talk ART

"저에게 예술은 언어 다음에 있는 것입니다.

일종의 낭만적인 관점이라고 할 수도 있겠지만,

예술은 제가 소중하게 꼭 붙들고 있는 대상입니다.

당신이 말하거나 쓸 수 없다면, 그때 작품으로 표현해야 합니다.

또다른 종류의 경험이 필요하게 되는 것이죠...

제가 예술을 통해 시도하는 일은 바로 다른 방식으로는

도저히 표현할 수 없는 것을 말하려는 것입니다."

# 로렌스 아부 함단
LAWRENCE ABU HAMDAN

러셀 토비 +
로버트 다이아먼트

*talk*
ART

"동시대 미술을 만나고, 나누고, 말하다"

Pensel

# 목차

## 동시대 미술 발견하기

# <u>동시대</u> 미술에 <u>참여하는</u> <u>방법</u>

# 서문

내가 아는 예술의 기본은 보는 것, 그리고 듣는 것이다. 일단 유심히 보고, 예술가의 말을 귀기울여 듣는다. 이 책을 읽다보면 재주와 호기심이 많고, 유별나면서도 카리스마 넘치는 사람의 이야기를 듣는 것처럼 느껴질 수도 있다. 그리하여 그 전까지는 왜 알아야 하는지조차 몰랐던 것들에 대해 눈을 뜨게 된다. 책장을 넘길수록 나는 조금씩 변했다. 아니, 사실은 엄청난 변화다. 유유히 흐르는 시간을 느끼면서 더 깊은 우물 속으로 들어가 물을 길어 올리듯 영감을 찾을 수 있었던 것이다.

러셀과 로버트는 신비한 마법의 묘약이라도 지닌 것일까? 그들은 기분좋게 열정적이고 유쾌하며 감동적일만큼 진지하지만 지나치게 심각하지는 않다. 무엇보다 어떤 질문이든 물어보기를 부끄러워하지 않는다. 두 사람은 이런저런 질문과 관찰을 조합해 어떤 식으로든 인터뷰 대상을 해방시킨다. 그 질문과 관찰은 기대 이상으로 영리한 것부터 바보같이 들릴법한 것도 있는데, 예술에선 종종 이런 바보 같은 것들을 통해 통찰력을 얻기도 한다. 두 사람과 이야기를 나눌 때면 가장 깊은 곳의 자아, 평소에는 멀찌감치 떨어져 혼자 춤이나 추도록 내버려 두었던 자아가 달빛 강물이 되어 흘러 넘쳤다. 때로는 그들이 이끌어낸 답변에서 무서운 영혼과 유령, 스스로를 죽이려는 내면의 목소리를 들을지도 모른다. 이것은 예술가들에게 상황이 얼마나 괴롭든 맞서 싸우라고 부추기는 목소리이기도 하다. 무시무시하지만 한편으로는 러브스토리처럼 낭만적인 면도 있다. 예술가가 어떻게 자기만의 목소리를 찾는지, 계속 나아갈 용기를 내고, 거절에 대처하고, 도저히 하지 않을 수 없는 일에 항복하는 이야기이기 때문이다. 그것이 바로 예술을 만드는 이야기다. 아무리 추하고 거북하고 비논리적이거나 모호하거나 경악스러운 것일지라도 말이다.

동시대 미술에 관해서라면 나는 평론가, 큐레이터, 예술가들이 무슨 말을 하는지 도무지 이해하지 못할 때가 많다. 자신들과 똑같이 난해한 사람들 155명끼리나 쓸 법한, 알아들을 수 없는 까다로운 표현을 사용한다. 그런 언어에는 사람들을 배제하고 주눅 들게 하면서 자신을 돋보이게 하려는 의도가 깔려 있다. 러셀과 로버트는 다른 길을 간다. 동시대의 회화, 정치적인 예술, 인종과 젠더에 관한 미학, 미술사, 문외한을 위한 예술 감상법까지(바로 나, 학위는커녕 학교도 제대로 안 다녀본, 장거리 트럭 운전사로 일하느라 마흔 살이 될때까지 글이라고는 써 본 적도 없는 사람 말이다.) 넓은 범위의 주제를 다룬다. 두 사람은 어떤 말이 허튼소리이고, 그 이유는 무엇인지 설명할 수도 있다. 당신이 아무 것도 모른다며 기를 죽이는 악령을 쫓아주는 퇴마 능력까지 갖췄다. 왜 대부분의 예술품이 지나치게 비싼지, '시장'과 '돈'에 관해선 어떻게 생각해야 하는지, 갤러리를 둘러보는 요령과 그 외의 많은 것을 알려준다. 그리고 그 모든 내용이 이해하기 쉽게 수다 떨듯 재미있고 지루할 틈 없는 빠른 템포로 진행된다.

이 책에 소개되는 예술가들과 작품들은 예술 행위가 이루 말할 수 없이 다양함을 보여주는 아름다운 핵심 표본으로 오늘날의 예술을 전반적으로 이해하게 해준다.

그러면 이제부터 예술의 신비로움, 오래된 지혜, 어떻게 즐거움이 지식의 중요한 형태가 되는지 알아가며 모든 예술 안에서 똬리를 틀고 있는 뱀을 만날 수 있는 세계로 들어갈 마음의 준비를 하시길.

**미술비평가 제리 살츠 Jerry Saltz**

# 웰컴 투 토크 아트

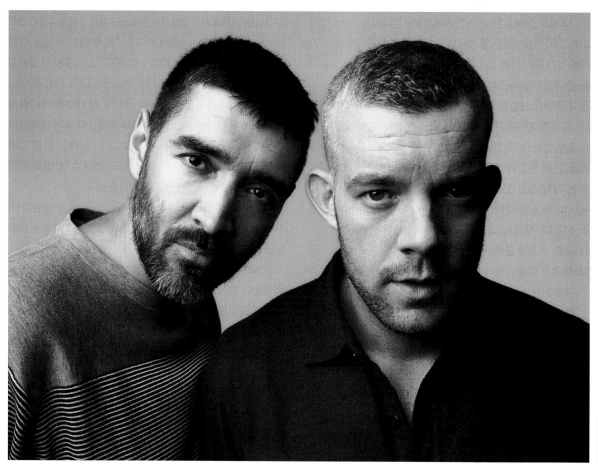

©Rankin

*talk* ART

굿 애프터눈, 굿 모닝, 굿 이브닝
당신이 지금 세계의 어디에서 이 책을 펼쳤든, 만나서 반갑습니다!
우리는 러셀 토비와 로버트 다이아먼트입니다.
**토크 아트** *talk* ART, **이번엔 책입니다!**

예술은 우리 삶을 풍요롭게 해줍니다. 여러분이 이미 그런 삶을 살고 계실지도 모르겠지만, 부디 예술을 통해 한층 더 풍요로워질 수 있길 바랍니다. 이 책이 바로 그런 풍요로움을 보여주는 증거니까요. 이 책에서는 우리 두 사람이 함께해 온 예술 체험을 기념하며 우리 우정의 일부이자 그 이상의 존재까지 되었던 예술가와 작품을 집중 조명해보려 합니다. 이제 까마득한 먼 옛날처럼 느껴지지만, 우리가 처음 만난 때는 2008년 8월이었습니다. 러셀은 당시 영화 <더 히스토리 보이즈(The History Boys)>에 출연하면서 한창 떠오르는 신인 배우였고, 로버트는 일렉트로팝 밴드 템포샤크(Temposhark)의 싱어송라이터로 활동하며 막 데뷔 앨범을 발표한 참이었습니다. 그때 예술가 트레이시 에민(Tracey Emin)이 스코틀랜드 국립 현대 미술관(Scottish National Gallery of Modern Art)에서 회고전 <20 Years>를 열며 에딘버러에서 치른 오프닝 행사에 우리 둘을 초대했죠. 우리는 트레이시의 작품 제목, 휘갈기듯 그리는 드로잉 스타일, 진솔한 이야기를 거리낌 없이 밝히는 재능에 열광한다는 점에서 대화를 시작한 지 불과 몇 분 만에 마음이 통했습니다.

이 우연한 만남을 계기로 우리는 10년이 넘도록 우정을 이어왔습니다. 이메일과 문자 메시지를 주고받고 전화로, 화상으로 통화하면서 새로 발견한 미술가와 작품을 매일같이 공유했습니다. 서로가 한마음인 것처럼 상대의 열정을 알아봤죠. 어느 순간부터는 런던 여기저기를 누비다 급기야 해외로까지 그 범위를 넓히면서 찾을 수 있는 모든 갤러리와 미술관을 열심히 돌아다니는 모험을 시작했습니다. 텅 빈 해변에 놓인 공공조각이나 분주한 거리, 도심 속 공원과 컬렉터들이 집에 꾸며놓은 비밀스러운 정원에까지 찾아갔을 정도였습니다.

우리의 인생사에는 비슷한 점이 많았습니다. 20대 초반에 동시대 미술과 함께 숨 쉬며 살고 싶다는 생각에 점점 사로잡히게 되면서 동전 한 푼까지도 최대한 모아 소박하게나마 나름의 작품 수집을 시작했죠. 언젠가는 제대로 된 진짜 컬렉터가 되어 우리가 흠모하는 작품들을 후원하고 보호하는 사람이 되길 꿈꿨습니다. 지난 10년 동안에는 YBA(Young British Artists, 1980년대 말 이후 영국에서 등장한 일군의 젊은 미술가를 지칭하는 용어-옮긴이) 덕분에 예술의 가능성과 확장성에 마음을 활짝 열 수 있었습니다. 가족과 친구들은 우리가 정돈되지 않은 침대, 수조 속 포름알데히드 용액에 잠긴 상어, 도자 블루 플라크(blue heritage plaque, 런던에서 역사적인 인물과 관련된 건물에 붙이는 파란 명판-편집자) 따위에 보이는 과한 애정을 어이없어 하기 일쑤였습니다. 수집의 첫 시작은 포스터와 머그잔이었지만 그다음에는 작가의 서명과 일련번호가 들어간 한정판 프린트, 그리고 이내 원화 드로잉과 수채화를 모으기 시작했죠.

아티스트가 직접 연필로 사인한 프린트를 액자에 끼워 표구사에서 집으로 가져올 때의 전율은 그 무엇에도 견줄 수

가 없었습니다. 예술가들은 우리에게 신과도 같은 존재이고 그 손 끝에서 탄생한 무언가를 갖게 되면, 아니 심지어는 그저 그들의 손길이 닿기만 해도 이루 말할 수 없이 신나서 삶이 장밋빛으로 보였습니다.

그런 작품들은 의미와 열정, 투쟁과 천재성으로 충만했습니다. 살아온 인생 이야기와 세상을 바라보는 새로운 관점이 전해지기도 했어요. 우리는 그런 작품들을 통해 역사와 함께 숨 쉬면서 동시에 역사를 목격할 수 있었던 거죠. 아파트 벽에 작품을 걸고 나면 그 작품이 다른 세상을 비춰주는 창문이 되어 따분한 일상을 마법 같고 희망 가득한 하루하루로 바꿔놨습니다.

둘 다 가진 돈이 많지 않았지만, 자금 부족은 열정과 끝모를 지식욕으로 만회했습니다. 미국인 컬렉터 부부, 허버트 보겔(Herbert Vogel)과 도로시 보겔(Dorothy Vogel)의 이야기를 마음속에 소중히 품고 있기도 했습니다. 보겔 부부는 뉴욕시에서 공무원으로 일한 지 반세기가 넘은 어느 날 4,780점이 넘는 수집품을 조심스레 한 자리에 모아봤습니다. 상당수는 부부가 사는 맨해튼의 작은 아파트 벽에 걸어두었지만, 일부는 전시할 공간이 마땅치 않아 찬장에 보관하거나 심지어 침대 밑에 넣어두기도 했습니다. 그런 그들의 컬렉션이 오늘날에는 미국에서 가장 중요한 1960년대 이후 예술품 소장목록 중 하나로 여겨지고 있죠.

우리가 금세 깨닫게 되었듯, 예술을 배우고 예술 세계와 인연을 맺는 일은 무한한 가능성을 지닌, 끝이 없어 보이는 활동입니다. 언제나 발견할 새로운 예술가가 있고, 전해지지 않은 새로운 이야기가 있습니다. 그동안 지켜본 바에 따르면, 미술사에서는 수많은 발언권과 문화가 무시되거나 배제되는 일이 비일비재했습니다. 우선, 여성, 유색인, 퀴어들이 대표적이죠. 우리가 지치지 않고 예술에 매료되는 이유 중 하나가 바로 다양한 예술가와 그들의 활동에 대한 관심과 배움에 있습니다. 우리는 예술가들을 만나 친구가 되고 작업실에 방문해서 여정을 공유하고, 그들의 꿈을 응원하고 도울 수 있는 특권을 누리고 있습니다.

이런 일련의 일들이 로버트에겐 직업을 바꾸게 할 정도로 커다란 영감이 되었습니다. 음악계를 떠나 미술계로 옮긴 로버트는 2010년에 갤러리스트가 되었죠. 러셀 역시 작품

을 수집하고 신진 아티스트를 후원하는 일에 점점 더 매진하는 것과 더불어 최근에는 몇몇 갤러리 전시와 '마게이트 축제(Margate Festival)'에서 기획을 맡기 시작했습니다. 우리는 언제나 새로 배웁니다. 예술을 감상하고, 예술에 관한 글을 읽고, 다큐멘터리를 보고, 예술가들과 이야기를 나누면서 우리 자신에 대해, 또 서로에 대해 더 많이 배우는 동시에 인간이란 어떤 존재인지에 대해서도 더 깊이 이해할 수 있습니다.

도무지 채워질 줄 모르는 예술을 향한 열망은 마침내 2018년 여름, 팟캐스트 <토크 아트(talk ART)>의 시작으로까지 이어졌습니다. 그즈음 <소트 스타터스(Thought Starters)>라는 팟캐스트와 진행한 공동인터뷰를 듣고 우리가 왜 그토록 예술을 사랑하는지 비로소 이해하게 된 어머니 두 분의 격려를 받으면서 말이죠. 우리는 우리가 좋아하는 여러 예술가, 컬렉터, 갤러리스트, 큐레이터를 비롯해 연기, 음악, 언론 등 창의적인 분야에서 활동하는 재능 있는 친구들을 섭외했습니다. 매회 한 시간 동안 대화를 나누며 초대 게스트가 작품을 만들고, 예술가들과 일하고, 컬렉팅을 하고, 작품과 함께 살거나 미술을 감상하면서 어떤 인생 경험을 거쳤는지 듣습니다. <토크 아트>는 첫해에 100만 건 이상의 다운로드 횟수를 기록했고, 전 세계 60개 국에서 청취자를 확보하면서 어느새 우리 둘 모두에게 제2의 커리어가 되었습니다.

우리의 목표는 예술을 보다 이해하기 쉽고, 예술에 다가가기 쉽다고 느끼도록 도와주면서 오늘날 미술계의 단면을 있는 그대로 전해주는 것입니다. 사람들을 한자리에 모을 수 있는 아이디어를 공유하는 공간으로써, 포용적인 방송을 만들고 싶었거든요. 디너파티를 포함한 여러 상황에서 우리가 예술 쪽 일을 한다거나 작품을 수집한다고 소개하면 대개 "미안해서 어쩌죠, 미술은 하나도 몰라서요. 제가 바보같다고 느끼실 수 있어요"라거나 "예술이라는 말을 꺼내는 것조차 부끄럽네요."라는 반응이 즉각적으로 돌아오곤 했습니다. 아마도 자신들이 우리보다 아는 게 적다고 여겨 주눅들거나, 예술에 관한 대화를 나누려면 미술사를 속속들이 꿰고 있어야 한다고 여겨서 그런 반응을 보였을 테죠. 그만큼 미술계는 자신과 동떨어져 있거나 지극히 고상하기 때문에 범접할 수 없다고 생각하는 사람이 많습니다.

우리는 예술이야말로 모두를 위한 것이며, 세상을 살아

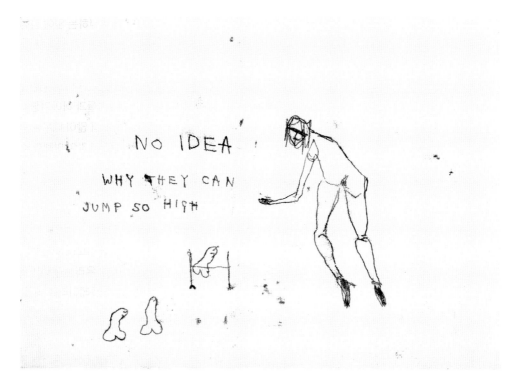

Tracey Emin, *No idea why they can jump so high*, 1998, monoprint,
29.7 × 42cm (11¾ × 16½in).
러셀이 영화 〈더 히스토리 보이즈〉의 출연료로 산 최초의 작품

가는 데 긍정적인 영향을 끼친다고 믿습니다. 예술에 자유롭게 접근하는 것은 꼭 필요한 일입니다. 예술은 우리에게는 생명줄과도 같아서 힘겨운 시기에 위안이 되어주고, 더 나아가 둘도 없는 친구처럼 곁에서 즐거움을 주고 격려해주기도 합니다.

예술과 예술계가 고압적이고 엘리트주의적이며 지나치게 학구적이라 결코 진입할 수 없을 것 같은, 심지어 두렵게 하는 때도 있었습니다. 하지만 다른 한편으로는 즐겁고 신나고 이루 말할 수 없이 흥미진진한 데다 기운을 북돋워 주고 시적이며 그 어떤 일보다 훌륭한 도전이 되어주기도 했습니다. 우리가 팟캐스트를 시작하고 이 책을 쓰게 된 이유가 바로 그것입니다. 청취자나 독자가 함께 예술계에 발 들일 수 있는 출발점이자 잘난 척, 허세 부리지 않는 열린 대화의 장을 펼치고 싶었습니다.

이 책은 오늘날 예술이 갖는 의미로 더 많은 사람을 인도하는 길잡이 역할을 맡았습니다. 예술과 여러분이 맺는 관계를 시작하거나 발전시키기 위한 도약대가 되었으면 합니다. 부디 이 책을 읽은 후에 여러분이 예술 공부를 더 하고 싶어 하거나, 내면의 창의성을 자극하는 영감을 받기를 바랍니다.

또한 우리 책을 위해 특별히 제작된 원화 이미지를 공유할 수 있어서 정말 기쁩니다. 각 챕터가 시작할 때 만나게 될 작품들에 주목해보세요.

한 가지는 분명합니다. 우리에겐 예술이 필요합니다! 예술가들이 필요하고, 자신을 표현할 수 있어야 합니다. 자, 그럼 이제 우리의 이야기와 우리가 사모하는 예술가들의 이야기를 함께 나눠봅시다. 독자 여러분도 여기에 동참하고 스스로의 마음을 사로잡는 예술을 찾아 나서는 여행길에 오르길 바랍니다.

# 동시대 미술은 우리에게 어떤 의미일까요?

동시대 미술은 현재의 미술입니다. 20세기 후반부터 바로 지금까지 창작된 미술품들을 덮고 있는 거대한 우산이라고 할 수 있죠! 가장 적절히 표현하자면, 동시대 미술이란 인간애, 회복력, 진전, 세상을 바라보고 생각하는 새로운 방식의 기록이라고 할 수 있습니다. 그리고 이 점이 우리가 동시대 미술을 그토록 사랑하는 이유입니다. 일상적 삶과의 밀접성, 이제껏 유례가 없는 스토리텔링은 동시대 미술의 매력 포인트입니다. 동시대 미술은 자아를 정립하게 하는 동시에 타인들을 이해하는 데도 도움이 되어주죠.

동시대 미술과 그 이전 미술을 가르는 차이점은 동시대 미술이 급격한 기술 발전 덕분에 과거 어느 때보다 전 세계가 연결되고 변화 속도가 빨라진 시대에 창작되기 시작해서 지금까지도 만들어지고 있다는 점입니다. 여러가지 측면에서 지난 50년 사이에 사람들이 서로 가까워진 듯 보이지만, 또 한편으로 보면 지난 50년은 세계 도처에서 정치적 난관, 불안정, 분열이 야기된 대역경의 시대이기도 했습니다. 동시대 미술은 급격한 사회변화의 순간들과 함께 성장하면서 무수한 문제와 불의를 강조 및 고발하고 그에 대응하며, 탈출구를 마련해 주기도 했습니다. 그리고 무엇보다도 현재의 미술계는 포용성과 문화적 다양성이 이전보다 훨씬 두드러집니다.

우리가 큐레이팅과 수집 활동, 예술가들과의 인터뷰를 통해 알게 된 사실이 하나 있습니다. 대부분의 예술은 진공 상태에서는 만들어질 수가 없다는 것이죠. 대다수 예술가에게는 지지와 지도가 필요하며, 최소한 귀 기울여 들어주며 건설적 비판을 해줄 듬직한 친구라도 있어야 합니다. 예술은 일종의 협력이고, 대화입니다. 우리는 <토크 아트>를 녹음하면서 위대한 예술의 탄생에 양분과 힘을 실어주며 그것이 만들어지는 과정을 목격했습니다. 오늘의 예술은 내일의 역사가 될 것이며, 전 세계 미술관을 빛낼 것입니다. 그런 예술과 같은 시대에 호흡하고 사랑하며 산다는 것이 어떤 의미였는지를 미래 세대에 전할 수 있어서 영광입니다.

바로 지금, 이 순간에도 어딘가에서 어떤 예술가가 골똘히 생각에 잠기고 연구하고 책을 읽고 계획을 세우고 드로잉을 하고 춤을 추고 노래를 부르고 그림을 그리고 스프레이를 뿌리고 뭔가를 쏟아붓고 자르고 찢고 꿰매고 엮고 글을 쓰고 토막 내 자르고 구부리고 주형을 만들고 불을 붙이고 사진이나 영상을 촬영하고 편집하고 디지털 변형 작업을 하는 등의 활동을 벌이고 있을 겁니다.

재료의 측면에서 볼 때, 동시대 미술은 다각적이고 혁신적이며 실험적인 특징을 지니고 있어 그 가능성·선택·표현

방식에 제한이 없어 보입니다. 관건은 뭔가를 창작해내는 것이죠. 지금껏 본 적 없는 어떤 것, 무언가 새로운 것을 만들어내야 한다는 말입니다. 적어도 그것이 바로 동시대 미술의 목표이지만 그런 목표는 평생에 걸쳐 추구해야 하고, 평생에 걸쳐 헌신해야 하는 쉽지 않은 일입니다. 위대한 예술가들도 오늘날 예술의 의미를 복원하고 목표를 재설정하고 다시 협의하기 위해 종종 과거를 참조하거나, 과거에서 배우거나, 심지어 과거에서 훔쳐 오기도 합니다.

우리가 예술가들을 사랑하는 이유는 무엇보다도 상상을 통해 새로운 세상과 새로운 언어를 창조해내기 때문입니다. 예술가들은 주류 사회 밖에 서서 안을 들여다보며 예리하게 관찰, 분석, 비판하는가 하면 때때로 인간의 별난 면을 예찬하기도 하죠. 그들이 창조한 세상은 우리에게 친숙한 모습일 수도 있고, 오직 추상적 색채와 형태로만 이루어진 세상일 수도 있습니다. 아니면 우리의 세상을 철저하게 복사한 듯 구체적인 형태로 보일 수도 있습니다. 하지만 예술은 독자적인 존재입니다. 살아서 숨 쉴 수 있는 잠재력이 있습니다.

동시대 미술이 때때로 부질없어 보인다 해도, 동시대 미술에는 사람들의 지성과 감성을 바꾸어 놓는 힘이 있습니다. 예술은 불가능해 보이는 것을 완전히 바꿔서 가능하게 만들 수 있습니다. 사람들이 서로를 대하는 방식에 영향을 미치고 세상에 의미 있는 기여를 할 수 있습니다.

로버트의 오랜 친구 톰 라드너가 찍어준 것으로,
우리가 몹시 좋아하는 사진 중 하나다.
2018년 11월, 이 사진을 찍던 무렵에는 이미
두 편의 <토크 아트> 에피소드를 방송했음에도
팟캐스트의 공식 표지가 없었고, 톰이 우리를 위해
디자인을 맡아줬다.

5살 때의 로버트. 1986년 부활절.
엄마 주디스가 15년째 근무하던 런던 자연사 박물관에서.

# 로버트 ROBERT

어렸을 때는 역사적인 예술품이라고 하면 고루하고 지루하게만 여겨졌습니다. 학교나 동네 교회의 벽에 쭉 늘어선 먼지 뒤집어쓴 유화나 액자 속 판화를 보다 비위가 상하기도 했죠. 풍경화나 수채화, 교과서에 실린 흑백의 삽화를 봐도 무미건조하기만 했습니다. 옛 거장들이 작품에 불어넣은 장엄하고 심오한 아름다움을 알아보지 못했습니다. 예술은 케케묵고 거리감이 드는 세계였고 살아 숨 쉬고 있는 나와는 별 상관없는 존재처럼 느껴졌습니다.

이따금 예술과 연결되었다고 느끼는 순간도 있긴 했는데, 엄마가 액자에 끼워 놓은 엽서들을 통해서 그런 느낌을 받았어요. 그 안에는 앤디 워홀(Andy Warhol)이 멸종 위기종 동물들을 그린, 'Endangered Species'와 그 유명한 L.S. 로우리(L.S Lowry)가 캔버스에 그린 그림 등의 이미지가 담겨 있었죠. 그 외의 거의 모든 예술이 가까이하기 어려운 존재 같았습니다. 작품을 감상하기 위해서 온갖 지식부터 먼저 갖춰야 할 것 같았거든요. 저는 신선하고 생동감 넘치는 무언가에 목 말랐습니다.

12살이 되면서 선택 과목을 정할 수 있게 되자마자 미술 수업을 빼고 왠지 더 유의미하다고 생각했던 음악과 연극에 몰두했습니다. 하지만 결국, 저 자신으로서도 놀라운 일이긴 한데, 미술과 더 개인적인 관계를 맺게 되었네요. 그것도 아주 강렬하고 열정적인 발견을 펼쳐나가는 관계로요. 저는 수업에서 입을 꾹 다문 채로 미켈란젤로(Michelangelo)의 '다비드' 상이 얼마나 의미 있는지 설명을 듣기보다는 직접 무언가를 알아내야 직성이 풀렸습니다. 어쩌면 바로 그것이 문제의 핵심일 수도 있습니다. 제게 유일한 데이비드는 데이비드 호크니(David Hockney)였습니다. 호크니에 대해 알게 된 건 중등학교(만 11-16세 또는 만 18세까지 다니는 학교, 우리나라의 중학교와 고등학교를 합친 개념-옮긴이)에 다니던 어느 날 오후, 게임이 '지겨워져서' 학교 도서관에 갔다가 우연히 본 그의 책 덕분이었습니다. 미술과의 관계 발전에 훨씬 더 획기적인 계기가 되어준 일은 아마도 헤이든 헤레라(Hayden Herrara)가

쓴 프리다 칼로(Frida Kahl)의 전기였을 것입니다. 프리다 칼로의 인생사가 제게 말을 걸었고, 미처 깨닫기도 전에 그 이야기에 빠져들었습니다.

그 극적이고 흥미로운 삶, 거침없는 솔직함에 끌려 그녀의 작품에 심취하게 되었습니다. 알면 알수록 더 알고 싶어졌죠. 모든 제목, 작업 연도, 그리고 작품들이 그녀의 일대기나 처했던 사회적 상황, 정치적 난관과는 어떤 연관이 있는지 샅샅이 알고 싶었습니다. 호크니와 칼로 두 사람을 흠모하게 된 것은 고유의 목소리를 냈던 용기와 그들의 혁신성, 그리고 인간의 심리를 철저히 파고든 듯한 면모 때문이었습니다. 호크니도 칼로도 자신의 진실을 찾아 회화, 드로잉, 에칭, 사진 속에 내밀한 세계와 욕망을 담아냈습니다. 예술을 통해 사랑의 형태는 다양하므로 사랑에 있어 젠더나 성별은 중요하지 않다는 사실을 배웠고, 더 나아가서는 저의 정체성을 인정받는 듯 했습니다.

물론 음악 활동과 작사, 작곡도 했습니다. 하지만 외향적인 편이었던 저는 마침내 좀 더 사적이고 신성시할 대상을 발견함으로써 십대의 뜨거운 감정을 진정시킬 수 있게 되었습니다. 호크니와 칼로의 창작을 향한 절실한 욕구가 커다란

울림을 주었거든요. 한 사람이 자신을 표현함으로써 트라우마를 극복하고 살아남을 수 있다는 감각, 그리고 창의성이야말로 우리를 자유롭게 할 수 있다는 사실을 깨달은 것입니다. 두 예술가는 자신의 욕망, 상실, 기쁨, 고통을 작품의 주제로 삼았습니다. 자신이 게이이며, 아웃사이더의 길을 걸을 것임을 받아들이려고 애쓰던 와중에 형이 나이트클럽에서 사망하는 아픔마저 겪었던 14살 소년에게는 그런 모든 주제가 가슴에 절절히 와닿았던 것이죠. 분노와 슬픔을 어떻게 인정하고 어떻게 느끼고 받아들여야 하는지 아직 잘 몰랐던 저는 그들의 작품 속에 담긴 이야기를 통해 대리 만족을 느꼈습니다. 예술은 제가 본연의 모습으로 살 수 있는 용기를 주었습니다.

세상에는 나와 비슷한 사람들이 또 있고, 남과 다르다는 점도 강점이지 약점이 아니라고 알려줌으로써 하루하루를 살아갈 수 있게 해주었습니다.

1990년대 중반이 되면서 영국의 미디어들은 YBA라는 급진적인 무리에 관한 소식을 전하기 시작했습니다. 마침내, 새로운 무언가가 진행 중이라는 느낌, 책 속에만 있는 것이 아니라는 느낌이 들었죠. 바로 우리 시대의 예술이었습니다! 트레이시 에민은 갤러리 벽에 마게이트에서 보낸 그녀의 유년기와 청소년기를 옮겨 놓으며 진짜 인생의 이야기를 보여줬습니다. 에민의 초기 작품 속 한 구절이 내내 머릿속에 맴돌았습니다. "내게 예술은 신만큼 절실하다." 저는 이 말을

Banksy, *Save or Delete Jungle Book*, 2001, 그린피스의 캠페인을 위해 제작된 디지털 판화.
로버트는 그린피스와 협력해 2002년, '세이브 오어 딜리트(Save or Delete)' 캠페인과 2003년 런던 옥소 타워에서 열린
전시 홍보에 나섰다. <정글북>의 캐릭터들을 주인공으로 내세운 뱅크시의 이 작품을 포함해
당시의 그린피스 캠페인과 전시는 세계적인 삼림 파괴 문제를 부각시켰다.

마음에 새겼습니다. 그리고 예술이 꼭 종교까지는 아니더라도, 뜻이 맞는 사람들끼리 가족처럼 어울리면서 결국에는 위안과 성장의 공간이 될 수도 있겠다는 것을 깨달았습니다. 동시대 미술은 신뢰하고 육성하고 옹호할 만하며, 예술은 우리 문화의 가장 소중한 부분이므로 보호받아야 한다고 말이죠.

예술과 함께 살게 된 여정은 어찌 보면 우연히 일어났습니다. 십대 시절, 1980년대의 번화가에 있던 아트숍 아테나(Athena)에서 발견한 포스터들을 마돈나, 프린스, 케이트 부시 등 한창 좋아하던 뮤지션들의 사진과 나란히 침실 벽에 도배하다시피 붙여 놓았죠. 어느 때부터는 기념품과 잠깐 쓰고 버릴 법한 것들을 병적으로 모으기 시작했습니다.

그중 최고는 엄마가 18살 생일 선물로 준 파란색 의자에 앉아 있는 토리 에이모스(Tori Amos) 사진이었습니다. 그냥 사진이 아니라 신디 팔마노(Cindy Palmano)가 찍고 에이모스가 직접 황금색 펜으로 사인한 후 번호를 매긴 한정판으로, 액자에 고이 넣어져 있었죠. 웨스트민스터 대학교에서 음악을 공부할 때는 골드프랩(Goldfrapp), 피치스(Peaches), 피셔스푸너(Fischerspooner)처럼 앨범 커버나 비주얼 아이덴티티를 예술적으로 풀어낸 밴드와 뮤지션들의 포스터로 수집 활동을 이어 나갔습니다.

그 후엔 음악 및 예술 홍보 대행사에서 파트타임으로 일했습니다. 그린피스의 2002년 전시와 'Save or Delete' 캠페인을 홍보하면서 삼림 파괴 문제를 부각시켰는데, 당시의 대표 이미지였던 디즈니의 <정글북> 캐릭터들이 눈가리개를 하고 있는 그림은 그때까지만 해도 언더그라운드 그라피티 아티스트였던 뱅크시의 작품이었습니다. 그런 우연한 경험을 계기로 부담 없는 가격의 프린트를 사고 미술과 동거를 시작했습니다. 순식간에 집의 벽이 뱅크시, 페일(FAILE), 인베이더(Invader), 폴 인섹트(Paul Insect), 디페이스(D*Face), 아이네(Eine)를 비롯한 여러 스트리트 아티스트의 강렬하고 컬러풀한 실크스크린 판화들로 꾸며졌죠. 그저 휑한 벽을 채우려는 의도로 시작했던 작품 구입은 의도치 않게 제 미술 커리어의 시작점이 되었습니다. 처음 살 때는 몇 십, 몇 백 파운드에 불과했던 그 판화들이 불과 몇 년 후에 수천 파운드로 급상승하면서 가치가 높아졌기 때문입니다.

런던 동쪽에 있는 갤러리 전시들을 정기적으로 찾기도 했습니다. 특히 베스날 그린에 있는 갤러리 모린 페일리(Maureen Paley)의 소속 아티스트들과 친해지며 열정적으로 레베카 워렌(Rebecca Warren), 질리언 웨어링(Gillian Wearing), 볼프강 틸만스(Wolfgang Tillmans) 같은 아티스트를 발견했습니다. 나중엔 이들의 작품과 함께 살고픈 욕망이 너무 강해져서 그동안 수집한 모든 그라피티를 처분한 돈으로 진정으로 좋아하는 아티스트들의 판화와 종이에 그린 작품(work on paper)을 구입하기로 결심했습니다. 그 중에는 프리다 칼로의 대표작 <The Two Fridas>를 직접적으로 인용한 에민의 <Tracey × Tracey>도 있었는데, 미술에 눈뜨게 해준 출발점인 칼로와 재회하게 된 셈이었죠. 수집한 작품들을 집에 놀러 오는 사람들에게 보여줄 때의 자부심이 제 미래에 대한 비전을 송두리째 바꿔놓았습니다. 진심으로 좋아하는 아티스트들의 작품에 관해 다른 사람들에게 알려주다 보면 너무 신이 나서 이 일이야말로 내가 하고 싶은 일이라는 생각이 들 정도였습니다. 20대 중반부터 템포샤크의 일원으로 미국과 유럽으로 순회공연을 다녔지만 한때 꿈의 직업이라고 생각했던 일을 이루고 살면서도 무대 위에서 비참한 기분에 젖는 순간이 늘어갔습니다. 라이브 공연에서 재미를 느끼지 못하면서 어색하고 의기소침해질 때가 많았죠. 이렇게 자기 회의에 빠져있던 시기에 저를 살린 것은 미술관이었습니다. 매니저에게 공연하는 도시마다 전시 관람을 위한 표를 예매해달라고 했고 그러면서 스스로에게 가장 행복을 주는 공간이 어디인지 깨달았습니다. 노래를 부르는 무대 위가 아니라 예술과 함께하는 미술관이나 갤러리에서란 것을 말이죠.

바로 이 무렵 러셀을 만나게 되었고 우리는 동시대 미술에 관해 더욱더 탐구하고 배우도록 서로를 밀어주는 자극제가 되었습니다. 드디어 저처럼 뜨거운 열정을 가진 사람을 만났고 그 순간 이후로 우리는 단 한 번도 뒤를 돌아보지 않았습니다. 전시회를 찾아다니고 몇 시간씩 작품들을 바라보며 공부 할수록 우리도 미술계의 일원이 되어 일상 속에 예술이 있었으면 좋겠다는 소망이 커졌습니다. 우리는 우리가 사랑하는 모든 작품의 이면에 어떤 이야기가 있는지 연구하고 조사하기 시작했습니다. 그것은 발견의 끝없는 추구였죠. 이 공부는 재미있었습니다! 완전히 신났죠!

에식스에서의 가족 파티에서 춤 실력을 자랑 중인 러셀, 1988.

# 러셀 RUSSELL

예술은 삶에서 언제나 중요하고 긍정적인 역할을 해주었습니다. 연기를 만나기 훨씬 전부터 시각적인 세계에 강한 끌림을 느꼈죠. 한때는 애니메이션에 빠져들었습니다. 순위를 매긴다는 것조차 가혹한 일이지만 그래도 최애 애니메이션 셋을 고르라면 <렌과 스팀피(The Ren & Stimpy Show)>, <비비스와 버트헤드(Beavis and Butt-Head)>, <누가 로저 래빗을 모함했나(Who Framed Roger Rabbit)>를 꼽겠습니다. 이 세 편의 창작물은 제 성인기의 전반적 성격을 형성해준 기본 토대라고 할 수 있습니다. 세 편의 애니메이션에 사용된 색채, 몸짓, 스타일이 균형, 구조, 개인 취향에 관한 조형적인 이해를 할 수 있는 계기가 되었죠. 글쓰기가 위기를 뚫고 나갈 힘을 주었다면 이미지는 단순한 오락 이상의 만족감을 주었습니다. 저는 이미지를 소유하고 싶어졌습니다. 애니메이션 셀(동일한 프레임의 각 요소를 함께 촬영하기 위하여 사용하는 투명한 셀-옮긴이)을 만들고 아티스트들이 한 장씩 그림을 그려서 프레임별로 촬영한 다음 순서대로 놓고 책장 넘기듯 빠르게 넘기면 마침내 우리가 보게 되는 만화 영화가 되는 그 과정에 매료되었습니다. 픽사(Pixar)의 컴퓨터 애니메이션 시스템에 장악되기 훨씬 전, 손으로 직접 그려 만든 '구식' 스타일의 애니메이션의 필름 한 장 한 장이 유년기의 한 부분을 채워주었습니다.

이후 애니메이션에서 광고 미술 쪽으로 관심사가 바뀌었습니다. 라모스(Mel Ramos)가 그린 치키타(Chiquita) 바나나 걸의 키치함, 담배 브랜드 카멜의 상징이었던 낙타 캐릭터 조 카멜(Joe Camel) 등에 끌렸습니다. 하지만 얼마 지나지 않아 팝아트를 접하게 되면서 특히 로이 리히텐슈타인(Roy Lichtenstein)에게 빠져들었죠. 오, 로이, 여덟 살 무렵 WHSmith의 '예술' 코너 쪽 바닥에 앉아 있다가 당신의 그림 <Whaam!>을 처음 봤던 그때의 기억이 아직도 생생하네요. 전투기가 로켓을 발사하여 적군 비행기를 폭파하는 이미지가 뇌리에 깊게 남아 있습니다. 그 그림은 저를 근본적으로 바꾸어 놓았습니다. <Whaam!>의 모사를 반복하면서 하프톤(그림, 사진 따위에서 화면의 밝기가 중간 정도인 색조-옮긴이), 리히텐슈타인의 그 유명한 만화 스타일 화풍, 평면적 명암, 선명한 검은색 윤곽선, 향수를 불러일으키는 말풍선을 나름대로 따라 하고 익혀보려 애썼습니다. 리히텐슈타인이 만화와 순수예술을 크로스오버했던 시도를 보면서 무엇이든 가능할 것 같다는 느낌을 받았습니다. 이후 자연스럽게 워홀의 세계에 들렀다가, 이어서 제임스 로젠퀴스트(James Rosenquist)를 좋아하다 말다 했지만, 데이비드 호크니와 키스 해링(Keith Haring)은 여전히 제 삶에 머물고 있죠.

스무살 무렵이 되어서야 저는 미술품을 소유하고 수집하는 것도 하나의 선택지라는 사실을 깨닫게 되었습니다. 어린 시절에는 돌멩이와 광석에서부터 우표와 전화 카드에 이르기까지 말 그대로 온갖 물건을 다 모았습니다. 앞면 전체에 이런저런 이미지가 찍혀 있던 예전의 그 전화 카드를 기억하는 사람들이 얼마나 될지 모르겠지만, 저는 앨범까지 만들어서 세계의 전화 카드를 모았습니다. 영국의 오래된 동전도 모았는데 찰스 1세 때의 실링과 조지 3세 때의 카트휠 페니(당시 발명된 증기기관을 이용한 압인 방식으로 발행된 최초의 근대식 주화-옮긴이) 등 중세 시대의 동전까지 수집했습니다. <스타워즈> 피규어와 TV의 아동 프로그램 연보도 모았죠. 하지만 미술품, 그러니까 진짜 미술품은 한참 후에나 수집하게 되었습니다. 제가 생각했을 때 프로이트(Freud)가 애착에 관해 연구한 이유는 결국 왜 누구는 물건을 수집하고 누구는 그러지 않는지 설명하기 위해서였을 것 같습니다. 심지어 강박적인 행동이 유아기에 일찍 배변 훈련을 시작하는 것과 관련 있다고 말하기까지 하면서요! 어쨌든 딱히 명백한 이유가 있는 것 같진 않지만, 저는 주변에 '물건'을 쌓아둬야 하는 수집광인 반면 두 살 많은 형은 자신을 설명하기 위해 '물건'이 굳이 필요없는 사람입니다. 사람은 다 제각각이죠.

동시대 미술에 흥미를 느낀 열여섯 살엔 그 마법의 거미

줄에 걸려들었습니다. 1997년, 에식스의 바킹에 있는 연기 예술 컬리지에 다니던 중 데미안 허스트(Damien Hirst)를 알게 되었습니다. 런던의 왕립 미술 아카데미(Royal Academy of Arts)에서 열린 찰스 사치(Charles Saatchi) 소장품 전시회였죠. 혼자 관람하러 갔다가 말 그대로 얼어붙는 듯한 경험을 했습니다. 전시장 한가운데에 놓여 있던 론 뮤익(Ron Mueck)의 조각품 <Dead Dad>, 마크 퀸(Marc Quinn)의 윙윙 소리를 내던 냉장고 속의 <Blood Head>, 입구 쪽에 자리 잡았던 개빈 터크(Gavin Turk)의 구겨진 침낭 모양의 청동 조각, 트레이시 에민이 텐트에 자수로 완성한 <Everyone I Have Ever Slept With 1963-1995>(이 작품은 몇 년 후, 미술품 전문 수장고 모마트의 화재로 영구 소실되고 말았습니다), 제이크 & 디노스 채프먼 형제(Jake and Dinos Chapman), 마커스 하비(Marcus Harvey), 사라 루카스(Sarah Lucas), 그리고 데미안 허스트의 <Away from the Flock Divided>가 전시에 나왔죠. 제가 공식적으로 그런 미술에 사로잡힌 순간이었습니다.

이때까지도 그런 예술가들의 어떤 작품이든 소유하고 같이 숨 쉬며 살 수 있다는 사실은 여전히 몰랐습니다. 원하기는 했지만, 방법을 전혀 몰랐으니 그럴 만도 했죠. 스무살이 되었을 때로 이야기를 건너 뛰어 볼까요. 저는 친구의 친구 집에 갔다가 그 집 벽에 걸린 트레이시 에민의 <도그 브레인즈(Dog Brains)> 에디션 작품을 보았습니다. 그 순간 심장이 마구 뛰었죠. 믿기지 않을 만큼 완벽했고 그림 속 인물이 너무나 제 모습 같았으니까요. 그런 작품이 어떻게 그곳에 걸려 있는지 어리둥절했습니다. 친구에게 작품을 어디에서 구했는지 물어봤지만, 저를 도와줄 수 없었습니다. 작품은 그의 것도, 그의 친구 것도 아닌 다른 친구의 룸메이트 것이었죠. 건너 건너야 알 수 있는 주인을 찾기엔 너무 복잡하게 얽혀 있는데도 자꾸만 그 작품 생각이 났습니다. 특별할 것 없

Gavin Tuck, *NOMAD*, 2003, Painted bronze, 42×169×105cm(16½×66½×41in).
**이 작품은 십대 시절 러셀의 상상력을 사로잡으며 동시대 미술을 향한 관심이 지속되도록 불을 붙여 주었다.**

는 일반적인 아파트의 벽에 어떻게 그런 작품이 걸리게 되었을까? 그들이 누구든, 매일 그 작품을 볼 수 있고, 그것을 소유하고 있다니 얼마나 부러웠는지 모릅니다.

그러던 어느 날, 영적 기운이 돕기라도 한 듯, 트레이시 에민을 만났습니다. 여왕의 재위 50주년 기념 행사가 끝난 후 런던 동쪽의 그녀가 살던 동네 거리에서 말이죠. 그것이 기회임을 직감했습니다. 그녀에게 어떻게 작품을 살 수 있는지 물었고, 에민은 국제적으로 존경받는 예술 전문 프린트 출판업체 카운터 에디션스(Counter Editions)의 창업자, 칼 프리드먼(Carl Freedman) 쪽 방향을 가리켰습니다. 유레카! 그렇게 암호는 풀렸고, 저는 부모님께 스물한 살, 성년 기념 생일 선물로 그 작품을 갖고 싶다고 부탁했습니다.

나머지는 알 사람은 다 아는 이야기인 <더 히스토리 보이즈>로 이어집니다. 이 연극으로 '사우스 뱅크 쇼(South Bank Show) 어워드'를 수상했죠. 그때 트레이시와 가까이 앉게 되었는데 이번에는 샴페인이 잔뜩 쌓여 있는 분위기에서 그녀의 마음을 끌어 웃음을 터뜨리게 할 수 있었고, 그 만남을 계기로 아름답고 특별한 평생의 우정을 나누게 되었습니다. <더 히스토리 보이즈>의 영화 출연료는 에민의 오리지널 모노프린트를 소장하기 위해 쓰였죠. 그때부터 에민의 작품을 수집하고, 작품들과 더불어 살면서 소중히 아껴왔습니다. 매우 독특한 에민의 작품들은 제겐 아주 아주 중요하다 못해 거의 종교에 가까울 정도입니다. 저의 영웅이자 친구인 그녀는 제가 우연히 만나게 된 첫번째 예술가였습니다. 하지만 그런 느낌을 받은 사람은 저만이 아니었죠. 2008년, 에든버러에서의 회고전 파티에서 제 옆에 앉았던 헝클어진 머리에 팝스타 라이프스타일로 살던 몇 살 많은 친구, 로버트 다이아먼트도 똑같이 느꼈던 것입니다. 그리고 지금의 우리가 있습니다.

<토크 아트>는 단순한 팟캐스트가 아닙니다. 진정한 우정의 증거이자, 무언가에 나만큼이나 별나게 구는 또 다른 사람을 찾게 된 만남의 결실입니다. 이 책을 즐겨주세요. 이 책은 여러분을 행복하게 해주려고 여기에 있으니까요. 마치 예술이 우리를 위해 해준 것처럼요. 예술은 모두를 위한 것입니다. 그것을 기억하며, 별종이 되기를 두려워하지 마시길.

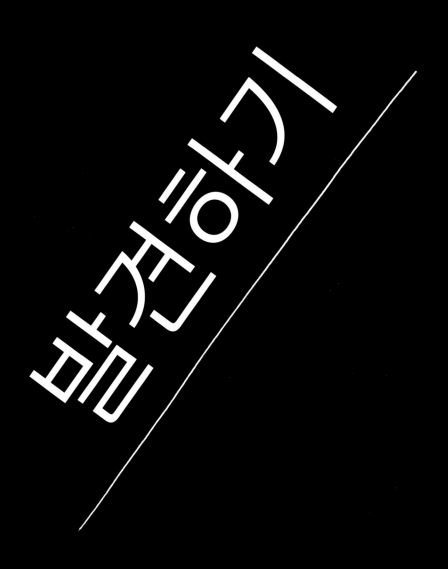

Katherine Bernhardt,
*Chapter 1*, 2020,
acrylic on paper,
61 × 45.7cm (24 × 18in).

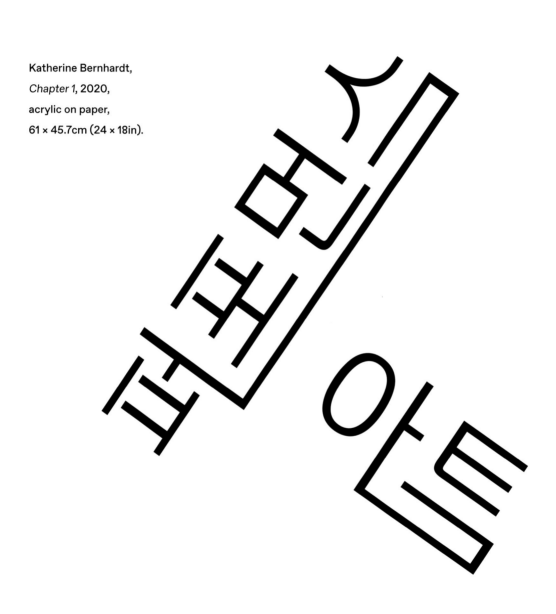

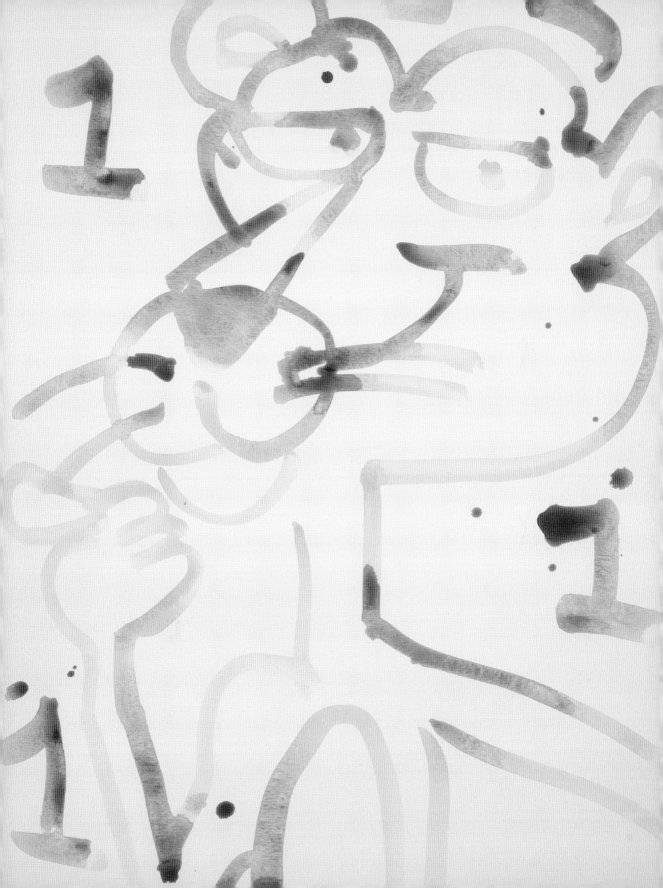

# 퍼포먼스 아트는 육체적 특징을 예찬하고,

## 인간의 정신을 독특한 방식으로 고양한다.

'나도 그 순간, 그 자리에 있었어야 했는데.' 우리 모두 무언가를 놓치고 나서 느끼는 안타까운 심정을 익히 알고 있다. 다른 도시에 살거나, 심지어 같은 도시의 다른 지역에 사는 친구들이 우리가 어리석게도 재빨리 티켓을 구하지 못해 놓쳐버린 예술 퍼포먼스나 콘서트, 토크쇼, 연극을 봤다고 했을 때, 부러움으로 배 아파한 적도 많을 것이다. 최근 몇 년 사이에 문화 행사의 관람객이 기하급수적으로 늘어난 까닭에서인지 티켓이 예전보다 훨씬 빨리 매진된다. 미술관과 갤러리는 다른 이유보다도 최대한 폭넓은 계층의 대중을 참여시키기 위해 라이브 이벤트들을 기획했다. 특히 퍼포먼스 아트는 포용성과 상호작용성의 오라(aura)뿐만 아니라 관람객의 호기심을 자아내는 신비로운 분위기 덕분에 라이브 이벤트에서 중요한 부분을 차지해왔다. 본질적으로 퍼포먼스 아트는 사람들이 서로 마주하며 지금, 이 순간을 함께하는 것으로, 종종 자발적인 협력 상황을 조성하기도 한다. 퍼포먼스 아트의 주요한 이점 중 하나는 보통 관람과 참여를 위한 티켓이 필요하지 않다는 것이다. 반면, 재정적 지원을 받지 못하는 경우가 많고 작품을 수집하기가 쉽지 않다. 이러한 점 때문에 2018년 브뤼셀에서 30명이 모여 런칭한 소규모 아트페어, 'A Performance Affair(APA)'는 컬렉터들에게 퍼포먼스 아트를 홍보하고 교육하는 데만 중점을 두었다. 아티스트들이 보다 명확한 프로토콜을 제공하는 덕분에 최근 몇 년간 개인 컬렉터와 자선사업가들은 대본이나 퍼포먼스에 쓰인 오브제, 서류 등 퍼포먼스 아트와 관련한 수집과 기록 보존에 점점 의욕적으로 나서는 추세다.

그동안 봤던 퍼포먼스들 중 오래 기억에 남는 작품들은 그것을 위한 준비를 하거나 심지어 기대조차 하지 않았던 것들이었다. 말하자면 부지불식 간에 일어나는 공연들로, 테이트 브리튼(Tate Britain)에서 있었던 마틴 크리드(Martin Creed)의 <작품 번호 850(Work No. 850)>을 그 예로 들 수 있다. 30초마다 한 사람씩 번갈아 가며 갤러리 끝까지 최대한 빠르게 달리는 단순한 아이디어의 작품이다. 달리기가 끝나자마자 모두 동일하게 침묵 속에서 휴식을 취하는데, 작가는 이를 '음악적 휴식'이나 관람객들이 '달리는 장면을 보게' 하는 '프레임'으로 여겼다. 모든 참여자가 '목숨이 달려 있는 것처럼 전력 질주' 하라는 지시를 받으며, 달리고 쉬는 동작을 규칙적으로 반복하는 것이 중요하다. 그 작업에는 서로 다른 배경을 지닌 런던 시민들이 두루 참여해 4개월에 걸쳐 인간의 몸과 더불어 아주 단순하고 직접적인 움직임의 아름다움을 예찬했다.

그런 작업은 퍼포먼스가 관람객에게 미치는 영향에 대해 많은 것을 시사하며, 그에 따라 현재는 전 세계의 주요 기관에서 퍼포먼스 아티스트들을 육성하고 격려하는 한편 새로운 라이브 아트의 창작 촉진을 목표로 하는 큐레이팅 부서와 분과를 따로 두고 있다. 미국에서는 미술사학자이자 큐레이터인 로즈리 골드버그(RoseLee Goldberg)가 2004년에 퍼포마(Performa)를 설립해 교육, 과거 및 최근 공연의 아카이빙(관련 자료를 기록하고 보존 및 관리하는 전반적인 행위를 의미 - 편집자), 새로운 작품 창작 의뢰에 주력하는 한편 국제적 규모로 3주간 열리는 퍼포먼스 비엔날레를 개최하며 눈에 띄는 행보를 보여주고 있다. 영국에서는 '아트 나이트(Art Night)' 같은 축제에서 이사벨 루이스(Isabel Lewis), 제레미 델러(Jeremy Deller), 필로메네 피렉키(Philomène Pirecki), 타마라 핸더슨(Tamara Henderson), 마리넬라 세나토레(Marinella Senatore), 앨버타 휘틀(Alberta Whittle), 제이디 자(Zadie Xa) 같은 예술가들에게 퍼포먼스 작업을 의뢰하고 있다.

Zadie Xa, *Linguistic Legacies and Lunar Exploration*, 13 August 2016, Saturdays Live, Serpentine Gallery, London

한국의 전통 가면극을 참조해 음악, 춤, 제의적 서사를 접목한 퍼포먼스로 관람객들에게 깊은 인상을 남겼다.

한국계 캐나다인 예술가 제이디 자는 회화와 조각적 요소뿐만 아니라 무용수들까지 한데 아울러서 라이브로 작업을 선보인다. 매우 인상적인 퍼포먼스 작품 <언어학의 유산들과 달 탐사(Linguistic Legacies and Lunar Exploration)>(27쪽 참조)는 런던 서펜타인 갤러리의 야외무대에서 펼쳐졌다. 한국의 가면극인 탈춤에서 영감을 얻은 작품으로, 추상적인 스토리텔링을 통해 제의(祭儀), 마술, 우정어린 유대라는 중심 주제를 풀어냈다. 또한 제이디는 겹겹의 텍스타일 작품을 제작해 갤러리에 전시해 놓았을 뿐 아니라 자신이 직접 입거나 퍼포먼스 연기자가 걸치게 함으로써 텍스타일 작품에도 생명을 불어넣었다. 제이디는 이렇게 입을 수 있는 작품을 통해 동시대 정체성의 구조를 분석하는데, 아시아 이민자로서 캐나다에서 성장한 개인적 경험과 관련 있다. 힙합 음악, 패션 디자인, 인터넷, 미술사를 참조하고 손으로 직접 바느질해 만든 그 작품은 매우 섬세하고, 시선을 끄는 형상으로 입을 수 있는 옷의 형태를 띈다.

"저는 요컨대 그림도 3차원 공간으로 퍼뜨릴 수 있는 무언가가 아닐까 생각해왔고, 서펜타인 갤러리에서 그것을 시도해볼 수 있는 첫 번째 기회를 얻게 되었어요. 그렇게 서펜타인 갤러리의 야외 마당은 제가 작업을 펼칠 수 있을 만한 캔버스이자, 현실 공간을 누비며 움직이는 한 편의 작품이 되었죠." 제이디 자는 텍스타일 작품을 통해 의복과 보디 페인팅을 탐구하고자 했다. "하지만 살 위에 전통적인 도안을 그리는 것과는 다른 방식으로 해보고 싶었어요. 일부 아티스트나 화가들이 피부나 그림에 큰 관심을 갖는 방법에 제가 별다른 흥미를 느끼지 못하기 때문이죠… 그보다는 공간 속에서 사람들이 움직이는 방식과 무엇을 입었는지에 따라 자신을 친구들이나 외부 세계에 소개하는 방식이 달라진다는 것

이 굉장히 흥미로워요." 제이디의 망토는 초자연적 힘이나 변신이라는 개념과 연결된다. "말하자면, 예를 들어 슈퍼 히어로나 마법사가 망토를 걸칠 때 그것은 힘의 상징이에요. 무언가를 몸 위에 걸치자마자 성장하게 하는 것… 변신할 수 있게 되는 것이죠."

2012년 헤이워드 갤러리(Hayward Gallery)에서 열린 전시 <Art of Change>에서는 잉메이 두안(Yingmei Duan)과 쉬 젠(Xu Zhen) 같은 중국의 행위 예술가를 집중 조명했고, 갤러리 측은 이후에도 타이 샤니(Tai Shani), 플로렌스 피크(Florence Peake) 등 영국 예술가들의 단발성 퍼포먼스를 꾸준히 기획했다. 테이트 미술관 역시 앤시아 해밀턴(Anthea Hamilton), 실비아 팔라시오스 휘트먼(Sylvia Palacios Whitman), 캘리 스푸너(Cally Spooner), 티노 세갈(Tino Sehgal), 조안 조나스(Joan Jonas), 마크 레키(Mark Leckey), 파블로 브론스타인(Pablo Bronstein) 외에 수많은 예술가를 초청했다.

서펜타인 갤러리는 2014년, 갤러리 열쇠를 마리나 아브라모비치(Marina Abramović)에게 넘기며 그녀의 퍼포먼스 <512시간(512 Hours)>에 전체 공간을 내주기도 했다. 이는 아티스트에 대한 완전한 신뢰와 존경을 보여주는 사건이었고, 영국 대중의 인식을 형성하고 긍정적인 영향을 미치는 데에도 이바지했다. 하루 8시간 씩, 6일 동안 이뤄진 이 퍼포먼스는 약 13만 명을 끌어모았다. 아브라모비치의 퍼포먼스는 그녀 자신의 몸, 퍼포머들의 몸, 관람객 그리고 신중하게 선택된 몇 안 되는 소품으로 구성된다. 관람객들은 입장 전에 소지품을 물품 보관함에 맡기라는 요구를 받았다. 갤러리의 설명에 따르면, 그래야만 전시 공간에 들어가는 순간부터 "퍼포먼스 아트의 역사에서 유례없는 순간에 참여하기 위한, 소위 퍼포밍하는 몸"으로 준비될 수 있기 때문이었다.

Zadie Xa, *Bio Enhanced/Hiero Advanced: The Genius of Gene Jupiter*, 2018, hand-sewn and ma-chine-stitched assorted fabrics and synthetic hair on bamboo, 166 × 170cm (65⅜ × 70in).
회화에 매진했던 시절의 영향을 받은 제이디 자의 망토들은 그녀의 퍼포먼스와 연결되는
대담한 텍스타일 작품이자 야심 찬 멀티미디어 설치작업의 일부이기도 하다.

Anthea Hamilton, *The Squash*, 2018, installation view: The Duveen Galleries, Tate Britain, London.
이 작품은 우리가 변함없는 애정을 지닌 퍼포먼스 아트 중 하나다.
독특한 의상과 안무로 오늘날 참여 예술과 즉흥극을 어떻게 바라볼 것인지 생각하게 한다.

**우리는 흥미진진함과
누구에게나 열려있는 초대의 기회,
그리고 어떤 순간에도 인생을 바꿔 놓을 만한 일이
일어날 수 있다는 가능성을 좋아한다.**

퍼포먼스는 구석 한 켠에서 예술가인 체하는 괴짜가 아니다. 제대로 존중받아야 마땅하다. 2017년 '베니스 비엔날레(Venice Biennale)' 독일관에서 펼쳐진 안느 임호프(Anne Imhof)의 <파우스트(Faust)>와 2019년에 테이트 모던(Tate Modern)의 탱크스(The Tanks)에서 선보인 그녀의 후속작 <섹스(Sex)>처럼 더 큰 무대가 제대로 제공되면 독특하고 특별한 방법으로 신체성을 예찬하고 인간의 정신을 고양할 수 있다. 에디 피크(Eddie Peake)는 런던의 왕립 미술 아카데미 재학 중에 한 팀당 5명으로 구성된 선수들이 나체로 축구 경기를 치르는 작품을 무대에 올리고, 바비칸 센터(Barbican)에 <포에버 루프(The Forever Loop)>라는 설치작품을 전시하는 등 왕성한 활동을 벌이는 예술가다. <포에버 루프>는 투명 아크릴 수지 퍼스펙스로 만든 보라색 곰 같은 조각적 오브제, 예전 퍼포먼스를 담은 영상, 어린 시절의 홈비디오에 안무 연출을 조합한 야심만만한 라이브 퍼포먼스 작업이었다. 형광 핑크색으로 칠해진 90m에 이르는 벽, 비계 통로, 롤러스케이트를 신은 댄서들이 춤을 출 때 극적 효과를 일으키기 위

한 굵은 체커판 모양의 댄스 플로어 등의 연극적인 미로를 연상시키는 세트였다.

은유적으로 표현하자면 그런 예술가들은 손을 뻗어 관람객들을 포옹하면서 점점 우리의 가슴과 머릿속으로 파고들어 올 수 있다. 퍼포먼스 아트는 즉각적인 행위의 생동감과 고조되는 흥분 덕분에 무관심의 장벽과 단순히 "별나다, 이상하다"고 평가하는 상투적 표현의 게으름을 극복할 수 있다. 아마도 새로운 어떤 것에 대한 공포 또는 현재에 머물고, 작품에 연루되는 것에 대한 공포가 부담스러운 것일 수도 있다. 하지만 우리는 그 흥미진진함과 누구에게나 열려있는 초대의 기회, 그리고 어떤 순간에도 인생을 바꿔 놓을 만한 일이 일어날 수 있다는 가능성을 좋아한다!

눈앞에서 펼쳐진 라이브 퍼포먼스를 통해 정신적인 성장을 체험할 수도 있다. 그 퍼포먼스가 어떤 식으로든 마음에 숨겨져 있던 무언가를 직면하게 해서 공연장에 들어가고 나오는 사이에 당신의 세계관이 달라져 있을지도 모른다.

퍼포먼스 아트에서는 라이브 공연 이후에 남는 일종의 유물들 역시 흥미로운 요소다. 성스럽고, 감정과 긴장으로 가득 찬 상태의 소품들, 의상, 그리고 관련 기록물(폴라로이드, 사진들, 선명하지 않은 영상, 오래된 신문 기사, 예술전문지 『아트 포럼(Artforum)』에 실린 평론, 아티스트가 직접 손으로 쓴 설명서 등)이 있다. 작품이 발표되고 한참이 지나서까지 소문, 괴담, 화제거리가 오래오래 이어지기도 한다. 퍼포먼스 아트는 장르에 구애받지 않고 이의를 제기하거나 사회적 비판의 목소리를 담아내기에도 유용하다. 큰 비용을 들이지 않은 퍼포먼스로도 파장을 일으킬 수 있는 잠재력이 있다. 예술가는 자신의 몸이든, 관람객의 몸이든, 혹은 매일매일의 시간이든 쉽게 얻을 수 있는 소재로 당장 가능한 대로 작게 일을 벌여볼 수 있다. 퍼포먼스 아트는 지극히 단순한 수단을 통해서도 설득력을 발휘하고, 사람들의 상상력을 사로잡을 수 있다.

이러한 예술의 열렬한 옹호자 중에는 캠브라 팔러 (Kembra Pfahler)가 있다. 그녀는 필름 메이킹과 글램 쇼크 록 밴드 더 볼럽추어스 호러 오브 카렌 블랙(The Voluptuous Horror of Karen Black)의 리드 싱어 활동을 병행하면서 파격적 퍼포먼스를 벌이는 것으로 잘 알려져 있다. 팔러가 만든 신조어 '어베일러비즘(availabism)'(이용 가능한 것을 최대한 이용한다는 의미-옮긴이)은 지난 40년 사이에 진정한 퍼포먼스 아트 운동으로 발전했다. 1983년, 그녀는 <The Extremist Show>의 일부로, 뉴욕 이스트 빌리지에 있는 예술 공간 ABC 노 리오(ABC No Rio)의 쇼윈도에서 잠을 잤다. 지속적으로 이어진 (즉, 비교적 오랜 시간 동안 펼쳐진) 이 퍼포먼스는 그녀의 철학을 온전히 구현한 작품으로 친밀한 관계, 프라이버시, 취약성, 고요, 경청이라는 서로 밀접하게 관련된 여러 주제를 아우르는 것이었다. 수십 년간, 캠브라는 색색의 보디 페인트로 치장한 자신의 나체를 작품의 일관된 소재로 포함시켰다. 심지어 치아에까지 물감을 칠했다. "중국의 전통 경극을 본 적 있나요?" 그녀는 묻는다. "경극에서 색깔은 상징적인 의미를 가져요. 가령 빨간색은 사랑을, 파란색은 슬픔이나 하늘을 의미하죠. 그래서 저에겐 그것이 색채 치료 요법입니다... 몸을 원색으로 칠하는 것을 좋아하지는 않아요. 너무 우스꽝스러워지는 것 같아서요. 차가운 톤의 색이 좋아요. 그런 색을 몸에 칠했을 때 진정으로 색깔에 둘러싸인 기분이 들어서 너무 행복해요. 집에서는 벽에 아무것도 걸어 놓지 않고, 사방에 아무 색도 없습니다. 저는 제가 느낌에 따르고 있다고 생각해요. 정말로 그게 다예요. 그러니까 그냥 느낌이에요. 그림을 고르거나 하루 동안 입을 옷을 정하는 것과 비슷할 거예요. 그건 당신이 듣는 내면의 소리 같은 것이죠...본능이요."

무대 위의 캠브라는 때론 광적일 만큼 과격한 페르소나로 여성에 대한 비유나 전형적 이미지를 산산조각 낸다. 그녀는 보디 페인팅뿐만 아니라 머리털을 곤두세운 거대한 사이즈의 가발도 걸친다. 나무 십자가, 페니스 모양의 엄청나게 큰 미러볼 조각, 두 발에 붙인 볼링공 등의 소품을 휘두르며 심지어 퍼포먼스 도중에 자신의 외음부로 계란을 깨뜨리기까지 한다. 오스트리아 빈의 '액셔니즘(actionism)'에서 일정 부분 영감을 얻은 팔러의 일탈적 퍼포먼스는 용인 가능하다고 여겨지는 것의 경계를 확장한다. 특히, 바느질로 자신의 질을 막아버린 <자선 재봉 봉사회(Sewing Circle)>(1992)는 1960년대에 발리 엑스포트(Valie Export)가 남긴 페미니스트적 작업과 비슷한 방식으로 열광적인 반응을 이끌어 내는 동시에 분노와 반감까지도 유발한다.

## 용어 정의 → 어베일러비즘 AVAILABISM

이 운동의 기본 지침은 언제 어느 순간에도 손에 있는 무엇인가를 활용해서 퍼포먼스 작품을 고안하고 사람들에게 알리는 것이다. 가치 있거나 파급력 있는 작품을 창작하려면 큰 돈이 필요하다는 고정관념에 도전한다. 로우 테크(low-tech), 수제작 방식으로 의상, 소품, 무대를 제작하길 선호하지만, 때로는 정교함을 보여주기도 한다. 어베일러비즘의 컨셉은 예술적 자유의 실천이다. 사회적 압박과 기대로부터 벗어나기를 표방하면서 퍼포머 자신의 형언할 수 없고, 내밀한 측면을 드러내도록 촉구한다.

## 용어 정의 → 액셔니즘 ACTIONISM

액셔니즘이라는 용어는 1960년대에 오스트리아 빈을 무대로 각자 독립적으로 활동하며 퍼포먼스 아트를 극단적으로 추구한 나머지 고의적인 도발과 때로는 폭력성까지 띠었던 일련의 예술가 그룹과 밀접히 연관되어 있다. 주요 예술가로는 자해적 고문, 피, 의례와 몸을 작품의 주요 주제로 삼았던 헤르만 니치(Hermann Nitsch), 오토 무엘(Otto Muehl), 귄터 브루스(Günter Brus)가 있다. 당시 빈 내부에서의 그런 급진적 예술 에너지는 훗날 발리 엑스포트에게 영감을 주었고, 그녀는 페미니스트적 관점으로 새롭게 액셔니즘에 접근했다. 엑스포트의 작품은 여전히 국제적인 영향력을 미치고 있다.

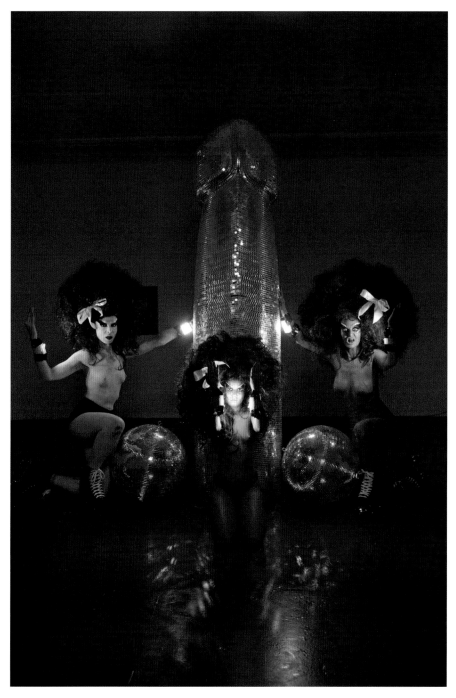

Kembra Pfahler, *Kembra Pfahler and The Girls of Karen Black (TVHOKB)*, 31 May 2019,
performance view: *Rebel Without a Cock*, Emalin, London.
우리는 캠브라 팔러가 무서울 것 없이 대담하게 예술 활동에 접근하는 방식에 큰 영감을 받고 있으며
그녀의 모든 움직임에 놀라움과 매력을 느낀다.

2019년 뉴욕 메트로폴리탄 미술관에서 열린 전시 <Camp: Notes on Fashion>의
오프닝을 기념하며 열린 'Costume Institute Benefit' 행사에 도착한 아티스트 빌리 포터(Billy Porter).
빌리는 세계의 관람객들에게 열정, 창의성과 퍼포먼스 아트를 안내한 선구자다.

타이 샤니(Tai Shani)의 퍼포먼스는 우리의 상상력을 사로잡은 것은 물론 2019년, 명망 높은 '터너상(Turner Prize)'을 공동 수상하는 등 세계에서 인정을 받고 있다. 타이의 종합적인 설치 작업과 퍼포먼스는 종종 실험적인 텍스트에서 출발한다. 역사적인 주제, 페미니스트적 공상 과학 소설, 잊혀진 동화의 재발견, 어두운 색채의 판타지가 시대를 초월하는 유토피아의 가능성을 따라 펼쳐진다.

그녀의 서사적 무대 연출은 연극성을 띤다. 풍부한 색채가 활용된 무대 위에 오른 퍼포머들이 타블로 비방(tableau vivant: 살아있는 인물이 짧은 순간 말 없이 정지된 상태로 명화나 역사적 장면 등을 연출하는 것- 옮긴이)처럼 행동하는 동안 주인공

뒷장 :
Tai Shani, DC: Semiramis, 2018,
installation view: Glasgow International.
세심하게 연출된 무대, 의상, 소품, 음악, 영상이 어우러지는 타이의 매혹적인 퍼포먼스들은 페미니즘의 절박한 목소리를 전면에 내세운다.

들은 비디오 스크린을 통해 독백한다. 공연은 몇 시간에 걸쳐 이어진다. 그녀의 '터너상' 수상작은 시작부터 끝까지 7시간 동안 상연되었다. 작품의 이면에 숨겨진 개념 또한 상연 시간 못지 않게 오랜 기간에 걸쳐 심사숙고한 것으로 라디오 연극부터 정교한 핸드메이드 의상, 소품, 조각, 포스터 및 텍스트 등 다양한 매체를 통해 전달된다. <어두운 대륙(Dark Continent)>은 완성까지 5년이 걸린 작품이다. 타이는 페미니스트의 원조 격인 크리스틴 드 피잔(Christine de Pizan)이 1405년에 쓴 『여인들의 도시(The Book of the City of Ladies)』를 각색, 21세기 버전으로 업데이트한 작품으로 젠더 규범과 가부장제를 벗어난 새로운 공간, 즉 "모든" 여성을 포용하는 세계를 창조했다. 특히 여성이나 남성으로 규정되기를 거부하는 넌-바이너리(non-binary)와 트랜스젠더들을 기꺼이 환영하는 이 '여인들의 도시'를 'womxn'이라는 철자를 써서 'womxn's city'로 표기한다. 타이의 조각적 시도 역시 수행성(performativity)의 요소다. 스크린에 펼쳐지는 영상(무대에 생명과 인간성을 불어넣으면서)은 그녀의 퍼포먼스 작업과 연결된다.

*talk* ART

예술전문 웹사이트 『아트넷(Artnet)』의 나오미 레아(Naomi Rea)와의 인터뷰에서 타이는 퍼포먼스 아트의 자금 부족 문제에 관해 솔직하게 밝혔다. 그런 문제로 인해 VIP 초청 기간에만 작품을 선보이는 경우가 많아 예술계 엘리트층으로 관람객이 한정되는 결과가 생긴다는 설명이다. "예산 부족으로 전시 기간 내내 퍼포먼스를 진행할 수 없어서 일반 관람객들은 막상 아무것도 볼 수 없는 경우가 많아요. 그러면 결과적으로 그 여파는 아티스트들에게 미칩니다. 우리가 작품을 위해 자금을 조달하는 방식에 대한 비평이 나오는 것이 아니라요. 작가가 작품 상연에 필요한 지원을 받지 못했다는 인식 대신에 전시에 대한 실망만 하고 돌아가는 거죠."

그럼에도 불구하고 2000년대에 들어서는 퍼포먼스 아트에 관한 소식을 더 자주 들을 수 있게 된 것 같다. 퍼포먼스 아티스트가 훨씬 많아진 것 같기도 하고, 과거에 비해 예술가가 여러 분야에 걸쳐 활동하는 경우가 늘어난 듯도 하다. 주류 매체에서는 레이디 가가 같은 팝 스타와 마리나 아브라모비치 같은 퍼포먼스 아트의 아이콘과의 협업 소식을 전한다. 레이디 가가는 로버트 윌슨(Robert Wilson)의 작품에도 참여했다. 그 작품은 루브르 박물관(Louvre Museum)과 미국 롱아일랜드에 있는 윌슨의 그 유명한 '퍼포먼스 연구소' 워터밀 센터(Watermill Center)에서 전시되었다. 가가의 앨범 <ARTPOP>의 월드 투어 중에는 묵었던 호텔을 떠나는 일상적인 과정조차 예술을 구현하는 일종의 이벤트처럼 무대에 상연되었다. 또 한 명의 문화계 대표 인물인 배우 로즈 맥고완(Rose McGowan)은 그녀의 데뷔 앨범 <Planet 9>에 예술적인 접근법을 취하며, '베니스 비엔날레'와 '에든버러 프린지 페스티벌(Edinburgh Fringe Festival)'에 참여해 라이브 공연을 선보이고, 그것을 영상으로 촬영했다. 배우 겸 가수 빌리 포터(Billy Porter)는 퍼포먼스 아트의 여러 요소를 레드 카펫으로 가져오는 과정에서 이름을 알리게 되었다. 현대무용이 시각 예술과 크로스오버한 사례로는 마이클 클라크 컴퍼니(Michael Clark Company)의 퍼포먼스와 그보다 최근에는 안무가 홀리 블레이키(Holly Blakey)가 있다. 블레이키의 획기적인 작업은 춤과 움직임을 예술과 패션에 결합시킨다. 그리고 그것을 무대 위에서 실행하는 이들은 젠더-플루이드(gender-fluid, 사회에서 규정한 남성, 여성의 모습에서 탈피하자는 개념-옮긴이)하고 다양성을 보여주는 여러 명의 무용수들이다.

**퍼포먼스 아트는
지극히 단순한 수단을
통해서**

**사람들의 상상력을
사로잡을 수 있다.**

그래서 퍼포먼스 아트는 대체 어떻게 주류에 들게 되었을까? 주류가 된 그것이 진정한 퍼포먼스 아트일까? 그렇지 않다면 대체 퍼포먼스 아트란 무엇일까? 미술계의 맥락 안에 포함되어야만 하는 걸까, 아니면 호텔 로비를 걷고 중앙 계단을 내려오는 것도 예술로 분류할 수 있을까? 물론, 지금까지 소개한 예술가 중 상당수는 헤드라인을 장식할 만큼 주목받는 사람들임에도, 퍼포먼스를 통해 주인공으로서의 능력과 있는 그대로의 자신을 진정성 있게 투사하고 있다. 그러한 노력이 비평적으로 승인된 예술의 개념에 속하지 않는다면, 아마도 예술이 실험하고 더 용감해지고 자신을 발가벗겨 본질로 돌아갈 수 있는 자격을 다른 분야의 예술가들에게만 부여했다는 의미일 것이다. 디지털 시대를 사는 우리는 그 어느 때보다 사람 간의 감각적인 상호작용에 목마른 상태에 놓여 있을지 모른다. 무언가를 진짜로 '느끼기'를 갈망한다. 퍼포먼스 아트는 우리를 실제 세계에서 얻는 공통된 경험에 더 가까이 데려간다.

**함께 보면 좋을 또다른 예술가들 :**
로리 앤더슨(Laurie Anderson) • 재닌 안토니(Janine Antoni) • 프랑코 B(Franko B) • 몬스터 쳇윈드(Monster Chetwynd) • 아나 멘디에타(Ana Mendieta) • 센가 넨구디(Senga Nengudi) • 오노 요코(Yoko Ono) • 애드리안 파이퍼(Adrian Piper) • 캐롤리 슈니먼(Carolee Schneemann) • 토리 라네스(Tori Wrånes)

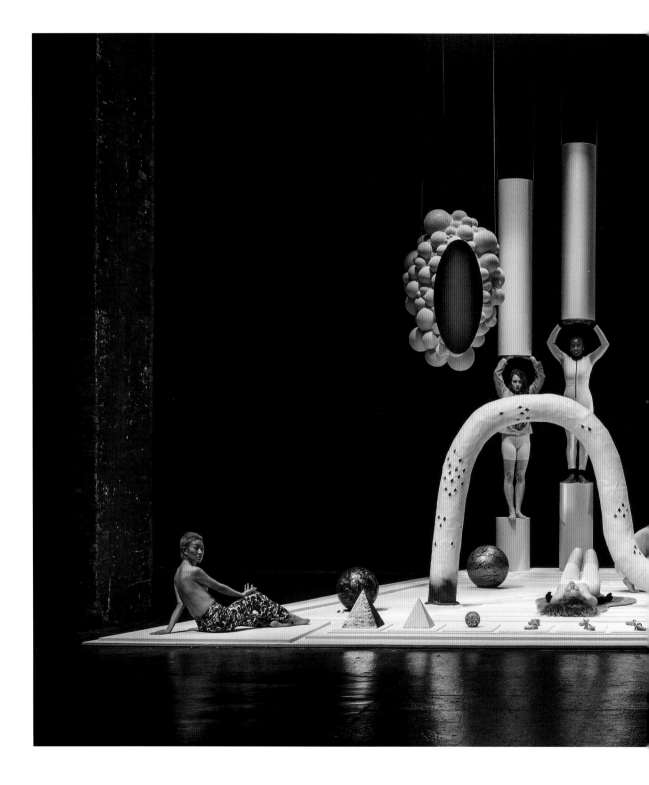

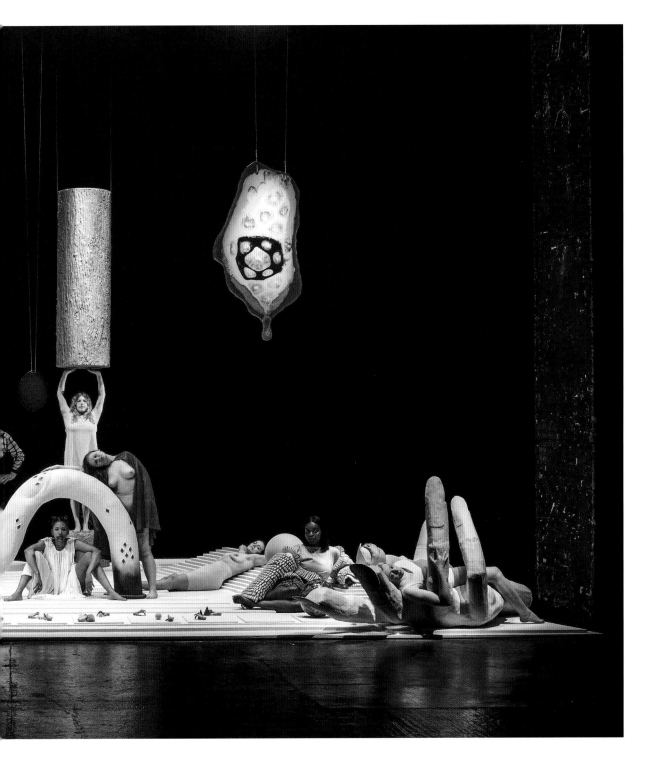

# 공공

## 미술

Barbara Hepworth, *Winged Figure*, 1961–2,
aluminium with stainless steel rods,
height 5.8m (19ft 3in).
이 작품은 1963년 4월에 처음 설치된 이래로,
헵워스의 작품 중 가장 사랑받는 조각품으로 꼽히며,
의심의 여지없이 런던에서 가장 우아한 공공 조각품이다.

세계의 어느 도시, 어느 동네를 가든 주위를 둘러보면 공공미술 작품이 반드시 있다. 높은 좌대에 올라간 대형 청동 조각상이든, 예술가가 디자인한 벤치나 버스 정거장, 가게 차양에 붙어 있는 광고지 전단 이미지이든 무엇이라도 있기 마련이다. 예수님이 쓸쓸히 우리를 내려다보고 있는 십자가조차도 어떤 이들에게는 공공미술로 여겨질 수 있다. 공공미술은 사방에 있다.

런던을 예로 살펴보자. 옥스포드 거리에서 존 루이스 백화점을 지나가다 보면 백화점 건물 측면으로 툭 튀어나와 있는 날개처럼 보이는 신기한 조각상이 보인다. 불길한 기운과 발레리나의 우아함이 동시에 느껴지는 철제 조각상은 수년 동안 행인들의 호기심과 당혹감을 불러일으켰다. 그 조각상은 영국에서 전후(戰後) 최고 예술가 중 한 명으로 여겨지는 조각가 바버라 헵워스(Barbara Hepworth)의 작품이다. 헵워스 웨이크필드(Hepworth Wakefield) 갤러리에 따르면 <날개 달린 형상(Winged Figure)>이라는 직설적인 제목의 그 작품은 연간 관람객 수가 2억 명 이상으로 추정된다. 수많은 사람이 보게 된다는 것, 이것이 바로 공공미술이 가진 잠재력이다. 공공미술은 예술적 측면에서 보면 미적으로 공간을 더 돋보이게 하는 역할을 한다. 또 정치적 측면에서 보면 애도를 표하는 의식이거나 위대한 인물에 대한 국가적·지역적 존경심의 표출이기도 해서, 최근 세간에선 이러한 주제로 논쟁이 불붙기도 했다.

바버라 헵워스에게는 그 작품을 만들어 50년이 넘도록 영국 수도의 쇼핑 중심가에 걸어놓는 일이 왜 중요했을까? 작품을 의뢰한 이는 누구였을까? 우리는 왜 대부분의 경우 잘 알아차릴 수도 없는, 수많은 공공미술품에 둘러싸여 있을까? 너무 많은 공공미술이 당연하게 여겨져서 별 시선을 끌지 못하고, 작가나 작품의 창작 이유와 배경에 대해서도 수수께끼 상태로 있다. 그런 작품들이 그 자리에 있는 이유는 무엇이고, 궁극적으로 우리는 왜 그것들에 신경을 써야 하는 것일까?

공공미술은 인간의 역사만큼 오래되었다. 고대 로마인들은 근육질 체격에 옷을 반쯤 걸친 반신반인(半神半人)들의 조각상으로 신전을 치장했다. 이집트의 파라오들은 압도적 규모의 건축물을 세우기 위해 수천 명을 노예로 삼았다. 사암을 끌고 와 절단해서 쌓아 올린 그 건축물은 규모와 성취 면에서 경외심이 들 정도이며 현재까지도 '세계의 불가사의'로 꼽히고 있다. 피렌체 인근에는 미켈란젤로의 다비드 대리석상이 나체로 당당히 서서 더없이 완벽하고, 패기만만한 위용을 드러내고 있었다. 그 모든 작품은 인간 능력의 무한성을 과시하기 위해 만들어졌다. 하지만 우리는 왜 주위에 인간이 만든 예술 작품을 두길 원할까? 왜 요청한 적도 없는 조각 작품이 매일 우리 시야에 들어오기를 원하는 것일까? 왜냐하면 공공미술이 공적인 공간에 활기를 불어넣고, 결정적으로 우리의 삶을 반영하고 있기 때문이다. 공공미술은 우리가 누구인지, 어떤 사회에 살고 있으며, 공동으로 기념할만한 가치는 무엇인지 등을 보여준다. 그것을 통해 지금의 우리 뿐 아니라 예전의 모습과 앞날의 가능성을 이해할 수 있다. 즉, 공공미술 작품은 우리에게 과거, 현재, 미래를 제시하는 대상인 셈이다. 무엇보다도 공공미술의 정말 좋은 점은 완전히 공짜라는 것이다. 공공미술은 모두가 무료로 관람할 수 있는 문화의 선물이다. 공공미술 앞에서는 계층 구분이 없다. 갤러리 벽 안에 감춰져 있는 것이 아니라 누구나 즐기도록 공개되어 있다.

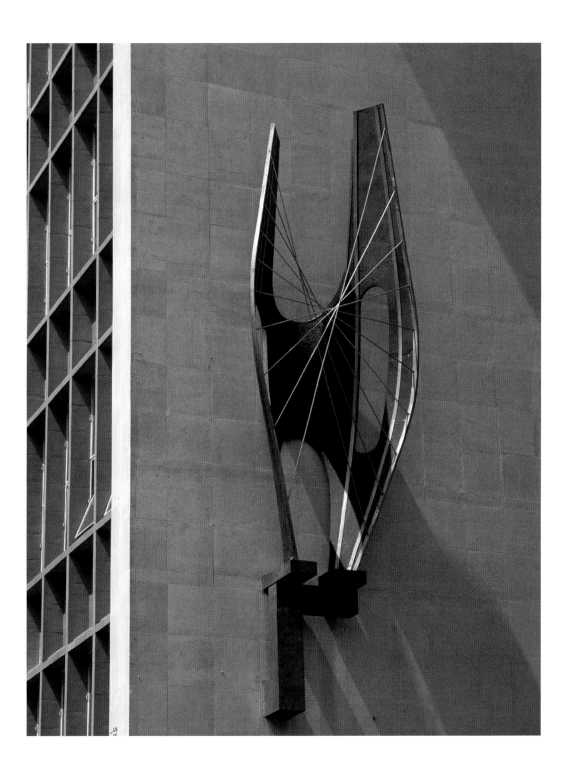

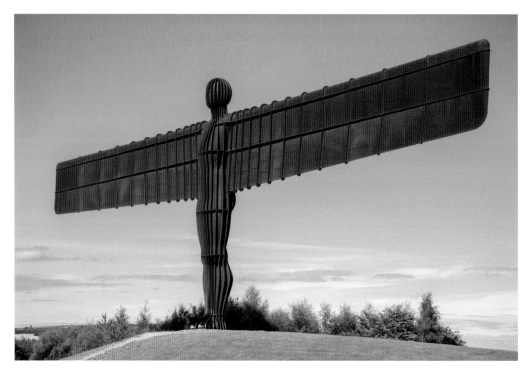

Antony Gormley, *Angel of the North*, 1998, Corten steel, 20 × 54m (65ft 6in × 177ft).
이 거대한 철제 구조물은 예술가 본인의 신체를 모델로 삼아 주조한 것으로,
영국에서 가장 큰 공공 조각품이다.

오늘날의 영국인들에게 동네 한 곳 뿐 아니라 지역 전체에까지 중요한 영향을 미친 현대 공공 조각품 하나를 고르라고 하면 똑같은 대답을 듣게 될지 모른다. 안토니 곰리(Antony Gormley)의 <북쪽의 천사(Angel of the North)>다. 또 하나의 천사라는 점에서 흥미롭다. (바버라 헵워스의 조각품이 정말 천사상이라면) 그것이 남자든 여자든 상관없이 사람들에겐 어떤 가상의 영적 존재가 정말 필요한 건 아닐까? 그런 존재가 말 그대로 우리 '주변에 서성이면서' 천지창조, 천국, 순수하고 독실했던 시대를 상기시켜주기를 원하는 것일까? 영국 국립 복권 기금(National Lottery funding)의 후원으로 1998년에 완성된 거대한 철제 조각상 <북쪽의 천사>는 현대조각 최고의 업적 중 하나로 손꼽힌다. 잉글랜드 북부의 이미지를 쇄신하며 작가를 국보급 예술가로 자리매김하게 했다.

안토니 곰리는 이후에도 영국 전역에서 다양한 공공미술 작품으로 수백만 명의 사람과 교감을 나누며 인상적인 예술 순례를 펼쳐왔다. 리버풀의 북쪽에 위치한 크로스비 비치에는 해변을 따라 100개의 철제 조각상을 설치해 거의 하룻밤 사이에 이 도시를 문화의 중심지로 탈바꿈시켰다. 마게이트에서는 바다 쪽을 내다보면 <다시 한 번(Another Time)>이라는 조각상이 홀로 터너 컨템포러리(Turner Contemporary) 갤러리 아래쪽 해안에 자리해 있다. 이 조각상은 몇 년 전에 후진하던 페리에 부딪쳐 목이 잘릴 뻔한 사고가 있었지만 지금도 여전히 지역민과 관광객들에게 인기있는 장소다. 공공미술은 한 도시를 변신시키고, 그로 인한 흥미와 자극이 생겨나게 할 수 있다.

곰리는 런던 곳곳에도 영구적으로 혹은 임시적인 작품을 여러 점 설치했다. 그런 영구 전시품 중에, 실질적으로는 개인 소유물임에도 공공미술품으로 공인되어 있는 작품이 있다. 라임하우스(Limehouse) 인근 템스강에서 간조와 만조 때 모두 보이는 작품이다. 배우이자 예술품 컬렉터 이안 맥켈런(Ian McKellen) 경의 소유지만 그는 "나는 그저 일종의 작품 관리인"이라고 말한다. 곰리는 자신의 작품이 전시될 방법에 대해 아주 꼼꼼히 일러준다. "그는 높이가 어느 정도였으면 한다거나, 바다 쪽을 바라보도록 동쪽을 향하게 해 달라는 식으로 자신이 원하는 바를 굉장히 구체적으로 명시했어요." 곰리는 당연히 작품의 유지관리에 대해서도 까다롭다. "어느 날 그 조각상을 닦으려고 작가가 직접 노를 젓는 작은 배를 타고 와서 흔들리는 배에 서서 닦기도 했어요. 이웃 사람이 그러다 물에 빠지는 그의 모습을 포착할 수 있길 소망하며 사진으로 찍을 정도였죠! 곰리는 (철사로 된) 세척 솔로 새들의 오물을 닦아냈어요... 저한테는 만지는 걸 허락해주지 않았습니다. 그건 거래 사항에 들어있지 않았거든요. 공공 공간에 있으면 그 작품이 제 소유라고 해도... 작품에 일어나는 일에 대한 통제 권한까지 갖게 되는 건 아닙니다."

하지만 공공미술품이 언제나 개인에 의해 구매되거나 지역사회의 의뢰를 받아 만들어지는 것은 아니다. 세계에서 가장 유명한 스트리트 예술가 중 한 명인 뱅크시가 우리에게 보여주는 그 놀라운 작품들이 좋은 예다. 본질적으로 말해 그의 작품들은 공공 재산을 그라피티로 손상시키는 불법 행위의 결과물이지만 대중이 철저히 그 순간에 몰입하여 생각하도록 자극하고 스텐실 스프레이로 찍어낸 몇 개의 캐릭터만으로 정치적 구호나 시대정신을 찰나에 담아낸다. 현재 그런 무료 예술작품 중 상당수를 덮개로 보호하는 이유는 단순하고 직접적인 메시지가 앞으로도 사라지지 않고 전해질 수 있게 하기 위해서다. 뱅크시는 특히 익명으로 활동하는 것으로 유명하다. "그 친구는 병적일 정도로 공적인 생활이 없어요." 뱅크시의 친구인 예술가 데이비드 슈리글리(David Shrigley)의 귀띔에 따르면, 그의 익명성이 작품으로 다양한 사회적·정치적 쟁점을 부각하고 변화를 촉구하는 일에 있어 걸림돌은 아니다. 오히려 신비감 덕분에 작품에 훨씬 더 밝은 스포트라이트가 쏟아지는 것 같다.

그라피티 예술가 네이선 보웬(Nathan Bowen)도 수년 동안 세계 곳곳의 빈 벽과 건축 공사장의 임시 가림막을 '악마(Demons)' 시리즈로 침범해왔다. 이 시리즈의 캐릭터들은 보웬이 '사후 세계(Afterlives)'라고 이름 붙인 예술 운동의 일환이며, 건축업자, 군인, 런던탑 경비병, 사업가의 옷차림을 하고 있다. 이 캐릭터들은 모두 희망의 메시지를 전하고, 자랑스러운 듯 영국 국기를 걸친 채로 따분하고 활기 없는 공간에 생기를 불어넣고 예술적 영감과 긍정적 메시지를 채워넣는다. 213쪽에서 네이선 보웬의 작품 이미지를 볼 수 있다.

우리의 주위에 예술 작품이 있어야 하는 이유는 무엇일까?

이미지가 순식간에 수차례 다시 포스팅될 수 있는 오늘날의 인스타그램 문화에서, 브라이언 도넬리(Brian Donnelly), 일명 카우스(KAWS)는 국제적인 현상이 되었다. 그의 이름을 해시태그로 검색하면 130만 개가 넘는 이미지가 뜬다. 인스타그램 계정의 팔로워 수도 300만 명이나 된다. 카우스의 첫 공공 '작품'은 건물 높은 곳, 터널 안, 다리 주변의 대형 그라피티 그래픽 작품들이었다. 그는 어린 나이에 재미로 그런 활동을 처음 시작했다. "(저지 시티와 뉴욕시를 잇는) 홀랜드 터널을 나오면 있는 건물에 작품이 하나 있어요. 제가 그것을 그린 때는 아마도 1991년이나 92년쯤이었을 거예요. 그냥 가정용 페인트 롤러로 그렸던 건데... 수업 시간에 제 자리에 앉아 있으면 그 건물이 보였거든요. 사실은 완전히 저 자신을 위한 그림이었죠." 카우스는 현재 국제적으로 공공미술품의 영속성을 뽐내어 저 멀리 호주, 중국, 카타르, 그리고 미국 맞은편 나라들에 이르기까지 세계인들에게 일상적 즐거움을 준다. 특히 테크놀로지에 친숙한 밀레니얼 세대에겐 슈퍼스타로 통한다.

카우스는 요크셔 조각 공원(Yorkshire Sculpture Park)에서 치른 영국에서의 첫 번째 대규모 개인전으로 또한번 주목을 받았다. 그 역사 깊은 풍경 안에 보자마자 작가가 누구인지 알아볼 수 있는, 카우스의 캐릭터 모양 대형 조각상 6점이 들어섰다. 야외에 설치된 작품 중에는 이제는 그의 대표작이 된 <스몰 라이(SMALL LIE)>도 있다. 100% 아프로모시아 천연 목재로 만든 그 형상은 피노키오에서 영감을 받은 긴 코를 하고 저 위에서 우리를 향해 고개를 숙이고 있다. 피노키오 이야기는 대부분이 성장 과정에서 경험했을 법한, 모두가 공감할 수 있는 내용이다. 카우스가 관람객과 능숙하게

**KAWS, *HOLIDAY (HONG KONG)*, 2019, balloon, 37m (121ft).**
**이 야심만만한 설치작업은 휴식이라는 메시지를 전하며 작품 규모를 과장되게 활용한 점 덕분에 전 세계 예술 팬들의 흥미를 끌었다.**

소통하는 방법의 열쇠가 바로 여기에 있다. 카우스의 조각품들은 순수하고 직설적이지만 한편으로는 패기 넘치는 동시대의 영웅적 캐릭터로 표현된다. 그들은 지리적 경계를 모르기 때문에 멀리 떨어진 지역에서 살며 서로 다른 언어를 쓰는 누구와도 공감대를 형성할 수 있다. 역사적 상징으로 가득한 그의 독특한 시각적 언어가 사람들 사이의 소통을 가능하게 해준다. 우리가 카우스의 작품에 감탄하는 이유는 냉소주의 없이 희망과 즐거움을 선사하기 때문이다. 우리는 그의 짓궂은 장난기도 높이 평가한다. 카우스와 그의 팀이 홍콩의 빅토리아 하버 같은 야외에 설치한 특대형 '홀리데이(HOLIDAY)' 시리즈나, 타이베이에 11층 높이의 거대한 조형물 작품을 만들어내기 위해 극복해야했던 기술적 장애물을 감안할 때 그 점이 더 대단하게 와 닿는다. 카우스는 '홀리데이'를 설치할 때 요구되었던 남다른 계획에 대해 이렇게 이야기했다. "작품이 워낙 크다보니 각각의 부분이 놓이는 구역을 관리하는 사람들이 전부 달랐어요. 그 모든 곳의 허가를 일일이 받아야만 했죠. 정부가 개입할 때의 상황은 상상이 가시죠?... 공기로 부풀리는 작품인지라 꾸준히 공기를 주입해줘야 하기 때문에 온갖 기구가 부착된 40톤짜리 철제 구조물을 그 밑에 설치해야 했고, 또 홍콩을 가로질러 30m짜리 철근을 옮기는 것도 어마어마하게 힘들었어요. 운송 과정이 얼마나 복잡했는지 몰라요."

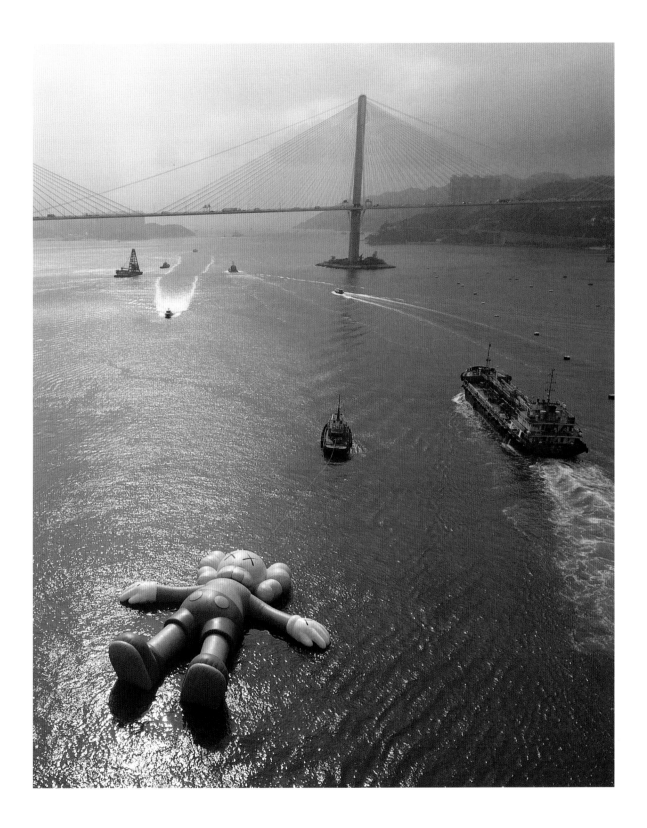

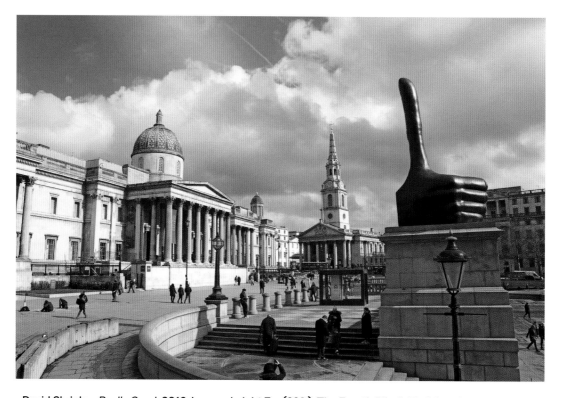

David Shrigley, *Really Good*, 2016, bronze, height 7m (23ft), The Fourth Plinth, Trafalgar Square, London.
영국의 예술가 데이비드 슈리글리는 런던시에 긍정적 에너지를 불어넣기 위한 의도로
엄지손가락을 세워 올리는 손 모양의 이 대형 조각상을 만들었다.

영국의 전후 공공미술을 정의하는 인물이라고 말해도 무방한 한 예술가가 있다. 전 세계로 작품이 순회하는 작가, 헨리 무어(Henry Moore)다. 거대하고 매끈하며 반추상적이고 기념비적이며 광이 나는 무어의 청동 조각상들은 현재 캐나다, 네덜란드, 포르투갈에서부터 남아프리카공화국, 덴마크, 영국 전역에 이르기까지 여러 곳의 주요 도심부에 서 있다. 세계 최대 규모의 헨리 무어 컬렉션은 대중에 공개되어 있는데, 무어의 자택이었던 하트퍼드셔 페리 그린의 집과 마당에 영구 전시된 것들이다. 그리고 무어가 조각가로서 수련을 시작했던 활기 넘치는 도시, 리즈에는 헨리 무어 연구소(Henry Moore Institute)가 있다. 이 연구소는 상징성이 있는 한 건물에서 1년 내내 역사적, 근대적, 현대적 전시 프로그램

을 운영한다. 새로운 작품의 창작을 장려하고 육성하는 한편 사람들이 조각품이 왜 중요한지를 다 함께 생각할 수 있는 장을 마련하는 것을 또 하나의 미션으로 삼고 있다.

무어는 공공미술이 응당한 사회적 가치를 인정받는 시대를 열었다. 무어 덕분에 조각은 부활의 기지개를 켰고, 다음 세대들도 기회를 얻었다. 그는 카우스 같은 작가들이 대규모의 공공미술품으로 자기 고유의 영역을 확보할 수 있는 기준을 세워주었다는 찬사를 받았다. 그런 작품들은 사람들이 그 작품이 있는 곳 가까이에 살고, 주변에서 일하고, 또 여행을 가서도 찾아가고 싶게 만든다.

오늘날 예술가들이 세상을 놀라게 하기 위해 가장 탐내고 흥미 있어 하는 장소 중 하나는 런던 트라팔가 광장의 '네

*talk* ART

번째 좌대(Fourth Plinth)'다. 이 좌대에는 원래 윌리엄 4세의 기마상을 세우려고 했으나 자금 부족으로 계속 비워져 있었다. 그러다 1999년, 작품 커미션 프로그램이 시작되었고 이후에 런던 시장과 런던 컬처 팀(London Culture Team)이 프로그램을 진두지휘하게 되면서 예술가들에게 네 번째 좌대에 세울 만한 작품에 대해 자유롭게 해석할 수 있는 기회를 주었다. 데이비드 슈리글리가 2016년 그 기회를 잡았을 때, 작가는 당시의 분위기를 반영하는 작품을 만들고자 했다. 그 결과 엄지손가락을 자연스러운 비율에서 벗어나도록 길게 뻗어 올린, 어두운 색의 초대형 손 모양 청동 조각상이 세워졌다. 데이비드의 조각 <리얼리 굿(Really Good)>은 영국인이 몹시 사랑하는 풍자와 냉소적인 부조리주의를 재치 있게 활용한 것이다. 그 작품이 나온 시기는 브렉시트(BREXIT) 이후 런던 대중의 분위기가 침체되어 있던 때였고, 데이비드는 풍자적 반전을 가미한 긍정의 힘으로 어둠을 극복해 보고자 했다. 안토니 곰리도 2009년에 좌대를 채울 영광을 얻었지만, 자신의 작품을 올리는 대신 여러 공연자들이 자유로운 방식으로 각자의 해석을 발표할 수 있는 무대로 제공했다. 그 결과 <원 & 아더(One & Other)>는 100일 동안 하루 24시간 내내 1시간씩 돌아가며 진행되는 라이브 공공미술 작품이 되었다. 여기에는 총 2,400명이 참여해 시위, 연기, 춤, 노래 뿐 아니라 가만히 앉아서 성찰하기 등 갖가지를 보여주었다. 곰리의 아이디어는 '네 번째 좌대'를 대중의 정신과 결속시켜 이 좌대를 일상적인 표현의 공간이 되게 했다.

　뉴욕에서는 폐기된 화물 철로가 최고의 관광 명소 중 한 곳이 되었다. 그곳은 2009년에 해체될 운명에서 구제되어 이제는 아래쪽으로 도로가 내려다보이는 멋진 산책로가 되었다. 곳곳에 식물과 나무가 있고, 일시적으로 전시되는 현대미술품으로 가득하다. 그곳, 하이 라인(High Line)에는 날마다 수천 명이 찾아와 자연, 예술, 디자인이 혼합된 복합 공공 공간을 체험하고 있다. 런던에서는 더 라인(The Line)이 이 도시 최초의 예술 산책길이다. 2015년에 개방되었고 그리니치 자오선을 따라 퀸 엘리자베스 올림픽 공원(Queen Elizabeth Olympic Park)과 디 오투(The O2) 사이로 나 있는 길이다. 그 길은 지역민과 방문객들이 동시대 미술과 관계를

Thomas J Price, *Reaching Out*, 2020,
bronze, 2.7m (9ft), The Line, London.
접속되어 있지만 외로움을 느끼는 한 여성의
복잡한 생각이 강조된 매우 현대적인 초상이다.
작품이 자연과 나무 가까운 곳에 설치된 점이
특히 마음에 든다.

맺을 수 있는 동시에 런던의 비교적 덜 알려진 장소들까지 탐색해보도록 설계되었다. 뉴욕의 하이 라인처럼 더 라인 런던도 관람료가 전혀 없고, 여러 예술가에게 의뢰한 다양한 작품들로 순환 전시된다.

　래리 아치암퐁(Larry Achiampong), 아니쉬 카푸어(Anish Kapoor), 알렉스 친넥(Alex Chinneck)을 비롯해 더 라인을 위해 작품을 만든 수많은 예술가 중에는 영국 출신 조각가 토머스 J. 프라이스(Thomas J. Price)도 있다. 프라이스는 크기와 재료를 재치 있게 잘 활용하는데, 대부분 흑인의 표상을 다룬다. <리칭 아웃(Reaching Out)>은 흑인 여성을 묘사한 몇 점안 되는 공공 조각품 중 하나로 높이만 2.7m에 달하는 강렬한 존재감을 보여준다. 하지만 휴대전화를 들여다보는 평범한 행동이 더해진 덕분에 우리로 하여금 그녀를 보다 친근하게 느낄 수 있게 해준다.

Denzil Forrester, *Brixton Blue*, 2018, installation view: Brixton Underground Station, London, 2019.
'아트 온 더 언더그라운드(Art on the Underground)'의 의뢰로 제작된 이 벽화는 덴질 포레스터의 대표적인 회화
<세 악인들(*Three Wicked Men*)>을 참조해, 1981년에 경찰의 진압 과정에서 사망한 예술가의 친구
윈스턴 로즈(Winston Rose)의 이야기를 기리는 작품이다.

예술로 어떤 장소의 풍부한 유산과 역사를 되돌아보기 위한 놀랍고도 간단한 방법 중 하나가 벽화의 제작이다. 1980년대 런던 레게 클럽의 모습을 생동감 있고 풍부한 색채로 묘사한 것으로 유명한 영국 출신 아티스트 덴질 포레스터(Denzil Forrester)는 런던의 브릭스턴 지하철역 입구 쪽에 설치될 예술작품의 제작 의뢰를 받았다. "런던 지하철에서 연락해 왔지만 꽤 오랫동안 그들을 피했어요. 저는 언제나 그리고 싶은 그림만 그릴 뿐 의뢰를 받아서 그리지는 않거든요." 포레스터의 회상이다. 하지만 그는 친구이자 미술계의 왕족인 매튜 힉스(Matthew Higgs)의 설득에 넘어갔다(힉스는 뉴욕의 비영리 예술가 공간 화이트 컬럼스(White Columns)의 디렉터

로, 포레스터는 1년 전에 그곳에서 가진 전시회 덕에 커리어의 전환을 맞았다.) 포레스터가 그린 <브릭스턴 블루(Brixton Blue)>라는 제목의 벽화는 음악적 감각, 빛, 각지게 표현한 인물들의 몸짓을 강조해서 해당 지역의 밤 문화에서 느낄 수 있는 동적인 에너지를 포착했지만, 그 핵심에는 훨씬 강력한 메시지가 담겨 있다. 이 작품은 포레스터가 1981년에 처음 구상했던 것이다. 당시는 런던에서 인종 갈등이 만연하던 시대이자 그의 어린 시절 친구인 윈스턴 로즈(Winston Rose)가 경찰의 잔혹 행위로 인해 사망한 후였다. 포레스터는 그 상황을 이해하기 위해 미친 듯이 조사에 매달리면서 자신의 작품에서도 변화를 느꼈다.

그는 그런 탐구 끝에 세 캐릭터를 발표했다. 영국의 '세 악인들', 즉 경찰, 정치인, 사업가였다. 이후에 세 캐릭터가 그의 작품에 자주 등장했으나 브릭스턴의 벽화에서처럼 언제나 세 '악인' 캐릭터가 한꺼번에 등장하는 것은 아니다.

브릭스턴은 오래전부터 영국 다문화 커뮤니티의 중심지 중 한 곳이었다. 전후 이민 붐이 시작된 1948년에 자메이카에서 출발해 에식스에 정박한 여객선 엠파이어 윈드러시(Empire Windrush)호의 이름을 딴 일명 '윈드러시 세대'의 대다수가 바로 그곳에 거처를 정했다. 덴질 포레스터의 벽화가 그려진 자리는 6개월에 한 번씩 작품을 바꾸기 위해 돌아가며 다른 작가들에게 제작을 의뢰하는데, 포레스트의 그림은 1년간 전시되었다. '아트 온 더 언더그라운드'가 시작한 이 프로젝트는 흑인성(Blackness)을 기리고, 특히 유색인 예술가들에게 창작의 기회를 제공함으로써 런던의 다채로운 내러티브를 소개한다. 앞서 브릭스턴 지하철역에 작품을 선보일 기회를 얻었던 예술가들로는 2018년 은지데카 아쿠닐리 크로스비(Njideka Akunyili Crosby)와 2019년 알리사 니센바움(Aliza Nisenbaum)도 있다.

한정 기간 동안 전시되는 작품의 제작에는 장단점이 있다. 가장 큰 단점은 설치되었다가 다시 치워져야 한다는 점이다. 2001년도 '터너상'을 수상한 스코틀랜드 출신 괴짜 예술가 마틴 크리드는 감동적인 공공 조각상을 여러 점 만들었다. 그중 특히 미술사에 깊이 각인된 작품으로는 뉴욕을 위해 만든 <작품 번호 2630, 이해(Work No. 2630, UNDERSTANDING)>가 있다. 마틴은 안토니 곰리가 <북쪽의 천사>에서 그랬던 것처럼 매머드급 비율을 활용해 철제와 네온으로 길이 15m 이상에 'UNDERSTANDING'이라는 글자의 높이만 3m가 넘는 대형 조각품을 만들었다. 그 조각품은 6개월 가까이 속도를 바꿔가며 360도로 계속 회전했다. 마틴은 "작품을 보자마자 문자 그대로 이해할 수 있어야지 알아보기 어려우면 안됩니다."라고 말한다. 'UNDERSTANDING'은 브루클린 하이츠에 위치해 허드슨 강변 어디에서나 낮과 밤 상관없이 볼 수 있었다. "그래서 네온사인을 선택한 것입니다. 밤에도 보이는 작품을 만들고 싶었으니까요." 그가 그런 야외 작품을 만들게 된 것은 새로운 관심에 눈을 뜨면서부터였다. "저는 단어가 들어가는 신작을 많이 만들게 되었는데 그 계기가 된 것이 야외에 설치될 공공 작품의 제작이었어요." 야외 설치라는 새로운 도전을 이어가던 중에 이런 생각이 들었다고 한다. '단어를 넣어서 최대한 크게 만들어보면 어떨까? 정말로 크게.' 정치 상황이 혼란스러운 시기에는 이런 생각까지 들었다. '내가 뉴욕에 그런 작품을 세우면, 그것은 세계적으로 일종의 평화 기념비 같은 것이 되지 않을까?'

# ARTIST
# SPOTLIGHT

# 잉카 일로리 *Yinka Ilori*

*Happy Street*, 2019, 56 patterned enamel panels, Thessaly Road, London.

Yinka Ilori and Pricegore, *The Colour Palace*, 2019, Dulwich Picture Gallery, London.
*Below: As long as we have each other we'll be okay*, 2020, archival digital print, 30 × 110cm (11¾ × 43in)

공공미술의 창작은 때때로 어떤 지역 전체의 분위기를 바꿔놓기도 한다. 2019년에 예술가 잉카 일로리(Yinka Ilori)는 런던 남부 배터시의 어둡고 칙칙한 지하도를 변신시켜 완전히 새로운 모습으로 거듭나게 했다. 잉카는 지역 사회, 의회와 협업으로 '해피 스트리트(Happy Street)'라는 프로젝트를 진행해 테살리 다리와 지하도에 설치될 영구 시설물을 디자인했다. 16가지 색으로 56개의 서로 다른 무늬를 넣은 애나멜 패널을 사용해 사람들이 걷고 싶어지도록 만들고, 그 지역 아이들과 주민들이 근처에 사는 것에 자부심과 행복을 느끼는 공간을 만드는 동시에, 치안 유지에도 기여했다. 같은 해에 런던 덜위치 픽처 갤러리(Dulwich Picture Gallery)의 두 번째 덜위치 파빌리온(Dulwich Pavilion)을 위한 설치작업인 <프라이스고어(Pricegore)>라는 건축적 시도에 힘을 보태기도 했다. 색채, 패턴, 빛으로 충만한 이 작품은 다양한 문화가 공존하는 중심지로 자리매김한 런던을 기념하고자 한 것이었다.

AS LONG AS WE HAVE EACH OTHER WE'LL BE OK

2020년, 기념상(紀念像)의 목적에 대한 논쟁과 논의가 그 어느 때보다 뜨거워졌다. '흑인의 목숨도 소중하다(Black Lives Matter)' 운동의 와중에 전 세계 거리에서 기념상으로써 기려지는 역사적 인물에 대한 불균형을 시급히 바로잡아야 할 필요성이 대두되며 그에 따라 수많은 공공 조각상이 철거되었다. 앞으로 나아갈 최상의 방법을 놓고 서로 상반된 견해들이 나오고 있다. 역사의 잘못을 바로잡기 위해서는 기념상을 철거하고 허물어야 하는가? 박물관에 전시해 역사적 맥락을 부여해야 하는가? 아니면 지난 잘못을 상기하는 의미에서 그대로 두고 더 적절한 기념상을 추가로 세워 새로운 대화를 해야 할까? 공공 기념상이라는 이 논쟁적 주제는 이미 몇 년 전부터 케힌데 와일리(Kehinde Wiley), 질리언 웨어링, 카라 워커(Kara Walker)를 필두로 선견지명이 있는 현대 미술가들이 다루고 있는 주제다.

**기념상의 목적에 대한**
**논쟁과 논의가**
**그 어느 때보다 뜨거워졌다.**

케힌데 와일리는 2019년 10월에 그의 첫 공공 기념상을 선보였다. <전쟁의 소문(Rumors of War)>이라고 이름을 붙인 8톤 무게의 청동 기마상으로 뉴욕의 관광객들이 찾는 쇼핑 중심지, 타임스퀘어에 세워졌다. 와일리는 버지니아주 리치먼드에서 말 위에 올라타 날카로운 눈빛을 내뿜고 있는 남부군 지휘관 이월 브라운 스튜어트(James Ewell Brown Stuart)의 기념상에 대한 직접적 응답으로써 조각상의 말 위에 새로운 인물을 앉혔다. (그 남부군 지휘관 기념상은 리치먼드의 모뉴먼트 애비뉴와 미국 전역에 산재한 수많은 남부군 기념상 중 하나일 뿐이다.) 와일리가 역사적 장군 대신 앉힌 인물은 도시적인 스트리트 웨어를 입고 나이키 운동화를 신은 젊은 흑인 남성이다. 와일리는 다음과 같이 설명한다. "<전쟁의 소문>에 영감을 준 것은 전쟁입니다. 말하자면 폭력과의 관계죠. 예술과 폭력은 서사적 측면에서 오랜 기간 동안 서로 강한 결속 관계였어요. 기마상이라는 방식에는 우상화된 국가적 폭력을 수용하고 포용하게 하는 면이 있고, 저는 <전쟁의 소문>에서 그런 표현을 활용해보았습니다. 예술은 아름답지만 지배와 통치의 언어를 빚는 일에 동원될 수도 있는 끔찍한 잠재력도 지녔죠. 뉴욕, 특히 타임스퀘어는 전 세계 사람들이 모여드는 교차로입니다. 그런 맥락의 장소에 기마상의 양면성을 폭로하는 장치로서 <전쟁의 소문>을 세운다는 것은 이 프로젝트의 진정한 범위와 규모를 드러냅니다." 예술에서 맥락이 얼마나 강력한 영향을 발휘하는지 증명하기 위해 와일리의 기념상은 그것의 영감이 되었던 남부군 조각상들로부터 몇 걸음 떨어지지 않은 버지니아 미술관(Virginia Museum of Fine Arts)의 마당에 영원히 살게 될 것이다. 새로운 기마상이 진보와 평등의 미래로 들어서길 바란다.

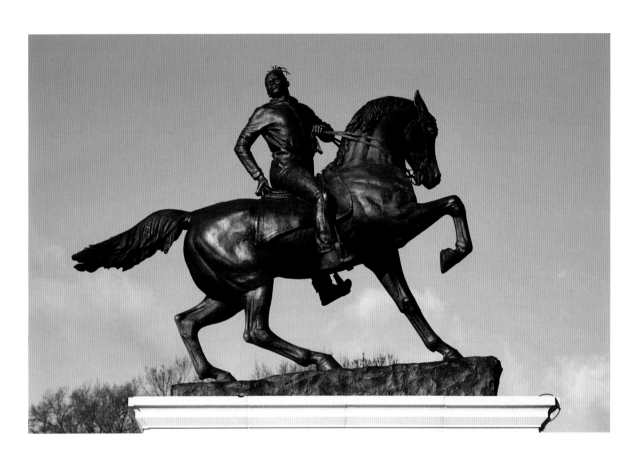

Kehinde Wiley, *Rumors of War*, 2019, bronze with limestone base,
835.3 × 776.9 × 481.6cm (27ft 5in × 25ft 6in × 15ft 19½in).
이 청동 기념상은 현재 버지니아주 리치먼드에 있는 아서 애쉬 대로의
버지니아 미술관(Virginia Museum of Fine Arts) 입구에 영구 설치되어 있다.
이 작품은 미국 전역에 설치된 남부군 조각상에 대한 현대의 대응 방식이다.

2018년 4월, 런던 시장과 시의 파트너 단체인 14-18 나우(14-18 NOW), 퍼스트사이트(Firstsite), 이니바(Iniva)가 '터너상' 수상자인 아티스트 질리언 웨어링의 새로운 영구 기념상을 공개했다. 공공 의뢰로 제작된 작품으로, 여성 참정권 운동의 리더, 밀리센트 포셋(Millicent Fawcett)이 '어디에서나 용기는 용기를 부른다(Courage Calls to Courage Everywhere)'라고 적힌 배너를 든 청동 조각상이다. 런던 팔러먼트 광장에 설치된 작품 중 최초로 여성을 기리는 조각이자 그 자리에 들어서는 최초의 여성 작가 작품이라는 점에서 역사적 순간이 아닐 수 없었다. 포셋의 청동상 아래쪽 좌대에는 여성의 참정권을 위해 운동을 벌였던 남녀 59명의 이름과 초상이 새겨져 있다. 런던 시장 사디크 칸(Sadiq Khan)은 다음과 같이 견해를 밝혔다. "마침내 팔러먼트 광장이 더 이상 남성 조각상만을 위한 구역이 아니게 되었습니다. 여성 참정권 운동을 이끈 훌륭한 지도자 밀리센트 포셋 조각상은 변화와 평등을 위한 운동을 벌였던 두 명의 또 다른 영웅적 지도자, 마하트마 간디와 넬슨 만델라의 옆에 서게 될 것입니다. 밀리센트 포셋의 업적을 기리기에 영국 민주주의의 심장인 이곳 팔러먼트 광장만큼 훌륭한 자리는 또 없을 것입니다." 이러한 장면을 보면서 우리는 또 한 번 희망을 갖게 된다. 그 조각상의 뒤를 이어 현 사회를 공정하게 대변해줄 새로운 조각상이 더 많이 세워지고 평등, 이해, 인권의 가치를 지지하게 될 날이 오면 좋겠다. 그 조각상의 제작은 예술이 사회 분위기, 다시 말해 시대정신을 그대로 반영한다는 이론을 뒷받침해주는 또 하나의 증거다. 실제로 그 조각상이 설치된 시기는 미국과 영국 양국에서 식민지 시대 역사를 기리는 기념물들을 철거하라고 요구하는 학생 시위가 빈발하던 때였다.

이듬해에는 테이트 모던의 터바인 홀(Turbine Hall)에 새로운 커미션 작품이 전시되었다. 바로 4단 분수 형태로 제작된 카라 워커의 초대형 공공 조각물 <폰스 아메리카누스(Fons Americanus)>였다. 이 작품은 종종 잘못된 내용으로 기억되고 있는 역사에 맞서, 현대 사회에서 공공 기념상을 통해 역사를 기억하는 방법에 의문을 제기하고 있다. 워커의 작품은 1911년에 인도의 황제이기도 했던 빅토리아 여왕의 업

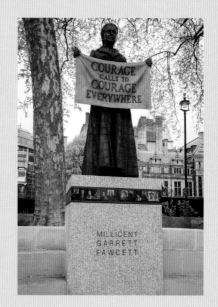

Gillian Wearing, *Millicent Fawcett*,
2018, bronze on marble plinth.
웨어링이 만든 여성 참정권 운동가의 조각상은
팔러먼트 광장에 세워진 최초의 여성 조각상이자
최초의 여성 작가 작품이다.

적을 기리기 위해 버킹엄 궁전 앞에 설치된 빅토리아 여왕 기념상(Victoria Memorial)에 대한 대답이다. 테이트 모던 측의 설명처럼 "워커의 분수는 대영 제국을 칭송하기보다는 기념상의 통상적 역할을 뒤집어 힘에 대한 서사에 의문을 제기하는 작품이다. 워커는 아프리카, 미국, 유럽 간에 서로 얽혀있는 역사를 탐구한다. 물을 핵심 주제로 삼아, 대서양 노예무역과 이 세 나라 국민들의 야심, 운명, 비극을 이야기하고 있다... 이 기념상은 아프리카의 흑인들에 가해진 폭력과 그로 인한 디아스포라(집단 이주)의 역사를 파헤쳐 제대로 인정받지 못하는 역사에 관한 불편한 질문을 던진다."

영구적으로 설치되는 공공미술 작품의 본질적 특징(즉, 사실상 모든 예술에 해당하지만 다른 무엇보다 공공미술에서 가장 두드러지는 특징)은 작품이 해당 장소에 한 번 설치되고 나면 이후로 내내 그 자리를 지키며 우리 모두보다 오래 살아 영원히 사람들을 심숙고하게 하거나, 혹은 그저 무시 받게 된다는 점이다. 워털루 전투를 기리는 트라팔가 광장의 넬슨 제독 기념상에서부터 시카고 중심부에 있는 아니쉬 카푸어의 작품으로 엄청나게 크고 반들반들한 젤리 빈(jelly bean) 모양의 <클라우드 게이트(Cloud Gate)>에 이르기까지, 그런 공공미술 작품은 예나 지금이나 우리 삶의 메시지이자 타임캡슐이 되어 영원히, 또는 미래 사회가 지금의 우리가 예견할 수 없는 어떤 이유로 철거하는 것이 맞다고 판단하기 전까지 역사와 문화와 삶의 기록으로 세상에 전달될 것이다.

공공 조각상의 창작을 요구받는다는 것은 예술가에게 몹시 영예로운 일이다. 자신의 작업이 문화적 무게와 중요성을 지녔다는 신호이기 때문이다. 공공미술 작품들은 한 지역의 서사를 바꿀 힘을 가지고 있으며 문화적 가치를 오래도록 전달할 수 있다. 그런 작품들은 지금의 '우리'만이 아니라 과거의 '그들'을 위한 것이기도 하며, 무엇보다도 미래의 '그들'을 위해 만들어진다.

뒷장 :
Kara Walker, *Fons Americanus*, 2019, non-toxic acrylic and cement composite, recyclable cork, wood, and metal, installation view: Hyundai Commission, Tate Modern, London, 2019. Main: 22.4 × 15.2 × 13.2m (73ft 6in × 50ft × 43ft), Grotto: 3.1 × 3.2 × 3.3m (10ft 2in × 10ft 6in × 10ft 10in).
테이트 모던의 터바인 홀에 설치된 워커의 분수는 아프리카, 유럽, 미국 사이의 힘의 구조와 역사적 관계에 대해 질문을 던진다.

**함께 보면 좋을 또다른 예술가들, 예술작품, 장소 :**
루이스 부르주아(Louise Bourgeois)의 대형 거미 조각상 <마망(Maman)>, 구겐하임 미술관, 빌바오 • 더글라스 쿠플랜드(Douglas Coupland)의 <디지털 오르카(Digital Orca)>, 밴쿠버 • 주피터 아트랜드(Jupiter Artland) 현대 조각 공원의 영구 소장품, 에든버러 • 아니쉬 카푸어의 조각 <클라우드 게이트>, 시카고 • 미니애폴리스 조각공원(Minneapolis Sculpture Garden)의 40점이 넘는 상징적인 작품들 • 우고 론디노네(Ugo Rondinone)의 <세븐 매직 마운틴(Seven Magic Mountains)>, 네바다 사막 • 요크셔 조각공원(Yorkshire Sculpture Park)

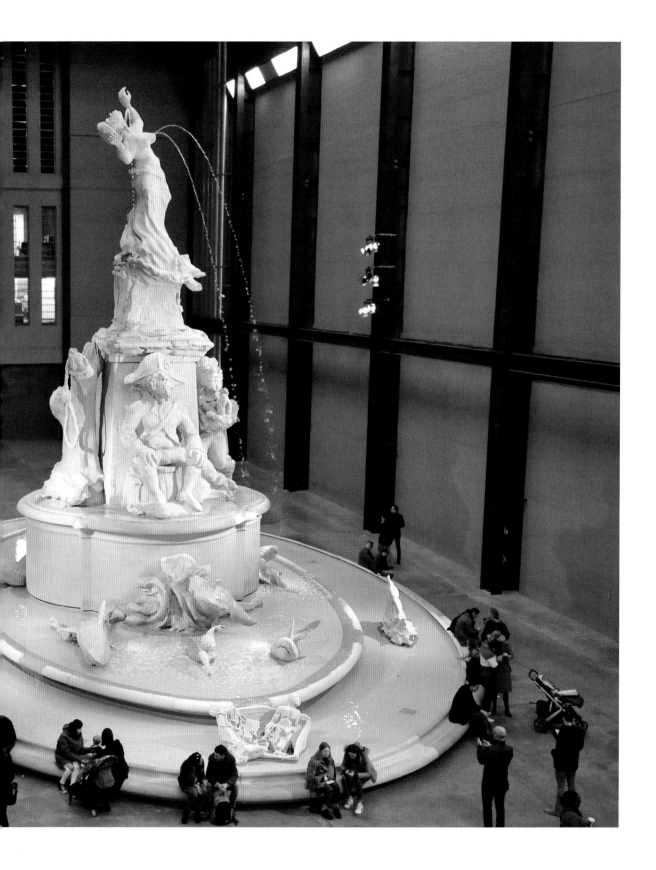

# ARTIST
# SPOTLIGHT

## 스탠리 휘트니 Stanley Whitney

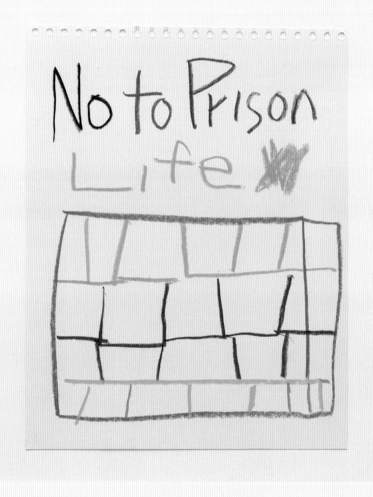

*Untitled (No to Prison Life)*, 2020,
crayon on paper, 35.6 × 27.9cm (14 × 11in).

휘트니의 작업실 벽에 걸린 색면 회화 작품들

회화적 균형(painterly balance)의 거장인 스탠리 휘트니는 수년에 걸쳐 그 실력을 갈고 닦았다. 휘트니의 색면 회화(color field, 3~5줄로 된 추상적 그리드(격자))는 무한히 이어지는 듯한 색채의 탐험처럼 보인다. 이는 그에게서 끊임없이 흘러나오는 역동성과 마법의 물줄기와도 같다. 휘트니는 작업실에서 듣는 재즈의 즉흥성에 영감을 얻어 멜로디와 불협화음에서 뽑아낸 정수로 작품을 만든다. 속도 빠른 음악 에너지를 자신의 붓, 눈과 융합해 움직임이 자유롭고 색채로 가득 채워진 격자형 그림을 단숨에 그려낸다. 언제나 위쪽에서부터 아래로 작업하면서 한 색채가 또 다른 색채를 불러내는

방식에 자유롭고 직관적으로 반응한다. 그가 그리는 구조적이고 기하학적 추상화는 언제나 틀에 얽매이지 않으면서, 리듬과 공간을 갖고 놀 듯 만들어진다. 스탠리의 붓질과 선형 구조는 아주 큰 색면부터 아주 아담한 것에 이르기까지 변화가 주는 긴장을 지탱하는 안정감을 부여한다.

사람들은 휘트니의 작품에서 나타나는 색의 역동성을 투사해 숨겨진 메시지와 상징을 찾는다. 스탠리에게 색은 다음과 같다. "사람들은 이 색은 어떻고, 저 색은 어떻다고 얘기하는데 저는 색을 있는 그대로 말합니다... 색을 순수한 마법으로 내버려 두고 싶어요."

사진

phtography

Tt X AB –
Teresa Farrell &
Alvaro Barrington,
3, 2020, various media,
16 × 28cm (6¼ × 11in).

지난 수년 사이에 우리 모두가 배운 규칙이 한 가지 있다. 술기운에 영향을 받을 때는 종교와 정치 이야기를 입 밖에 꺼낼 생각조차 하지 말 것. 누구나 새겨들을 만한 좋은 조언이지만 이제는 금지 주제 리스트에 동시대 미술도 포함해야 할 시대가 되었다. 그렇다. 우리는 보드카 토닉으로 취기가 올라 뜨거운 정치 논쟁을 벌인 적이 한두 번이 아니었을 테고, 아르헨티나산 말벡 여러 병을 비워가며 교회와 종교의 힘을 놓고 티격태격하기도 했지만, 아무도 데킬라 슬래머를 마시다 '예술' 같은 주제를 놓고 분노와 독설 섞인 공격을 받아본 적은 없을 것이다.

왜 예술은 그런 식으로 감정을 격화시키지 않는 걸까? 지난 세월 동안 예술이 성취한 것들과 그것을 이루기 위해 지나온 모든 단계에서 받은 무시나 맞서야 했던 의견들을 돌이켜보면, 동시대 미술에 대한 대우 역시 그다지 달라질 것 같지는 않다. 겉보기에 단순해 보이는 작품에는 무조건 "우리 집 애들도 그 정도는 할 수 있겠다"고 하거나 가정집에나 걸려 있을 수준 '낮은' 작품을 '고급' 예술로 둔갑시켰다는 비난은 이제 대수롭지 않게 튀어나오는 말이 되었다. "어떤 오브제를 갤러리에 가져다 놓는다고 어떻게 그것이 갑자기 예술이 되는 거지?", "왜 예술가들은 일상생활의 도구와 경험을 가져다 '예술가인 체하는' 해석을 붙이고 나서 그것을 대단한 뭐라도 되는 것처럼 주장하는 거야?", "왜 예술가들은 시스티나 성당의 천장화 같은 작품을 계속 만들지 못하면서 자기들이 만들고 싶다고 생각하는 것 외에는 신경도 쓰지 않는 거야?"

하지만 사진만큼 근현대 미술을 공격하고자 하는 이들의 심술궂은 성미를 자극하는 것이 또 있을까. 1820년대 중반, 프랑스에서 발명된 이후로 사진 예술은 점차 세련미를 더해 더 '완벽하고' 더 '사실적으로' 세상의 단면을 파고들며 살아있는 것이 무엇인지 포착하기 위해 시대 변화에 발 맞춰 변해왔다.

# "카메라로 찍은 초상이

하지만 지금은 모든 사람이 디지털카메라가 장착된 스마트폰을 가지고 있어서 누구나 원하는 것이 무엇이든, 원할 때마다 완벽한 고해상도 화질로 바로바로 포착할 수 있다. "이제 누구나 사진작가에요. 그냥 어디에나 있어요. 대단한 일이 될 필요가 없게 되었죠." 우리가 코미디언 런던 휴스(London Hughes)에게 사진작가에 관한 질문을 했을 때 그녀가 자동 반사적으로 보인 그런 반응은 실제로 많은 이가 하는 생각이다. 코미디처럼 예술은 주관적이며, 특히 사진은 더욱 그렇다. 개인이 인생을 살아가는 성향이 당연히 그들의 반응과 취향에 영향을 준다. 아주 기초적인 개념처럼 들릴지 모르겠지만, 사진에는 관람객이 느끼든 느낄 수 없든 예술가 본인의 인생 경험이 담겨있다.

"저는 술에서 깨고 나서야 사진이 예술임을 깨닫게 되었습니다. 그동안 대단한 사진작가들 여러 명과 작업을 하면서도 사진을 하나의 예술 형태로 생각해본 적이 없었죠." 세계적으로 인기 있는 싱어송라이터 엘튼 존 경은 유명한 예술품 컬렉터이기도 한데, 최근 몇 년 사이엔 그 가치가 매우 간과되어 있는 보도 사진을 수집하며 그 분야의 최대 수집가로 꼽힐 정도가 되었다. 엘튼은 "수집을 하면서 혼자서 공부했습니다."라고 말한다.

사진이라는 매체는 샘 웨그스태프(Sam Wagstaff)가 등장하기 전까지만 해도 소장가들이 원하는 제1의 선택지가 아니었다. 웨그스태프는 1970년대 초에 훗날 슈퍼스타급 사진작가가 되는 로버트 메이플소프(Robert Mapplethorpe)를 만났다. 비슷한 시기에 뉴욕 메트로폴리탄 미술관에서 열린 전시 <페인터리 포토그래프 1890-1914(The Painterly Photograph 1890-1914)>를 관람했고, 이후 당대의 사진 예술 소장가가 되었다. 그는 다수의 고전 및 현대사진을 컬렉팅하며 많은 사진작가가 예술계의 주목을 받도록 힘을 실어주는 한편, 다른 수집가들뿐만 아니라 주요 미술 기관들까지 사진을 정말로 중요하게 여기기 시작하도록 영향력을 발휘했다.

# 캔버스에 그려진
# 초상화보다 훨씬 낫다." - 엘튼 존 경

Jamie Hawkeworth, *Preston Bus Station*, 2014
이 인상적인 사진은 혹스워스가 2012년에 철거 위기에 놓였던,
브루탈리즘(Brutalism) 양식의 1960년대 건축물 프레스턴 버스 터미널 내부와
주변에서 찍은 일련의 즉흥적인 인물 사진들 중 하나이다.

패션과 예술은 꾸준히 크로스오버 되어 왔지만 사진 영역에서 유난히 두드러진다. 몇몇 위대한 사진작가들은 패션과 잡지 문화를 활용해 더 폭넓은 관람층을 형성하고 자신들의 작품에 대한 이해도를 넓혀왔다. 리처드 아베든(Richard Avedon), 헬무트 뉴튼(Helmut Newton), 어빙 펜(Irving Penn), 세실 비튼(Cecil Beaton), 애니 레보비츠(Annie Leibovitz), 허브 리츠(Herb Ritts)를 비롯해 더 동시대에 가까운 인물인 유르겐 텔러(Juergen Teller), 팀 워커(Tim Walker), 타일러 미첼(Tyler Mitchell), 비비안 사센(Viviane Sassen), 콜리어 쇼어(Collier Schorr)와 심지어 현재 자신이 찍은 사진으로(콜 스프라우스는 자신을 몰래 찍는 사람들을 역으로 찍어 올리는 인스타그램 계정(@camera_duels)을 운영하고 있다. -편집자) 화제가 된 배우 콜 스프라우스(Cole Sprouse) 등을 떠올려보자. 게다가 사진으로 담는 초상은 실력 있고 뛰어난 사진작가들의 수많은 작품에서 나타나는 특징이다. 엘튼 존은 "저는 카메라로 찍은 초상이 캔버스에 그려진 초상화보다 훨씬 좋아요."라고 말한 바 있다. 사진은 거짓말을 하지 못한다. 물론 때때로 조작될 가능성도 있지만 사진은 언제나 진실을 말할 것이다. "카메라는 사람들의 개성을 그림보다 훨씬 더 많이 포착한다."

하지만 사진작가들은 어떤 계기로 그런 형태의 예술을 자신의 매체로 발견하게 될까? 크로스오버 예술에서의 스타 사진작가 제이미 혹스워스(Jamie Hawkesworth)는 『보그(Vogue)』지의 표지로 케이트 모스(Kate Moss)의 사진을 막 찍고 난 후, 우리에게 그 과정과 계기에 대해 말해주었다. "저는 사실 대학에서 법의학을 공부했어요... 제가 실용적 측면에서 법의학을 정말 좋아했던 부분은 범죄가 벌어진 주택의 실물 크기 모형을 만드는 거였어요...우리는 증거를 수집하고 나서 그 증거를 사진으로 남겨 객관적으로 문서화했는데

저는 바로 그때부터 사진을 다른 관점에서 보게 되었죠... 작은 스위치가 폭발하는 기분이었어요. 놀라웠죠! 사진을 그런 식으로도 이용할 수 있다는 것이요." 인물 사진, '거리 사진(street photography)' 스타일, 패션 사진으로 유명한 혹스워스는 이후에도 다양한 이유로 사진에 더욱 매료 되었다. "사람들의 옷차림과 겉모습, 보디랭귀지와 못 보고 놓치기 쉬운 면들의 세세한 부분에 금세 흥미가 생겼어요. 그런 부분에 눈길이 가고 마음이 끌렸어요." 사진은 그에게 잘 맞았다. "좋은 인물 사진에는 여백이 많아요. 또 사진작가를 보는 게 아니라, 사진 속에서 빛을 발하고 있는 인물을 감상하게 됩니다. 그게 다예요." 그는 카메라에 피사체를 담을 기회를 잡는 것이 거의 마법에 가깝다고도 언급했다. "낯선 사람인데 갑자기 몇 분 동안 관계를 맺는 거죠. 그렇게 무언가를 창조하게 되고요... 그런 일이 아직도 가능하다는 게 대단히 흥미로워요."

제이미가 프레스턴에 살던 2010년에 오브 아랍 앤 파트너스(Ove Arup and Partners)가 1969년에 브루탈리즘 양식을 적용해서 지은 인상적인 버스 터미널을 처음으로 눈여겨보게 되었다. 그후 스승이었던 아담 머레이(Adam Murray)와 함께 프로젝트를 시작해, 주말 동안 버스 터미널 안과 주변을 돌아다니면서 마주친 십대들의 인물 사진으로 신문을 만들었다. 몇 년 후, 그 상징적 건물이 철거될 예정이라는 발표가 나왔다. 이때 제이미는 한 달 동안 프레스턴으로 다시 돌아가기로 마음먹었고, 매일 버스 터미널에 나가 사진을 찍었다. 긴 환형 구조의 터미널을 여기저기 걸어 다니다 관심을 끄는 사람들을 사진에 담았다. 그 결과물을 담은 책은 이후에 철거 위기를 무사히 넘긴 버스 터미널 건물과 당시의 터미널 이용자 모두에게 감동적인 헌사가 되었다. 혹스워스의 트레이드마크인 자연광과 마음을 사로잡는 구도를 잡아내는 천부적 재능으로 완성한 책 속의 이미지들은 단순함과 솔직함이 인상적이다.

Alasdair McLellan, *Arena Homme +: Blondey*, 2017
사진작가 맥렐란의 단골 모델이자 협력자인,
스케이트보더 겸 예술가 블론디 맥코이의 분위기 있는
인물사진으로, 세월이 흘러도 빛이 바래지 않을 만한 작품이다.

또 다른 세계 정상급 예술/패션 포토그래퍼 알라스데어 맥렐란(Alasdair McLellan)은 인물 사진을 찍을 때 자연광을 활용한다. "저는 자연광이 기본적이고 사실적이란 점을 좋아합니다." 그가 사진을 예술 매체로 선택한 이유는 진실을 담는 능력 때문이다. "어떤 의미에서 보면 저는 진짜인 무언가를 느끼고 싶은 겁니다."

맥렐란은 패션 잡지를 탐독하고 시험 삼아 무언가를 해보다 자연스럽게 미술계로 넘어갔다. "친구들의 사진을 찍었던 기억이 납니다. 많은 사람이 그 사진을 좋아하는 것을 보고 아마도 잘하고 있나보다고 생각했던 것이죠. 그래서 그때부터는 좀 더 구도에 신경을 쓰면서 친구들의 사진을 찍기 시작했습니다. 찍는 사람이 마치 전설적인 사진작가인 허브 리츠나 브루스 웨버(Bruce Weber)라도 되는 것처럼요... 하지만 그들은 그냥 요크셔 출신의 제 친구들이었어요." 그가 가장 아끼는 사진 중에는 프로 스케이트 보더이자 예술가인 블론디 맥코이(Blondey McCoy)의 초상사진도 있다. 맥코이와는 오랜 협력 관계를 이어왔는데, 두 사람의 우정과 10대에서 성인이 되기까지의 맥코이의 성장기가 담긴 훌륭한 사진집 『블론디(Blondey) 15-21』이 그 결과물이다.

하지만 그런 사진 스타일을 처음 활용한 것으로 평가받는 인물이자 거리 사진의 시조로 여겨지는 사진작가는 앙리 카르티에 브레송(Henri Cartier-Bresson)이다. 이 프랑스 출신 사진가는 자신의 피사체인 행인들이 자연스럽게 오고 가는 모습을 포착해내는 것의 대가였다. 1937년, 그는 조지 6세(King George VI)와 엘리자베스 왕비(Queen Elizabeth)의 대관식 촬영을 의뢰받았는데, 렌즈의 초점을 왕이나 왕비가 아니라 런던 거리에 줄지어 서서 환호하는 군중들에게 맞춘 사진으로 유명세를 탔다. 그의 작품 수준은 오늘날까지도 여전히 많은 이가 동경하는 표준이다. 카르티에 브레송은 자신의 작품을 두고 삶의 결정적 '순간'을 포착해 보존해주는 역할을 한다고 묘사했다. 사실상 모든 예술의 존재 이유와 마찬가지겠지만, 특히 사진은 일종의 타임캡슐인 셈이다. 무엇보다 패션과의 크로스오버에서 사진의 역할은 일종의 보고서이자, 한순간의 기록이자, 예술가들이 자신의 세계를 보고 느끼는 하나의 방식이다.

평범한 사람들을 탐구하는 사진작가 중에는 마틴 파(Martin Parr)도 있다. 마틴 파의 사진은 보자마자 누가 찍었는지 알아챌 수 있다. 밝은색을 주로 활용하고, 흡사 인류학적인 기록물처럼 사실적으로 영국인의 특징을 잡아내기 때문이다. 그는 '평범함(normal)'을 조심스럽게 탐색하면서, 기발한 풍자를 통해 자신이 찍은 이미지가 우연히 찍은 길거리 모델의 스냅샷에 그치는 것이 아니라 서민적이고 문화적으로 별난 매력을 가진 사회에 관한 연구가 될 수 있도록 깊이를 더한다. 빗속의 덱체어(갑판 의자), 해변의 피쉬 앤 칩스 식당, 모리스 춤(영국의 민속무용 중 하나인 가장무도-옮긴이)의 기묘한 의식 등 '계층'에 따라 보여지는 영국의 모습을 사진에 담는다. 삶은 포착되고 기록된다.

# "사진은 3차원의 세계를 2차원의 평면 위에서 생각하는 것이다."

## - 볼프강 틸만스

베를린에서 활동 중인 2000년도 '터너상' 수상자 볼프강 틸만스(Wolfgang Tillmans)는 국제적으로 큰 성공을 거두며 오늘날 예술계에 강력한 영향력을 미치는 인물 중 하나다. 틸만스스러운 이미지를 만드는 것은 꼭 사진 속 인물만이 아니라, 바로 "가능성들의 자유"다. (REM의 리드보컬로 가끔 틸만스의 모델이 되는) 마이클 스타이프(Michael Stipe)의 말처럼 초상사진을 위해 반드시 인물이 필요한 것은 아니다. 집 안에서의 장면, 단순한 것, 간과되는 것, 주변 대상에 대한 집중적 연구가 훨씬 더 내밀하고 개인적인 느낌을 주기도 한다. "저는 세계를 이해하기 위해 사진을 찍습니다." 현재의 볼프강에겐 의문의 여지가 있다고 느껴진다든지, 언제나 작가를 따라다니는 발언이다. 그가 고민하는 이유는 그 말이 단지 어떤

임무를 수행하기 위해 수백 장의 사진을 찍고 있다는 듯한 뉘앙스로 들릴 수 있기 때문이다. 하지만 실제로는 가장 사소한 것들을 찍음으로써 진정성 있고 감동적인 이야기와 살아있는 순간을 만들어낸다는 의미다. "저는 무엇인가에 정말 관심이 생기면 굉장히 주의 깊게 살펴보고 나서야 사진으로 찍을 수 있습니다." 틸만스는 자신의 사진 작업이 "조각에 깊이 뿌리내리고 있다"며 "사진은 3차원의 세계를 2차원의 평면 위에서 생각하는 것입니다."라고 말한다. 그는 신중하게 이미지를 고른 후, 응시하고 연구하고 또다시 매일매일 세세한 면들을 바라본다." 그의 폴리섹슈얼(다성애적)하며 비계층적인 세계(나 역시도 진정으로 살고 싶은 세계)는 관람자들이 '사진의 언어'인 무수한 목소리에 접근하게 한다.

인화지에 관한 꾸준한 탐구를 바탕으로 한 '페이퍼 드롭(paper drop)' 시리즈는 그의 팬들뿐만 아니라 틸만스 본인도 아주 성공작이라고 여기는 작품이다. "인화지가 저에게 얼마나 중요한지를 깨닫고 나서 종이 자체를 아예 사진의 피사체로 만드는 과정까지 나아가기 위해 15년이 걸렸습니다." 그 작품은 추상적인 방법으로 움직임과 유동성을 만든다. 인화지의 둥글게 말린 부분에서 신비로운 에너지가 느껴지는 빛과 색을 머금은 물방울 모양을 찾아낸 것이다. 틸만스는 시

뒷장 :
Wolfgang Tillmans, *grey jeans over stair post*, 1991,
c-type print, 30 × 40cm (13½ × 17½in).
정물과 초상 장르에 새로운 생명을 불어넣은 이 작품은 우리가 틸만스의 작업에서 가장 좋아하는 이미지 중 하나다.

*talk* ART

Wolfgang Tillmans, *paper drop (light) a*, 2019.
틸만스의 <페이퍼 드롭> 작품에는 마음을 완전히 사로잡는 매력이 있다.
우리는 그저 인화지를 구부려 만든 이 눈물 방울 모양을 사랑한다.

리즈의 성공 요인을 곰곰이 생각하다 이렇게 말했다. "그 물방울 모양은 가끔씩 이런 궁금증을 일으키죠. 저 물방울 모양이 왜 그렇게 만족감을 주는 걸까? 제 생각엔 두 물리적 힘 사이의 상호작용 때문인 것 같아요. 종이의 장력과 중력 사이의 상호작용 말입니다. 중력이 종이를 아래로 당기고 장력이 종이를 활처럼 휘어 오르게 하죠." 볼프강에게는 주제가 중요하기도 하지만, 그의 사진 작업에서 근본적인 핵심은 '색'에 있다. "바로 그 부분이 가장 중요합니다... 매일, 또 매달 그리고 항상 작업에 관해 생각하는 것은 바로 색입니

다. 어떻게 (여러 색을) 서로 조화시키고, 어떤 색조와 채도로, 그리고 어떻게 망막을 자극할지 등의 문제죠."

볼프강의 천재성은 진정성과 작업에 대한 열정에 있다. 그는 주변 세상을 이해하려 끊임없이 노력하며 열정적으로 새로운 발견을 추구하면서도 관람객에게 개인적 탐구의 자유를 허용한다. "여러분이 보고 있는 것을 이해하기와 알기 사이에서 하는 놀이인 동시에 자신이 아무 것도 모른다는 사실을 깊이 자각하는 것... 하지만 진정한 관심을 갖고 무언가를 바라본다면... 웬만해선 잘못될 수가 없죠."

캐서린 오피(Catherine Opie)는 전통적 스타일이나 풍경 사진, 16세기 화가 한스 홀바인(Hans Holbein)의 그림 같은 미술사적 참고 자료 등으로부터 영감을 얻어 다양한 주제를 찍는다. 그녀는 로스앤젤레스 레즈비언 및 게이 공동체의 인물사진을 찍으며 성 정체성을 탐구하는 작업을 꾸준히 선보이기도 한다.

인습에 얽매이지 않고 폭넓은 주제를 지극히 개인적인 방식으로 묘사한 오피의 초상 사진은 표면적으로는 종종 남성적 에너지를 품고 있다. 당당하게 커밍아웃한 레즈비언으로서 그녀 자신의 개인적 이야기, LGBTQI+(레즈비언, 게이, 바이 섹슈얼, 트랜스젠더, 퀴어, 인터 섹스 외 제3의 성-옮긴이) 공동체 내의 자신의 위치, 본인 몸과의 관계를 포착하며 찍은, 사회적·정치적 의미를 지닌 그 기록들은 공격성과 불안의 요소를 띠고 있으나 그녀가 담는 피사체들의 목소리와 그녀가 계속 지켜내려는 목소리를 위한 진실된 플랫폼 역할도 하고 있다. 오피는 로버트 메이플소프와 낸 골딘(Nan Goldin)의 작품에서 영향을 받아 논란 많은 주제라도 피하지 않으며, 강렬한 자화상 작업도 몇 점 남겼다. 그중 한 작품(<Self-Portrait/Cutting>)은 어린아이의 봉선화(棒線畵, 머리 부분은 원, 사지와 체구는 직선으로 나타낸 인체 그림-옮긴이)를 그녀의 등에 외과용 메스로 새겨 생생하게 피 흘리는 모습을 담았고, 또 다른 작품(<Self-Portrait/Pervert>)에서는 옷을 입지 않고 드러낸 가슴에 'pervert(성도착자)'라는 단어를 새긴 채로 편안히 앉아 있는 자신을 보여주었다. 오피의 사진이 그토록 마음을 사로잡는 이유는 그 이미지들이 작품의 주제를 인상적이고 상징적이면서 분명하게 나타내기 때문이다. 상징주의를 활용하고 미국적 생활방식의 유산에 끊임없이 의문을 던지는 오피의 작품에는 피사체들을 향한 깊은 애정, 존경, 열정과 함께 정체성은 어떻게 형성되는가에 대한 꾸준한 성찰이 담겨 있다.

Catherine Opie, *Justin Bond*, 1993, chromogenic photograph, 47.8 × 38cm (18¾ × 15in).
이 작품은 오피가 1990년대부터 선보인 초상 사진 중에서도 아주 뛰어난 하나의 사례로, 색채가 풍부한 반면 단조로운 배경, 딱딱한 포즈, 역사적 초상화를 참고한 꼼꼼한 묘사가 특징이다.

**Hauz Khas.**
It must be marvellous for you in the West
with your bars, clubs, gay liberation
and all that.

수닐 굽타(Sunil Gupta)는 자신이 태어난 공동체에서는 절대로 자연스러운 모습으로 온전히 살지 못할 것임을 깨닫고 열다섯 살 때 인도를 떠나 캐나다로 이주했다. 그 덕분에 1970년대에는 커리어의 항로를 완전히 바꿔놓은 뉴욕으로 이주할 수 있었다. 맨해튼의 크리스토퍼 거리는 1970년대에 게이 생활의 중심지였고 수닐에게는 게이들의 삶을 담아낸 거리 사진으로 그 공동체를 연구할 수 있는 더없이 좋은 기회였다. 자신의 카메라를 표현의 수단으로 삼아 미국에서의 동성애자 해방 운동뿐만 아니라 모국인 인도 내에서 개방성을 얻기 위해 벌어진 투쟁들도 포착했다. 그의 작품은 스토리텔링 내러티브를 엮어내며, 지극히 개인적인 부분, 1990년대에 에이즈 진단을 받은 이후의 정서적 여정, 친구들과 연인들의 이야기, 주변의 낯선 사람들 사이에서 끊임없이 찾고자 했던 열린 마음을 소재로 삼고 있다. 런던 서부에서 찍은 아름다우면서도 도발적이며 강렬한 '연인들:10년 동안(Lovers: Ten Years On)' 프로젝트는 의미 있는 것과 사회학적으로 중요한 것을 기록하는 굽타의 일관된 능력이 두각을 나타낸 작품이다. 굽타는 10년 동안 지속된 자신의 관계가 깨지는 고통스러운 경험을 겪은 이후 오랜 기간 관계를 이어가고 있는 퀴어 커플들의 사진을 찍었다. 자신의 이별을 이해하고 앞으로 나아가는 데 도움을 얻기 위한 일종의 치유에 가까운 작업이었다. 그 시리즈의 이미지들은 원색적이고 특징적인 정치적 이슈들이 제기되는 시대에, 동성애의 사랑과 욕망에 대한 솔직한 이야기를 들려준다. 1984~1986년 사이에 찍은 그 시리즈에 등장하는 사람들 중 대다수는 직후에 닥친 HIV/에이즈 위기 때 목숨을 잃었다. 굽타는 자신의 이주 경험에서 영감을 얻어 퀴어 디아스포라에 목소리를 부여하고 꾸준히 사적 영역과 공적 영역을 조합하는 사진 작업을 통해 사회로부터 소외당하는 자신의 공동체 사람들을 기리고 드높인다.

Sunil Gupta, *Hauz Khas*, 1987, from the series 'Exiles', 48.3 × 48.3cm (19 × 19in).
굽타는 이 시리즈를 통해 이전까지는 예술의 역사적 주요 문헌에서 생략되어 있던 인도 게이 남성들의 이미지를 추가했다.

함께 보면 좋을 또다른 예술가들 :
로 에스리지(Roe Ethridge) • 낸 골딘(Nan Goldin) • 사라 존스(Sarah Jones)
• 엘래드 래스리(Elad Lassry) • 조세핀 멕세퍼(Josephine Meckseper)
• 신디 셔먼(Cindy Sherman) • 질리언 웨어링(Gillian Wearing)

# 예술과

# 정치

Lenz Geerk, 4, 2020, acrylic on Japanese
paper, 19.6 × 32.9cm (7¾ × 13in).

# 변화

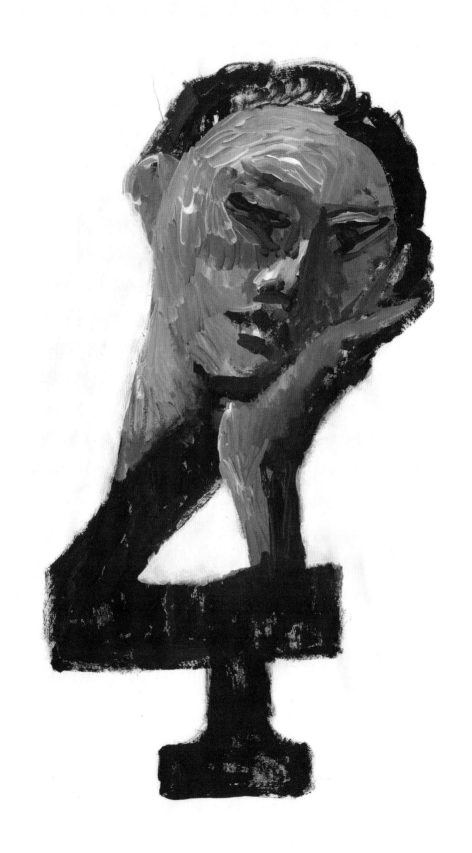

예술에는 독특한 방식으로 이해를 유도하고 우리에게 가르침을 주는 힘이 있다. 소통은 예술의 가장 강력한 도구다. 아주 명백한 이야기와 해설을 통해 직접적으로 알려주든 추상적이고 모호해 보이든 간에 마찬가지다. 우리는 예술에서 애초에 예상했던 것보다 더 많은 것을 배울 수 있다. 예술은 우리 시대의 사회를 날카롭게 반영해 인종적·사회적·성별 간의 경제적 불평등과 편견을 찾아내고 도전하고 극복하게 한다. 현재의 상태를 분석하고 도전하는 과정에서 최소한 역사적 증거를 만들어낼 수 있고, 최선의 경우 의미 있는 정치 변화를 이뤄낼 수도 있다.

예술과 정치는 떼려야 뗄 수 없다. 노골적으로 정치적인 작품들은 생각보다 떠올리기 쉽다. 파블로 피카소(Pablo Picasso)의 <게르니카(Guernica)>는 바스크의 민간인들에 대한 공중 폭격에 관한 작품이고, 앤디 워홀의 <인종 폭동(Race Riot)>은 1963년에 일어난 앨라배마주 버밍햄의 거리 시위를 추모하는 실크스크린 판화다. 게릴라 걸스(Guerrilla Girls)가 전단지를 활용해 벌인 유명한 1980년대 페미니스트 캠페인, 에이즈 운동가 데이비드 워나로위츠(David Wojnarowicz)가 입을 꿰맨 모습으로 시선을 사로잡는 안드레아 스터징(Andreas Sterzing)의 초상사진, 2008년의 쓰촨성 지진 때 숨진 어린 학생 수천 명의 죽음을 조명한 아이 웨이웨이(Ai Weiwei)의 <리멤버링(Remembering)>, 1993년에 인종차별주의자의 이유 없는 공격으로 살해당한 흑인 십대 영국인 스티븐 로런스(Stephen Lawrence)의 어머니이자 운동가인 도린 로런스(Doreen Lawrence)의 인물화를 그린 크리스 오필리(Chris Ofili)의 <노 우먼, 노 크라이(No Woman, No Cry)>도 있다. 예술은 창작자의 물리적 위치를 훨씬 넘어서까지 생명력과 잠재력을 가지며, 예술가의 사후에도 오래도록 전 세계의 미래 세대에게 영감을 불어넣을 수 있다. 작품에 담긴 메시지는 앞으로도 꾸준히 집중해서 다른 사람들을 돕기 위해 최선을 다하고, 우리 모두가 살 수 있는 평등한 세상을 만드는 것이다.

# "개인적인 것이 정치적인 것이다"

Rob Pruitt, *The Obama Paintings*, installation view: Stony Island Arts Bank, Chicago, 18th April–25th August 2019.
버락 오바마의 역사적인 대통령 당선을 기리는 이 대대적 프로젝트는 존엄성과 사회 변화의 기록이다.

이미지는 확실히 우리의 사고 과정에 영향을 끼친다. 역사를 통틀어 선전 목적과 정치적 지배를 위한 이미지의 활용이 성공을 거둔 동시에 문제적이기도 했던 경우는 매우 많다. 최근엔 우리가 존경하는 리더 중 한 명인 버락 오바마(Barack Obama) 대통령이 긍정적인 사례를 보여주기도 했다. 2008년 대선 캠페인 때 셰퍼드 페어리(Shephard Fairey)가 제작한 초상화 <호프(Hope)>는 인터넷과 SNS 플랫폼을 타고 급속도로 퍼진 덕분에 미국 대중과 더 넓게는 세계인들의 관심을 사로잡았다. 이는 이미지가 전 세계로 퍼질 수 있고, 사람들의 이성과 감성에 영향을 미칠 수 있음을 보여줬다.

오바마의 취임식은 그에 대한 헌사로 창작된 예술품이 끝없이 나올 정도로 희망과 가능성으로 가득 찬 강렬한 시간이었다. 롭 프루이트(Rob Pruitt)의 작품은 그중에서도 가장 열성적이고 대대적인 프로젝트라고 할만하다. <오바마 페인팅스(The Obama Paintings)>는 낙관주의에서 태동해 역사적으로 중요한 의미를 갖는 오바마의 대통령 당선을 기념하기 위해 탄생한 작품이었다. 프루이트는 오바마 대통령의 두 번의 임기 동안 하루에 한 점씩 총 2,922점에 달하는 오바마의 단독 초상화를 그렸다. 각각 60 × 60cm (23½ × 23½in) 크기의 그림은 매일의 뉴스에 나온 사건에서 영감을 받은 것이다. 그 모든 그림을 모은 전시는 힘, 리더십, 이미지의 전파, 이미지가 사회에 미치는 영향에 대해 복합적인 질문을 제기하는 인상적인 설치 작품이 되었다.

예술은 개인적 성장을 격려해 줄 수 있다. 우리는 어떤 예술작품에 집중해 보면서 그것이 무엇을 느끼게 만드는지 암호를 풀고, 그 과정에서 예술가가 어떤 의도를 작품에 담았는지도 파악할 수 있다. 예술은 다른 사람들의 관점에 관심을 갖도록 장려하지만, 궁극적으로는 우리 자신을 마주 하고 내면의 목소리에 귀 기울여 외부 세계와 우리가 속한 사회에 존중의 마음을 갖고 개개인의 책임을 이해하게끔 만든다.

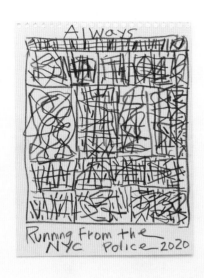

**Stanley Whitney,** *Untitled* (*Always Running from the Police – NYC 2020*), **2020, graphite on paper, 35.6 × 27.9cm (14 × 11in). 사법 개혁을 옹호하는 단체인 아트 포 저스티스 펀드 (Art for Justice Fund)의 기금 모금에 도움을 준 강렬한 작품이다.**

2020년 여러 예술가, 일러스트레이터, 디자이너가 '흑인의 목숨도 소중하다'라는 정치적 명분과 조지 플로이드 (George Floyd), 브리오나 테일러(Breonna Taylor), 아머드 아버리(Ahmaud Arbery) 등 목숨을 잃은 미국 흑인 시민들을 추모하는 작품들을 발표했다. 이렇게 제작된 작품들을 길거리 벽, 상점 광고판, 포스터를 통해 공유했고, 무엇보다 온라인을 통해 더 널리 퍼질 수 있었다. 『뉴욕(New York)』지는 다수의 흑인 현대 미술가에게 그 운동을 반영한 작품 창작을 의뢰했다. 그중 스탠리 휘트니는 그의 트레이드마크인 마구 휘갈긴 선으로 된 드로잉으로 추상적 그리드에 "항상 경찰을 피해 달리기"라는 문구를 더했다. 케리 제임스 마샬(Kerry James Marshall)은 조지 플로이드 초상화에 '모두를 위한 자유 정의'라는 말을 넣었고, 행크 윌리스 토마스(Hank Willis Thomas)는 포토콜라주로 경찰에 정면으로 맞서는 시위자들의 모습을 담았다. 또 다른 곳에서는, 젊은 디자이너 겸 일러

스트레이터 시리엔 담라(Shirien Damra)가 그녀의 인스타그램(@shirien.creates)에 조지 플로이드의 일러스트를 게시한 이후 수백만 회 공유되었을 뿐만 아니라 로버트의 고향 마게이트의 꽃가게 마할 키타(Mahal Kita) 쇼윈도에 걸리기도 했다. 이는 예술이 사람들을 연결해 정치적 불공평에 대해 적극적으로 생각하도록 할 수 있음을 보여주는 좋은 사례다.

콜린 캐퍼닉(Colin Kaepernick)은 미식축구 스타이자 자선단체의 설립자로, 미국 국가가 연주되는 동안 무릎을 꿇고 항의한 행동으로 널리 알려진 인물이다. 화가 캐서린 베른하르트(Katherine Bernhardt)는 캐퍼닉이 진행하는 '나의 권리 알기 캠프(Know My Rights Camp)'의 기금 모금에 도움을 주기 위해 그 선수가 한 쪽 무릎을 꿇은 모습을 묘사한 판화를 제작했다. 그런 예술작품들은 어떤 명분을 위해 필요한 기금을 모으는 것만이 아니라 연대를 보여주는 것이기도 하다. 예술은 불행에 맞서 국제적으로 결속과 유대감을 만들어내고 사람들이 정치와 사회적 운동에 더 적극적으로 참여할 수 있도록 자극한다.

예술가들과 예술 커뮤니티는 단단한 동료 네트워크 덕분에 항의, 집결, 아이디어의 확산에 있어 서로 잘 협력한다. 2003년에 설립된 D4D(Downtown for Democracy)는 투표권을 행사하라는 캠페인을 벌이고 있는데, 특히 문화의 형성에 영향을 미치는 예술가와 디자이너들이 사회적 활동에 적극적으로 동참하길 촉구하고 있다. 2017년에는 트럼프 행정부의 새로운 안건에 반대하는 시위를 벌이고 민주주의를 위해 창의적 표현의 힘을 동원하기 위해 여러 예술가의 주도로 홀트 액션 그룹(Halt Action Group)이 재결성 되었다. 그중 한 명인 마릴린 민터(Marilyn Minter)는 잘 알려진 트럼프의 거칠고 여성 혐오적인 발언을 넣은 인상 깊은 포스터 캠페인과 금색의 '트럼프 명판(Trump Plaque)'으로 새로운 대통령 당선인을 묘사했다.

**Katherine Bernhardt,** *I Know My Rights*, **2019, colour lithographic print, 129 × 83cm (503/4 × 321/2in). 미식축구 선수 콜린 캐퍼닉의 미션에 연대하는 의미로 제작한 이 생동감 넘치는 초상화는 캐퍼닉의 '나의 권리 알기 캠프' 후원을 위해 상당한 액수의 기금을 모았다.**

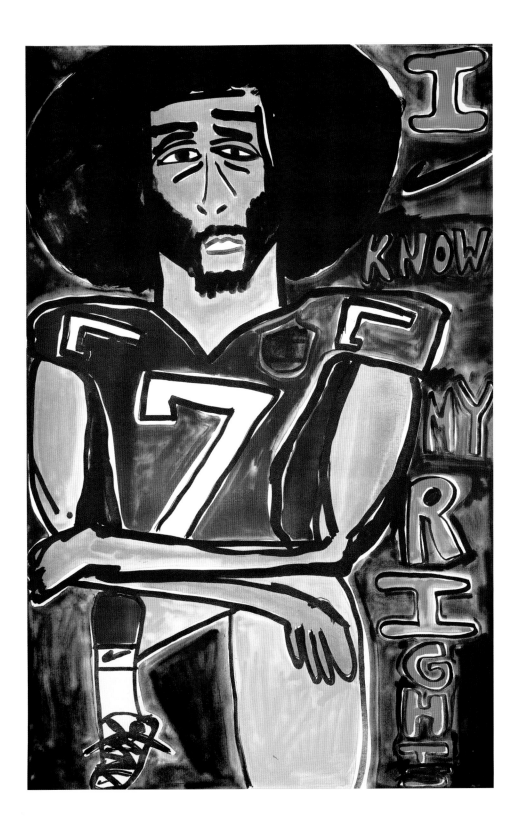

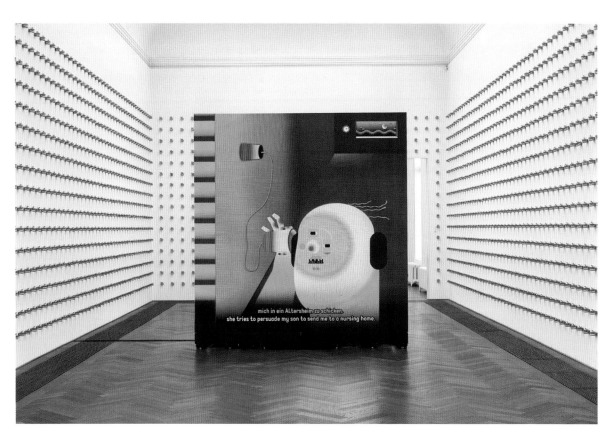

Wong Ping, *Dear, can I give you a hand?*, 2018, installation view: *Golden Shower*,
view on HD-film, 12 minutes, Kunsthalle Basel, 2019.
유머, 그래픽적 인용, 밝은 색채의 인상적인 조합은 왕 핑의 디지털 우주를 이루는 중심이다.

# "세상이 변하는 것을 보고 싶다면, 당신이 그 변화가 되어라."

　예술은 사람들이 자신을 표현하고, 함께 모이고 자신의 분노와 관점을 공유할 수 있는 안전한 공간이 되기도 한다. 작품을 만들거나 당신의 관점을 공개적으로 공유하는 행동이 바로 정치적인 것이다. 수많은 예술가가 자전적이고 내밀한 사적인 경험과 연관된 작품을 만든다. 언뜻 생각하기엔 그런 창작 활동이 정치적으로 여겨지지 않을 수도 있지만 그런 예술작품들은 세계적으로 큰 영향을 끼쳐왔다. 견해에 따라 충격파를 일으켰다고 말할 수도 있다. 1960년대에 제2의 페미니즘 물결과 학생운동의 일환으로 등장한 구호 '개인적인 것이 정치적인 것이다'는 오늘날에도 여전히 반향을 일으킨다. 우리가 이미 '공공미술'(38쪽 참조) 장에서도 언급했다시피 학생 시위에 대한 소식이 전 세계의 헤드라인을 장식하는 일이 잦아졌다. 그들은 인권과 관련된 부당함에 대한 기존의 입장과 대응을 재검토하도록 정부와 기득권에게 압박을 가하고 있을 뿐만 아니라 환경 변화와 지구 온난화의 영향 같은 미래의 위기를 염려하고 있기도 하다. 예술가들은 종종 그런 시위에 긴밀히 동조한다. 일례로, 왕 핑(Wong Ping)은 그의 최근 작품에 날카로운 정치적 비판을 담아 중국 정부에 직접적으로 대응하고 있을 뿐만 아니라 홍콩에서 벌어진 시위의 최전선에 서기도 했다. 왕은 홍콩에서 언론 자유의 권리를 고수하며 자기검열을 거부하고 있다. 총천연색으로 작업한 대담한 애니메이션 시리즈 '우화들(Fables)'에서는 정치적·문화적 불안을 분석한 블랙 유머가 담긴 부조리한 이야기들로 인간의 환상을 직조해낸다.

　영국의 예술가 루바이나 히미드(Lubaina Himid)는 거의 40년에 가깝도록 흑인의 창의성을 예찬하는 작품을 만들어왔다. 그녀의 드로잉, 그림, 조각, 설치작품은 인종차별, 젠더 이슈, 제도 내에서의 소외뿐만 아니라 문화사, 정체성 되찾기, 노예무역의 유산까지 분석한다. 히미드는 1982년 영국에서 조직된 블랙 아트 그룹(BLK Art Group)의 1세대 멤버다. 그녀의 작업은 '행동주의 예술'(86쪽 참조)의 일환으로 인종차별 반대주의 담론과 페미니스트적 비평에서 영감을 받는 급진적 정치 성향의 흑인예술운동(Black Art Movement)과 직접적으로 관련있다. 예술가이자 큐레이터, 교수, 운동가로서 히미드의 작품은 이해하기 쉽고 대개 위트 넘치는 시각 언어를 통해 현재 및 과거의 부당함을 일관되게 조명하고 있다. 또한 관람객에게 과한 설교보다는 호감 가는 밝은 색조와 패턴을 활용한 풍자로 가볍게 다가가 보는 사람이 스스로 깨닫게 한다. 그 과정에서 훨씬 더 폭넓게 인종 간 불평등에 대한 논의에 마음을 열도록 해준다. 히미드는 아주 복잡한 문제를 직접적이고 잊히지 않을 만한 방법으로 이해시킨다. 2017년에는 흑인 여성 최초로 '터너상'을 수상했고, 영국 정부로부터 '흑인 여성의 예술에 대한 공로'를 인정받아 MBE 훈장을 받은 이후 '예술에 대한 공로'로 CBE 훈장까지 받았다.

뒷장 :
Lubaina Himid, *Naming the Money*, 2004, plywood, acrylic, mixed media and audio, installation view: Navigation Charts, Spike Island, Bristol, 2017.
이 대형 설치작품을 이루는 100개의 개별 조각은 18세기 유럽의 궁정에서 일했던 아프리카 노예들을 실물 사이즈로 재현한 것이다.

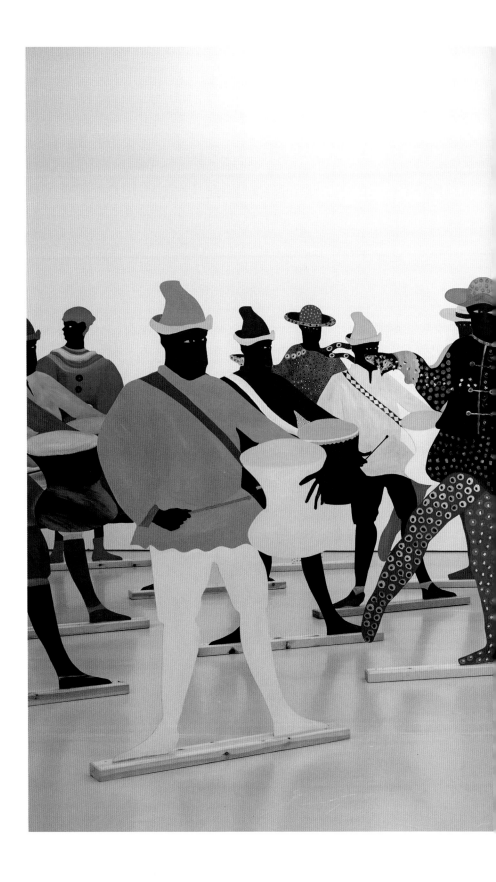

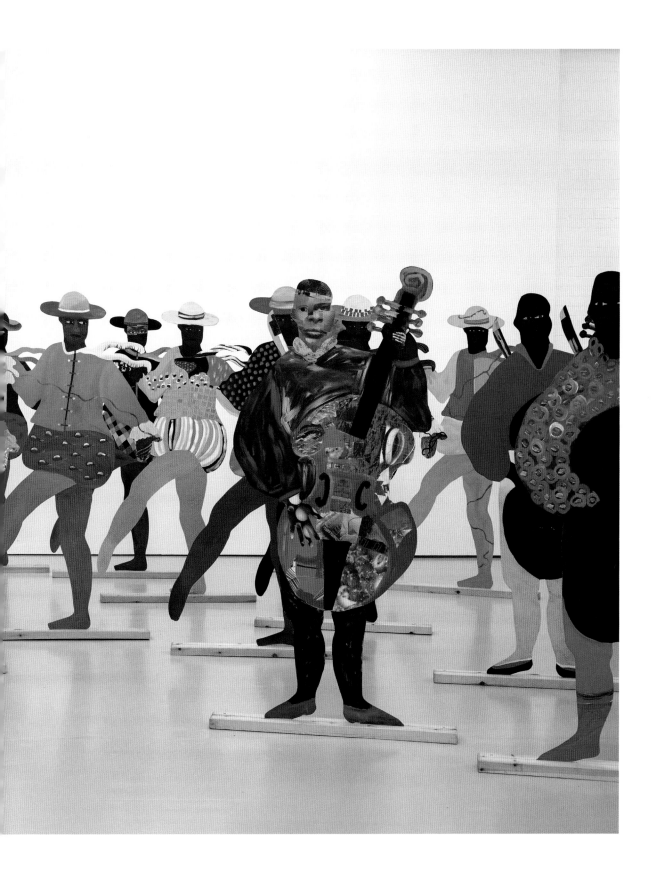

행동주의 예술은 항의의 예술이다. 행동주의 예술작품은 대중을 일깨우고 그들과 소통하기 위해 사회가 당면한 쟁점과 정치적 불평등을 부각시키고 관람객들이 적극적으로 정치에 참여하도록 유도하고 격려하기도 한다.

히미드의 중요한 작품 <네이밍 더 머니(Naming the Money)>(84-85쪽 이미지 참조)는 수십 년 전에 공부했던 무대 디자인 경험을 살려 연극적 접근법을 취한 설치 작품이다. 이 작품을 이루는 나무 조각 100점은 그녀가 예전에 봤던 17세기 및 18세기의 유럽 궁정 그림 속 이미지들을 실물 크기로 재현해놓은 것이다. 히미드는 각각의 형상에 이름과 배경 이야기를 부여함으로써 구체적이고 고유한 정체성을 갖게 했다. 나무 조각들은 개성, 개인성, 재능, 열정으로 빛을 발하며 생명력으로 가득 차 있다. 작품은 역사 속에서 노예가 되었던 남녀들을 상징하는 가상의 인물들에 인간성을 불어넣는 데 성공했다. 히미드는 마치 미술관 벽에 걸린 그림에서 빠져나온 캐릭터들이 더 자유로운 위치에서 자신의 이야기들 들려주는 것처럼 조각품 사이로 관람객들이 걸어 다닐 수 있게 설치했다.

1990년대에 읽었던 것으로 기억하는 문구 하나가 생각난다. '세상이 변하는 것을 보고 싶다면, 당신이 그 변화가 되어라.' 이 말은 개개인이 자신의 삶에 변화를 만들 수 있다는 개념을 암시한다. 자신의 삶을 바꾼 다음 가족이나 동료들, 나아가 몸담은 조직 등 주변 사람들을 독려하여 변화를 일으킬 수 있다. 변화는 개인으로부터 시작된다. 자신의

목소리 내기, 개인과 사회 사이의 관계를 작품의 주제로 삼고 있는 또 한 명의 예술가가 있다. 영화, 사진, 판화, 텍스트, 퍼포먼스를 넘나들며 활동을 펼치고 있는 헬렌 케목(Helen Cammock)이다. 케목은 면밀한 리서치를 바탕으로, 그녀 자신의 목소리뿐만 아니라 역사 속에서 소외되었던 사람들, 그중에서도 특히 여성들의 목소리를 경청할 수 있는 플랫폼을 제공한다. 서로 다른 시대의 특정한 역사적, 정치적 사건들을 함께 엮어 비슷하거나, 동일 선상에 있는 투쟁들이 현재에도 존재하며, 역사는 순환하고 있다는 사실을 상기시키는 방법으로 활용한다. 그녀의 작품은 연대의 힘을 일깨우는 사례를 제시하며 다양한 인권 운동이 공존할 방법을 보여준다. 헬렌의 예술은 다른 생각을 가진 사람들이 만나 서로 다른 나라에서의 경험을 공유하는 것이 유용한 전략이자 앞으로 나아가야 할 방향임을 증명한다.

헬렌에게 '터너상'을 안겨준 영상 작품, <롱 노트(The Long Note)>는 '북아일랜드 분쟁(the Troubles)' (1960년대 말에 시작해 1998년 성금요일 협정(Good Friday Agreement)으로 종결된 분쟁)이라고 알려진 정치적 대혼란기였던 1968년에 북아일랜드에서 인권운동을 펼쳤던 여성들의 역사를 탐구하는 내용이다. 케목은 이 프로젝트의 전개 과정에 관해 다음과 같이 들려주었다. "보통은 작품 속에 저 자신을 위치시킬 자리를 찾습니다. 인종에 관해 살펴보는 작품을 만들 때는 아버지와의 대화를 통해 그 자리를 살펴보는 식이죠. 또 다른 작품에서는 제임스 볼드윈(James Baldwin, 미국의 흑인 소설가-옮긴이)과 가상의 대화를 나누면서 어떤 식으로든 작품 안에 들어갈 자리를 분명히 찾는 편이지만, 이번 작품에서는 초조한 느낌이 있었어요. 영국식 액센트를 쓰는 제가 작품에 들어가는데, 그 맥락을 스스로 도통 이해할 수 없었거든요.

Helen Cammock, *The Long Note*, video still, 2018, installation view: Turner Contemporary Margate, 2019.
1960년대에 니나 시몬(Nina Simone)이 피아노를 치며 인권운동을 상징하는 노래
\<I Wish I Knew How It Would Feel to Be Free\>를 부르고 있는 파운드 푸티지(found footage)로,
케목의 '터너상' 수상작에 삽입된 장면의 일부다.

저는 그런 쪽으로 전혀 경험이 없어서 데리에 위치한 보이드 갤러리(Void Gallery)의 큐레이터이자 디렉터인 메리 크레민(Mary Cremin)과 대화를 나누었고, 메리가 이런 말을 해줬어요. "맞아요. 하지만 헬렌의 작품에서 정말 중요한 것은 당신이 목소리에 관한 대화를 나누면서 소외된 입장을 이해하고, 그들과 함께 이야기를 엮는다는 것이 무슨 의미인지를 이해한다는 점이죠." 작품 속에 저를 위치시킨다고 해서 그것이 항상 스스로의 직접적인 경험이라는 의미는 아니기 때문에, 메리의 조언이 그 프로젝트의 시작이 될 수 있었습니다... 저는 북아일랜드 분쟁을 겪은 세대로서 인권운동에도

참여했던, 그런 일들에 관해 무엇이든 할 말이 있었던 여성들을 만났어요... 한 세 시간쯤 같이 앉아서 이런저런 질문을 하기도 했지만, 그저 그들이 겪은 것에 관해 이야기하게 놔두었을 뿐이죠." 헬렌은 작품에서 기록 영상과 함께 최근에 새로 녹화한, 놀라운 내용임에도 언급되지 않고 묻혀 있던 주제들에 관해 말하는 여성들의 목소리가 담긴 일련의 인터뷰 영상도 보여주었다.

어떤 예술가든 붙잡고 스스로를 정치적이라고 생각하냐고 물어보라. 대다수가 "그렇다"고 대답할 것이다.

함께 보면 좋을 또다른 예술가들 :
로렌스 아부 함단(Lawrence Abu Hamdan) • 티에스터 게이츠(Theaster Gates)
• 한스 하케(Hans Haacke) • 데이비드 해몬스(David Hammons)
• 이마-아바시 오콘(Ima-Abasi Okon) • 페이스 링골드(Faith Ringgold)

# ARTIST
# SPOTLIGHT

## 토인 오지 오두톨라 Toyin Ojih Odutola

*Anchor*, 2018, charcoal,
pastel and pencil on paper,
99 × 75cm
(39 × 29¾in).

*To See and To Know; Future Lovers*, 2019, charcoal, pastel and chalk on board, 50.8 × 76.2cm (20 × 30in).

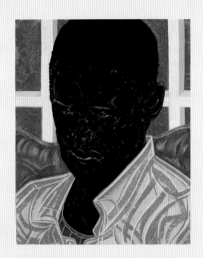

*The Abstraction of a Continent,* 2017–18, charcoal, pastel and pencil on paper, 74.6 × 62 × 4cm (29⅜ × 24½ × 1½in), framed.

토인 오지 오두톨라(Toyin Ojih Odutola)는 다양한 표면을 가로지르는 갖가지 이야기를 통해 정체성의 문제, 특히 순응하고 가변하는 정체성의 일면을 탐구하는 스토리텔러다. 주로 종이에 파스텔, 흑연, 목탄으로 그려지는 그녀의 작품은 서로 얽힌 이야기들이 상상된 가족 계보와 연대기로 정교하게 엮인다. 작품 속 캐릭터들은 가상의 결합을 통해 유대감을 쌓는다. 토인은 자신의 친구들과 가족, 모국 나이지리아와 SF에서 영감을 얻어 드로잉이라는 예술을 스토리텔링을 위한 것으로 활용해 우리를 화려하게 작성된 인물 중심의 연대기로 안내한다. 흥미진진하고 제멋대로 뻗어 나가는 특징을 지닌 그녀의 멀티미디어 작품들은 에피소드식으로 구성되어 있다. 오두톨라는 글에 기초해 (심지어 상징적 매체인 볼펜으로 그려 미묘한 뉘앙스까지 살리면서) 그녀의 모든 인물에 이야기와 배경을 부여하지만, 관람객 각자의 내면세계와 관련짓게 함으로써 보는 이들이 작가의 이야기에 담긴 수많은 조각을 직접 짜 맞출 수 있게 한다. 새로운 테마와 스토리를 개발하고 다듬으면서 그녀는 용감하고 대담한 모험을 흔들림 없이 이어가고 있다. 토인은 자신의 상징과도 같은 독자적이고 세밀한 묘사로 전통적 초상화를 재창조하면서, 완전히 새로운 세대의 구상미술을 선보이는 선두주자로 미술사에 자신의 위상을 굳히고 있다.

# 예술과 페미니즘

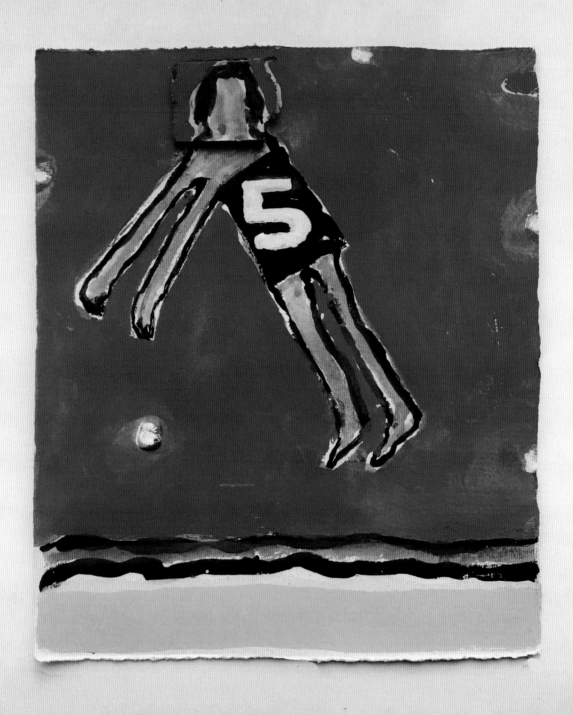

# "여성들이 당신들의 미술사를 망치지는 않을 것이다" - 제리 살츠

"종이 위에 구현되는 이미지를 보면 흥미로워요. 제가 그린 것만이 아니라 수업에 온 다른 사람들의 그림 전부요. 같은 것을 저마다 다르게 해석한 결과물을 볼 수 있어요. 슈퍼스타 DJ이자 스타일리스트 겸 예술가인 프린세스 줄리아(Princess Julia)의 말이다. "당신과 모델뿐입니다. 당신은 그 순간에 있는 거죠." 그녀가 말하는 이 라이프 드로잉(인체나 동물 등 살아있는 대상을 보고 실제의 동작이나 자세, 상황 등을 생동감 있게 그리는 것-옮긴이) 수업은 수 세기 동안 미술 아카데미의 핵심 과정이었다. 비록 예술가가 인체를 바탕으로 작업할 계획이 없다고 해도 누드화 그리기는 정규 미술 과정 중에 습득해야 할 '필수 능력'으로 여겨졌다. 조각가 헨리 무어는 라이프 드로잉을 왜 그렇게 중요하게 느끼는지에 대해 다음과 같이 설명했다. "감정의 이입 없이는 라이프 드로잉을 이해할 수 없습니다... 그것은 자신을 이해하기 위한 심오하고 긴 투쟁입니다." 영국 최초의 국가 공인 예술 학교를 열면서 1978년 런던의 왕립 미술 아카데미는 그 투쟁에 불을 붙였다. 당시 왕립 미술 아카데미는 남자들만 학생으로 받았다. 이게 무슨 소리냐고?! 학교의 공동 설립자 중에 두 명의 여자, 안젤리카 카우프만(Angelica Kauffman)과 메리 모서(Mary Moser)가 있었지만, 여자들은 그곳에서 예술을 펼칠 수 없었고, 19세기에 접어들어서까지도 여학생의 입학이 허용되지 않았다. 아카데미에서 여자가 맡을 수 있는 역할은 단 하나, '모델'이 되는 것뿐으로 그 외엔 완전히 배제되었다.

"가부장제가 공모해 여자들을 보이지 않는 존재로 만듭니다... 이런 식으로들 말합니다. '여자들은 이류다. 여자들은 그림을 그릴 수 없다. 위대한 여성 예술가는 없다.' 그런 말을 우리에게 주입한 겁니다." 1960년대에 런던의 학생이었던 캐롤린 쿤(Caroline Coon)의 말이다. "우리가 지금 얼마나 멀리 왔는지 이야기해주자면, 왕립 미술학교(Royal College of Art)에는 여자 화장실이 없었습니다... 우리는 존재하지 않았어요." 여성 예술가들을 위한 투쟁이 그들의 남성 동료들로부터 인정과 존중을 받으며 심각하게 인식되기까지는 오랜 싸움을 거쳐야 했다.

비교적 최근인 지난 50년 사이에, 예술에서 여성의 신체가 주로 남성의 시선을 통해 평가되는 풍조가 깨지기 시작했다. 남아프리카공화국 태생의 구상화가 리사 브라이스(Lisa Brice)는 전통적인 초상화에 반영된 남성의 시선을 거부하고 여성이 묘사되는 방식에 대한 소유권을 되찾아왔다. 서구 미술사에서 여성 형상은 통상적으로 백인 남성에 의해 백인 남성을 위해 그려졌다. 브라이스는 그런 전통에 도전장을 내민다. 자신의 여성 누드화에 드가, 마네, 르누아르 같은 거장의 그림들에서 따온 대표적인 포즈를 활용하면서도 동시대 여성 미술가의 권한으로 그 포즈를 재해석한다. 그녀의 작품에서는 자신의 신체에 대한 소유권이 여성에게 주어진다. 브라이스의 여성들은 비록 전통적 포즈를 취하고 있지만, 주체성을 띠고 있고 과거의 유산으로부터도 독립적이다. 그들은 프레임에 기대어 담배를 피우면서 힘 있는 여자로 지내는 수고로움을 내려놓고 잠시 휴식을 취하고 있는 듯 무심하게 우리를 바라본다. 브라이스는 미술사에서 가장 홀대 당하던 인물들을 새롭게 조명하면서 그 여성들에게 선물을 주고 있다.

Lisa Brice, *After Embah*, 2018, synthetic tempera, ink, water-soluble crayon and gesso on canvas, 244 × 205cm (96⅛ × 80¾in). 브라이스의 작품은 역사적 관점과 여성 혐오에 도전하며 여성 누드화에 새로운 접근법을 제시한다.

"동굴에 찍힌 손바닥 자국의 51%는 여성의 것이었습니다. 이제는 우리가 이 사실을 알죠." 세계적인 미술비평가 제리 살츠의 말이다. "그러니까 앞으로 모든 미술관 소장품의 51%가 여성의 작품이어도 괜찮습니다. 여성들이 당신들의 미술사를 망칠 일은 없습니다." 살츠는 로버타 스미스(Roberta Smith), 로라 멀비(Laura Mulvey), 캐롤 던컨(Carol Duncan), 고인이 된 린다 노클린(Linda Nochlin) 등의 미술비평가들과 함께 미술사 속 남녀 예술가들 사이의 불균형 문제에 대해 큰 목소리를 내고 있다. "이건 이야기의 절반도 말하지 않은 겁니다."

자전적으로 작품에 접근하며 창작 활동을 펼치는 트레이시 에민은 이렇게 지적한다. "여성을 대하는 사람들의 태도가 바뀌었어요. 예전에는 제가 불평하고 투덜대고 끊임없이 주절거리는 것으로 받아들여졌는데 이제는 여자로서 사는 일과 여성을 대우하는 방식에 대해 제가 전하는 메시지가 설득력이 있다는 사실에 사람들이 눈을 뜨고 있습니다."

예술에서의 성 불균형 문제를 바로잡거나 혹은 모든 매체에서 다양성을 고려하는 것이든 관건은 나침반의 눈금이 앞을 가리키게 하는 일이다. 런던에서 활동하는 소마야 크리츨로우(Somaya Critchlow)는 리얼리티 프로그램 <러브 & 힙합(Love & Hip Hop)>이 자신이 여성 형상을 탐구하는 방식에 큰 영향을 미치고 있다고 여긴다. 그녀의 그림에서는 여자들이 노출 많은 옷차림을 하거나 심지어 가슴을 드러내놓은 모습으로 "가능할 것 같지 않은...엄청난 몸매"를 가진 것이 특징이다. 그리고 미술에서는 좀처럼 보거나 느끼기 힘든 자신감과 자부심에 찬 시선으로 관람객을 똑바로 응시한다. "힙합에서는, 특히 여성인 카디 비(Cardi B), 니키 미나즈(Nicki Minaj), 릴 킴(Lil' Kim) 같은 사람들이 놀라울 정도로 영향력이 강해요. 그녀들은 자신이 원하는 것을 해내죠. 저는 흑인 여성들이 그런 방식으로 행동하는 경우를 별로 본 적이 없어요. 흑인이 아닌 다른 상황에 있는 여자들조차 대체로 그렇게 하기가 어렵죠. 그래서 힙합 가수들의 모습을 보면 정말 감탄스러워요." 그런 여성들은 영감을 주는 존재다. 대중문화에 주의를 기울이며 현대 팝 음악을 하는 여성의 힘을 발견하는 일은 예술에서 신체를 새롭게 묘사하는 데 이바지해왔다. "저는 예술과 미술사를 사랑하고 내셔널 갤러리(National Gallery)에서 시간을 보내는 것을 아주 좋아합니다. 대학원에 다니면서 알게 된 것인데 수많은 역사적 예술작품을 살펴봐도 저와 같은 생김새를 가진 사람은 별로 찾을 수가 없어요... 공감할 수 있는 특정 방식으로나, 흑인 여성을 그린 그림이 그다지 많지 않다는 사실을 알고 나니 제가 사랑하는 미술사로부터 소외당하는 기분이 들었습니다." 소마야에게는 작업을 계속 추진하겠다는 대담함이 생겼다. "저부터 이 세계에 조화시킬 수 있는 방법을 알아내야 했습니다." 여성의 몸을 더 깊이 있게 이해하기 위한 방법을 재검토해보다 "저 자신을 많이 그려보기로 했습니다. 그전까진 그렇게 해본 적이 없었기 때문이죠. 자신을 그리는 방법도 모른다면 과연 어떤 작가가 될 수 있겠어요?" 소마야는 참신하고 시의적절한 작품의 창작에 과감히 뛰어들었다. 그녀가 그리는 여성들은 침착한 모습으로 대다수가 젖꼭지가 총알처럼 보이는 풍만한 가슴을 드러내놓고 있다. "제 생각엔... 어느 정도는 'F.U.(Fuck You, 엿 먹어)'의 의미가 있어요." 자신의 몸을 스케치해보는 것에 이어 라이프 드로잉 수업을 들으며 배우던 와중 어떤 깨달음에 이르렀다. "계속 나체를 보고 있다 보면 어떤 유형의 나체는 괜찮게 받아들여지고 또 어떤 유형의 나체는 그렇지가 않아요." 그녀는 복잡미묘한 부당함으로 느껴지는 그런 점을 활용해 자신의 이상을 밀고 나간다. "라이프 드로잉을 수차례 그리면서 얻은 관점으로 그런 아이디어를 다루며 비현실적으로 보이는 형태를 창작할 수 있게 된 것에서 짜릿한 흥분을 느낍니다."

Somaya Critchlow, *A Precious Blessing with a Poodle Up-Doo*, 2019,
oil on canvas, 9.9 × 6.9cm (3⅞ × 2¾in).
크리츨로우의 그림은 대담하고 용감하며 능숙하게 회화사 내의 권력 구조를 전복시킨다.

# "사람들은 개인적인 이야기,

## 다양한 목소리들을 듣고 싶어 한다."

— 캐서린 브래드포드

1970년대 말에 예술가로 활동하기 위해 메인주에서 뉴욕으로 거처를 옮겼던 캐서린 브래드포드(Katherine Bradford)가 생각에 잠기며 이렇게 말했다. "온갖 다양한 삶에 대한 갈증이 있는 것 같아요. 특히 배제된 삶에 대해서요." 초기에는 하늘과 수평선, 물과 바다가 작품의 연구 대상이었지만 여기에 사람의 형체를 더해 작업에 강렬한 변화

Katherine Bradford, *Wedding Ceremony*, 2019, acrylic on canvas, 203.2 × 172.7cm (80 × 68in). 이런 그림들은 몽환적이고 실험적이며 때로는 기묘하기도 하다. 우리는 작품의 상상적인 개방성과 관람객의 내면을 고취하는 자유로움을 사랑한다.

를 꾀했다. 근래에 구상화가 다시 급부상한 것과 관련해서 그녀는 "흥미로운 점은 제가 작품에 사람을 넣기 시작하면서부터 관람층이 대폭 확대되었다는 거예요. 작품에서 인간성의 요소를 보았던 것 같아요." 독학 예술가로서 인물을 다루는 것에 대한 불안감도 있었다. "작품에 사람 형상을 넣겠다는 생각은 감히 하지도 못했습니다. 예술 학교에 다녀 본 적도 없고, 라이프 드로잉이나 그 어떤 기초 수업도 받아본 적이 없었으니까요." 하지만 자신의 구상적 스타일을 생각해낸 이후 작품에 힘이 생겼다. "기존 미술계는 백인 남자들의 독무대나 다름없었습니다. 흥미롭게도 이제는 온갖 사람들이 그 세계 안으로 진입하기 시작하면서 정체성에 대한 관심이 높아지고 있어요. 제 생각엔 사람들은 개인적인 이야기와 다양한 목소리들을 듣고 싶어 합니다. 그리고 그림에 인물을 넣으면 그런 이야기를 전할 수 있습니다. 어쩌면 기하학적 추상화보다 훨씬 더 많은 이야기를요."

리사 유스케이바게(Lisa Yuskavage)는 많은 작가가 엄청난 영감과 영향을 주는 존재로 꼽는 예술계의 슈퍼스타다. 소마야 크리츨로우는 런던의 데이비드 즈워너 갤러리(David Zwirner Gallery)에서 열린 리사의 전시회를 관람한 후 용기를 얻어 자신의 상상력을 더욱 깊이 파고들겠다는 자신감을 갖게 되었다고 한다. "전시장에 들어섰을 때 '세상에, 믿을 수 없을 정도로 대단해'라는 생각을 했죠. 저를 억압하고 좌절하게 했던 교실을 나와서 그 전시회에 들어서자마자 '와우!'라고 외쳤어요." 유스케이바게는 커리어 초반부터 현재까지 자신의 작품 속 여성 형상에 관해 더 깊이 탐구하고 있다. 대중문화와 미술사에서 커다란 영감을 얻기도 하며 한때는 누드모델로 활동한 적도 있다. 그녀의 여자들은 가슴이 풍만하고 굉장한 성적 매력을 지녔으며 풍성한 음모와 대담한 미소를 당당하게 드러낸다. 작가는 미술사의 고전을 참조하되 그것들을 사탕 같은 색조로 표현하며, 아주 고상하고 감정을 자극하는 장면으로 반영한다. 이 그림들은 '고급' 예술과 '저급' 예술을 넘나든다. 역사적으로는 최고 수준의 테크닉과 연결되지만, 내용면에서는 저급으로 여겨지는 에로틱한 예술과 포르노그래피의 탐구로 접근할 수 있다. "초기 작품에서는 수치심을 무기화했어요. 저는 수치심이 모든 사람이 느끼는 가장 강력한 감정 중 하나라고 생각합니다." 리사의 작품이 일차적으로 관람객들에게 주는 것은 바로 충격이다. "사람들이 그 그림들을 보고 길길이 날뛰었는데, 저는 그런 반응이 오히려 즐거웠어요." 그녀의 초기 주제인 사춘기 소녀들은 위험하고 다듬어지지 않은 모습으로 보였지만 그것은 자전적인 것이었다. 사춘기는 한 소녀의 성장기 중에서도, 그 시기를 겪고 있는 당사자의 관점에서 좀처럼 이야기되지 않는 시기다. 그런데 그 경험이 어떤 기분인지를 드러내려고 시도하는 예술가가 나타난 것이다. "유두를 표시 나지 않게 가릴 수 없었던 사춘기 소녀를 그렸는데, 제가 어릴 때 그런 경험을 했어요."

Lisa Yuskavage, *Bridesmaid*, 2004, oil on linen, 77.2 × 87cm (30 3/8 × 34 1/4 in).
전통을 깨고 완전히 새롭고 대담한 그림 언어를 만들어낸 작품이다.
그녀의 매혹적인 색채 사용은 차세대 화가들에게 영감을 주는 것임에 틀림없다.

트레이시 에민 역시 자신의 작품을 통해 어린 소녀로 산다는 것의 이면에 숨겨진 진실을 보여줘야 할 책임을 느꼈다. "칭찬을 기대하진 않았습니다. 그저 맹비난을 당하거나 트레이시 에민이 또 낙태 이야기로 징징댄다느니 열세 살 때의 강간 문제를 들먹여 또 투덜거린다느니 하는 말을 듣고 싶지 않았을 뿐입니다.... 전 불평이 아니라 사실을 말한 거였어요. 실제로 십대들이 성관계를 하고 있다는 진실을 말하고 있었다고요." 인간의 성생활에 대해 솔직한 태도로 비판을 각오하고 기꺼이 자신을 있는 그대로 드러내는 예술가들은 우리 시대의 가장 용감한 이들이다. "저는 철저한 표현주의자입니다. 생각한 것을 숨김없이 말해요. 모든 것이 제 안에서 나오는 거죠."

리사 유스케이바게는 자신이 청소년기에 겪은 굴욕을 떠올리며 그녀의 그림들은 "사라져버리고 싶었지만 그럴 수 없었던 심정"을 담았다고 설명한다. 고유한 목소리를 발견하고 본능이 말해주는 대로 그리도록 자신에게 허용하는 일은 쉬운 여정이 아니었다. 그녀는 두 번의 좌절이 작품 활동의 토대가 되었다고 여긴다. 두 번의 좌절 모두 그녀 자신의 목소리가 들리지 않을 때 외부의 말에 귀 기울이며 "권위의 기분을 맞춰줘야 했던" 필요성 때문이었다. "예일대 재학 시절에 작업 욕구를 자극하는 바로 그 동기 때문에(학교에선 그

동기를 제거하라는 조언을 받곤 했죠) 몹시 우울했어요. 저 자신을 드러내고 표명하는 그림이요. 그 당시조차 그림 속의 이미지들은 '제'가 아니라고 생각했어요. 그냥 하나의 인간 형상을 그렸을 뿐이죠." 트레이시 에민도 작품이 곧 그녀이지만 또 한편으론 작품은 전혀 그녀가 아니라는 느낌을 받기도 한다. "아니, 이게 우리 엄마야, 나야? 이게 뭐지?' 싶어요. 그저 한 인간의 얼룩 같아요." 리사와 트레이시의 작품은 한 예술가가 인간의 성과 몸에 대해 더 심층적으로 심리학적인 측면을 표현한 것이다. 그런 작품은 도전적이다. 리사는 한동안 반응이 잠잠했고 작품 판매가 아주 저조했다고 밝혔지만, 특유의 스타일에 전념함으로써 이제는 많은 이들로부터 혁명적이고 중요한 예술가로 격찬을 받는다. "지금은 모든 그림이 주요한 컬렉션 목록에 포함되었고, 미술관에서 전시되지만, 예전엔 헐값으로도 팔 수 없었어요."

물론 우리는 시간이 지나 뒤늦게야 한 예술가의 커리어를 평가할 수 있다. 그동안 예술에서 여성들이 쏟은 각고의 노력 덕분에 이제는 젊은 예술가들도 잘 알고 있다시피 자신이 옳다고 생각하는 대로 신체를 묘사할 수 있는 자유를 얻었다. 리사와 트레이시 같은 미술계의 거인들은 영웅이지만, 우리에게 여전히 갈 길이 남아있다는 점은 확실히 설레는 대목이다. 현재의 예술가들에게는 자신의 언어를 찾아 몸과 인간 심리, 즉 인간 존재가 품고 있는 끝없는 자원을 채굴할 엄청난 기회가 주어져 있다. 예술작품의 창작이라는 마법을 통해 공유되어야 할 아주 많은 이야기가 이제는 드러나고 있고, 앞으로도 계속 그럴 것이다.

Tracey Emin, *It was all too Much*, 2018, acrylic on canvas, 182.3 × 182.3cm (71¾ × 71¾in).
**에민의 그림들은 대담하고 용감하며 표현주의적이다. 겹겹이 칠한 물감은 깊숙한 개인적 감정 상태를 반영한다.**

**함께 보면 좋을 또다른 예술가들 :**
마를렌 뒤마(Marlene Dumas) • 니콜 아이젠만(Nicole Eisenman) • 샹탈 조페(Chantal Joffe) • 엘케 크리스투펙(Elke Krystufek) • 사라 루카스(Sarah Lucas) • 제니 사빌(Jenny Saville) • 차발랄라 셀프(Tschabalala Self) • 에이미 셰럴드 (Amy Sherald)

# ARTIST SPOTLIGHT

## 레베카 워렌 Rebecca Warren

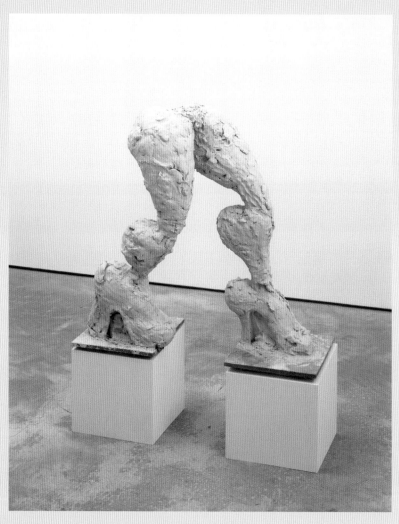

*Croccioni*, 2000, clay on two painted MDF plinths, 85 × 84 × 34cm
(33½ × 33 × 13⅜in).

*talk* ART

레베카 워렌(Rebecca Warren)은 점토, 청동, 철 등의 다양한 재료로 작업하는 조각가다. 우리 둘 다 그녀가 (1996년에 칼 프리드먼과의 인터뷰에서) 했던 말을 아주 좋아한다. 자신의 작품이 "지방에 사는 중년의 약간 변태적인 목공예 교사 같은 사람이 만든 것처럼 보이길" 바란다던 발언은 자신에게 적합한 예술가로서 자격증을 발급받기 위해 선수를 친 것이었다.

그녀의 조각들은 구상적인 양식에서부터 추상적 양식에 이르기까지, 또 무정형부터 비교적 확실하게 알아볼 수 있는 형태에 이르기까지 다양하다. 때로는 만화 같거나, 에로틱하고 부드럽고 익살스러운가 하면, 종종 다른 존재의 일부분을 가져다 만든 듯 보이기도 하고, 다른 시기에 다른 자세로 만들어진 듯한 조각상도 있다. 색이 입혀진 조각상의 표면은 살이나 섬유, 빛의 반사, 안료 자체를 연상시키는 부분들이 뒤섞여 있다. 그녀는 네온, 양털, 폼폼, 종이, 실 외에도 명확하게 분간하기 어려운 재료들을 써서 벽면에 콜라주하거나 진열용 유리 케이스를 만들기도 한다. 워렌의 작품에서는 언제나 생각과 과정 사이의 끊임없는 협상이 뚜렷이 드러난다. 그녀는 모더니즘 조각과 대중문화의 특정 핵심 요소들에 일정 부분 빚을 지고 있는데 특히 오귀스트 로댕(Auguste Rodin), 윌럼 드 쿠닝(Willem de Kooning), 루치오 폰타나(Lucio Fontana), 알베르토 자코메티(Alberto Giacometti), 만화가 로버트 크럼(R. Crumb)의 영향이 크다. 그녀는 최근, 테이트 미술관에서 발행하는 잡지, 『테이트 에트세트라(Tate Etc.)』와 인터뷰에서 자신 작품의 근원에 대해 다음과 같이 설명했다.

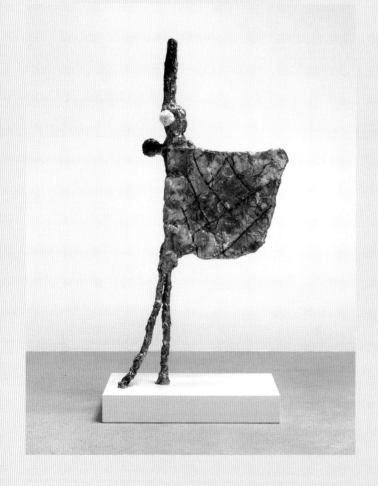

"어디에서 나오는 건지 정말로 잘 모르겠어요. 어딘지 모를 낯선 곳에서 시작되어 점차 뭔가가 밝은 곳으로 나와요. 충동, 반쯤 보이는 형체, 비교적 최근뿐만 아니라 수십 년 전까지 내면에 웅크리고 있었을 만한 그런 것들이에요. 스스로 필터를 거친 후에 세상으로 나오는 온갖 것들이죠."

*Los Hadeans III*, 2017, hand-painted bronze and pompom
on painted MDF plinth, bronze: 212 × 103 × 30cm (83½ × 40½ × 11¾in); plinth: 17 × 106 × 68cm (6¾ × 42 × 27in).

Jon Key, *Violet No. 6,*
2020, digital drawing.

아득한 옛날부터 인간은 스스로를 예술 형식으로 묘사하는 것에 집착해왔다. 원시 시대의 동굴 거주자들(cavewomen)은 스텐실 기법의 비범한 벽화를 만들었다. ('혈거인(cavemen)'이라는 단어로 알고 있을 테지만 가장 오래된 것으로 밝혀진 손바닥 벽화의 절반 이상이 여성들의 작품이다. 94쪽을 참조하기 바란다. 미술사 속 다른 도그마와 마찬가지로 여성이 만든 그 작품들은 그동안 인정 받지 못했다.) 흔히 그런 벽화에는 방패, 활과 화살, 막대기, 곤봉 같은 무기를 높이 치켜든 사람들의 삽화가 그려져 있다. 박력 있는 자세로 뛰어올라 능숙하고 뛰어난 솜씨로 우아하게 먹잇감을 뒤쫓는 모습이다.

누구나 갤러리 벽에 걸린 자신의 모습을 볼 수 있기를 원한다. 살아있다는 기록으로 공공의 공간에서 전시되고, 제대로 표현되길 바라는 것은 인간적 충동이자 경험이다. 수만 년 전부터 인간이 동굴 벽에 문양을 만들기 시작한 이유는 예술의 형태로 갤러리에 걸린 자신의 모습을 보는 것이 가진 힘 때문이다. 자신을 보는 것은 자신을 아는 것이다.

어떤 예술가가 처음에는 기초적인 아이디어의 차원에서 한 공동체를 작품에 담았다고 해도 나중에는 그것이 오히려 창작의 원동력이 될 수 있다. 사회에서 간과되거나 무시당하는 계층의 목소리를 들리게 하고, 전 세계에 있는 소외되고 주변화된 공동체를 중요하게 다루고 조명하며, 그들이 보존될 수 있도록 정치적으로 옹호할 수 있다.

**Cassi Namoda,** *Fishing Men In Namacurra Whilst the Moon is Still Pronounced*, 2019, acrylic on canvas, 152.4 × 188cm (60 × 74in).
**카시의 작품은 개인적 사색과 모잠비크에서 보낸 성장기의 평범한 순간들에 대한 기억을 보여준다.**

모잠비크 태생으로 현재는 뉴욕을 기반으로 활동하는 카시 나모다(Cassi Namoda)는 유년기에 만났던 사람들을 작품에 담는다. 인격 형성기가 작품 활동의 틀을 잡아주고, 꾸준히 영감을 주는 셈이다. "제 관심과 호기심은 아프리카의 시골에 닿아 있습니다. 아프리카인의 문화에 대해 생각하죠." 그녀는 이 지역 공동체를 다채로운 색으로 묘사하며 "생활을 둘러싼 철학"을 펼쳐 보인다. 카시는 기억과 상상력의 조합으로 가족과 친구들을 작품에 등장시키며 다음과 같이 말한다. "제가 그림에 접근하는 방식은 상당히 이야기 중심적이죠. 어떤 사람, 어떤 장소, 어떤 시간을 담습니다." 그녀는 모잠비크의 수도, 마푸토의 보통 사람들을 작품으로 기록한다. 마을의 공공 기반 시설을 짓는 인부들, 방파제에서 쉬는 어부, 쇼핑 중인 가족, 식사하며 휴식을 취하고 있는 커플, 무거운 짐을 나르거나 아카시아 밑 시원한 그늘에 앉아 있는 여자들이다. 하지만 그 작품들은 복합적인 감정을 불러일으킨다. "불길한 느낌", 잔잔하고 평온하면서도 슬픈 느낌, 작품 속 인물들의 얼굴에 배어 있는 피로감. 동아프리카 여름의 숨 막히는 열기를 전하는 그 그림들은 하나의 공동체가 지닌 역사의 트라우마를 보존한 채 우리에게 가르침을 준다. "그들은 하나의 국가로서, 하나의 민족으로서 많은 일을 겪어왔고 그건 지금도 마찬가지입니다." 카시의 화폭에서 우리는 고통을 둘러싼 대화를 경험하고, 우리에게 지어 보이는 그 미소 속에 숨겨진 깊은 고통과 피로를 느낄 수 있다. 그녀는 유심론과 상징주의를 활용해 우리를 우리의 것이 아닌 낯선 이야기로 초대한다. "우리가 가까이 다가가고, 민감하게 느낄 수만 있다면 주변의 모든 것이 일종의 상징입니다." 그리고 그 상징을 통해 우리는 "아주 다른 삶을 사는 사람들"을 목격할 수 있다. 이렇게 카시는 자랑스러운 문화를 강렬하고 의미 있게 표현해낸다. 그녀의 그림은 생동감이 넘치며 우리가 모두 느끼고 공유하고 배움을 얻을 수 있는 유산을 제공해준다.

# 우리 자신을 보는 것은

# 우리 자신을 아는 것이다.

조던 카스틸(Jordan Casteel)은 뉴욕을 기반으로 활동 중인 인물화가다. 그녀가 정한 작품 활동의 근본이자 작품 창작의 주된 목표는 자신의 공동체, 사랑하는 이들, 친구와 가족을 눈에 띄게 하는 것이다. "예술이 해줄 수 있는 최고의 일 중 하나는 우리 자신이 표현되는 것을 눈으로 볼 수 있게 해주는 것입니다... 어느 날 갑자기 제 모습이 벽에 걸리며 정말 중요한 사람이 되는 거죠." 조던은 카메라를 기본 도구로 활용해 자신과 같은 커뮤니티에 뿌리를 내리고 있는 사람들이자 자신의 주제가 되는 인물들을 사진으로 찍고, 그 자연스러운 모습을 거의 실물 크기의 구상 회화로 그린다.

"사람들이 처음엔 저를 사진작가로 오해할 만도 하지만 저 자신을 사진작가라고 생각하지 않아요." 조던이 그림의 모델과 맺는 관계는 매우 중요하다. "저는 그림들과 1인칭적 관계를 가져요... 진심으로 정서적 유대감을 느끼죠. 저에게도 그런 역사와 이야기가 있거든요."

Jordan Casteel, *Yvonne and James*, 2017,
oil on canvas, 228.6 × 198.1cm (90 × 78in).
조던 카스틸이 뉴욕의 어느 노부부를 노련한 솜씨로 묘사한 이 감동적인 인물화에서 우리는 모델들의 눈빛이 발산하는 따스함과 친절함이 너무나 좋다.

특정 사람들을 그림으로 그릴 합당한 대상이라고 느끼게 하는 요소는 무엇일까? "어떤 사람의 본질과 에너지를 포착해보려는 의도로 공간을 돌아다닐 때는 직관적인 부분에 초점을 맞춥니다." 조던은 그런 직관을 '길거리 캐스팅'의 방법으로 활용한다. 공공장소에서 직관적이면서도 조심스럽게 사람들에게 다가가면서 관계를 맺기 시작하는 것이다. "보통은 어느 정도 마주 봐줘요. 제가 그 사람들에게 호기심을 느끼는 것처럼 저에 대해서도 호기심을 보여주죠." 협업은 조던이 작업에서 소중히 여기는 요소다. 예술가와 모델 사이의 교류, 사적인 공간에 들어갈 수 있도록 허락해주는 것, 그림의 대상과 무언가를 공유하는 모든 일이 소중하다. "저는 그 사람들이 자신으로부터 내면의 힘을 느끼게 해주고 싶어요. 그림이 처음 그려질 때부터 갤러리나 미술관에 걸리는 마지막 순간까지 쭉 그러하길 바랍니다." 조던은 그림의 인물들이 우리를 정면으로 바라보게 하며, 그들이 계속 우리의 시선을 끌어 인간적인 유대를 맺을 수 있기를 바란다. 조던의 그림이 가진 힘이 바로 거기에 있다. 그림 속 대상들과 진실하게 공감하며 삶을 바꿔놓을 수도 있는 마법과 같은 대화를 만들어낸다. "사람들이 문을 열어 여러분을 안으로 들일 때의 기분을, 빼꼼하게 열린 문을 확 열어젖히는 기분을 느낄 수 있습니다."

브루클린을 주 무대로 활동하는 루이스 프라티노(Louis Fratino)는 모더니즘의 어깨에 기대 프로이트, 베이컨, 호크니, 피카소, 하틀리를 넘나드는 구상적인 인물화를 그린다. "인간의 형상에는 본질적으로 마음을 끄는 특별한 양식이 있어요." 그는 자전적 이야기와 미술사를 참조한 내용, 동성 성행위 장면을 함께 엮어낸다. 그는 친구에서부터 파트너, 옛 연인들을 그린다. 그 사람들이 실제 누구인지 밝혀지거나 작품으로 내밀한 순간이 알려지는 문제가 걱정되지 않느냐는 질문에 루이스는 답했다. "저는 가족들이 그것을 아주 자랑스럽고 감동적으로 여긴다고 생각합니다... 제 작품에서는 사랑이 큰 주제를 이룹니다. 저는 사랑과 관련된 소재, 행동, 내용, 사람을 사랑합니다. 그래서 달리 선택의 여지가 없는 셈이죠." 그의 구상적인 작품들은 회화적이며 자신만만하고 프라티노 고유의 개성이 느껴진다. 초기 입체파 거장들을 향한 뚜렷한 관심을 보이지만 언제나 그 자신에게 되돌아오려고 노력한다. "제 작품 속 인물들이 미술사를 혼합한 존재이다 보니 때로는 그들이 누구인지 규정짓기 힘들 것 같아서 타투나 반지, 귀걸이, 머리 모양을 넣어 구분하죠." 자신 또한 퀴어임을 당당하게 밝히는 루이스는 회화와 드로잉을 통해 퀴어의 이야기를 보여주고자 한다. 나아가 미술사의 정본 목록에 퀴어의 형상과 사랑을 추가하기 위해서도 노력하고 있다. "게이 섹스의 이미지를 생물학 또는 자연사에 포함시키는 일에 대해 자주 생각합니다. 그것이 제가 시도하는 것 중

뒷장 :
Doron Langberg, *Daniel Reading*, 2019,
oil on linen, 243.8 × 406.4cm (96 × 160in).
랭버그는 색채와 빛의 능수능란한 사용에서 그 누구에게도 뒤지지 않는다. 그의 그림들은 어떤 분위기를 간단명료하고 자연스럽게 상기시켜 관람객을 또 다른 시간과 장소로 데려간다.

하나이거든요. 아주 오래전부터 느껴온 건데 에로틱한 동성애 이미지가 한쪽 구석으로 격리당하는 것 같아요... (그냥 미술사가 아니라) '동성애 미술사'로 치부되는 것이죠." 루이스의 작업에 관해 알게 될수록 그의 작품 속 인물에게서 나타나는 공통적 특징과 모티프가 눈에 들어오게 된다. 바로 과장되게 그려진 그들의 손과 발 말이다. "한 사람의 어떤 특징을 사랑하면 마음에서 그 부분이 확대되는 것 같아요." 조개 모양의 귀, 짧게 깎은 머리, 우수에 잠긴 표정이 두드러질 수도 있지만, 그의 진정한 언어를 드러내 주는 것은 눈이다. "눈은 사람의 얼굴에서 처음으로 보는 부분이라서 어떤 얼굴을 느끼는 대로 표현하려 한다면 눈이 가장 중요할 겁니다. 관람객이 즉각적으로 바라보게 되는 부분이기도 하니까요." 루이스는 데이비드 호크니 같은 이들로부터 이어받은 바통을 자신만의 개성 강한 구상적인 스타일로 재창조한다. 주목할 만한 여러 특징이 있지만, 그 핵심을 들여다보면 그의 인물들은 언제나 현실주의에 뿌리내리고 있다. "제 그림이 일정한 양식을 따르거나 왜곡, 혹은 조작된 것처럼 느껴질지도 모르겠어요. 하지만 대부분 실제 사람에 관한, 그리고 그들의 육체와 가까이했던 진짜 경험에 관한 이야기입니다."

Louis Fratino, *Sleeping on your roof in August*, 2020, oil on canvas, 215.9 × 165.1cm (85 × 65in).
프라티노의 작품에서는 퀴어적 사랑, 긴밀한 유대, 친밀한 행위에 대한 애정어린 표현이 두드러진다.
그는 회화와 드로잉에서부터 조각에 이르기까지 서로 다른 매체를 거침없이 넘나들며
작품 활동을 펼치는 대단한 능력자다.

초상화의 표현은 정치적인 문제와 얽힌다. 그 목소리가 퀴어 예술가든, 유색인이든, 아웃사이더 예술가이든 간에 소외된 목소리들의 표출에는 무게와 중대한 의미가 실린다. 누구나 자신이 표현되는 것을 봐야 한다. 여기, 이스라엘에서 태어나 뉴욕을 기반으로 활동하며 몽환적인 작품을 만드는 놀라운 화가, 도론 랭버그(Doron Langberg)가 있다. 또 한 명의 당당한 퀴어인 그의 그림 속 인물들은 노골적이라고 느껴질만큼 한창 열정적인 모습으로 표현되지만 동시에 서정적인 뿌연 빛과 노스텔지어에 감싸여 있다. "저로서는 퀴어적 경험을 인도적 차원의 일로 만드는 것이 일종의 정치적 발언을 하는 것이죠." 도론이 본인의 삶에서 중요한 인물들을 드로잉과 페인팅에 담으며 퀴어 초상화에 주력하도록 자신을 '허락'하기까지는 수년의 시간이 걸렸다. 그는 자신의 솔직한 작품이 "개인적인 성 정체성과 공적으로 경험하는 것들 사이의 접점"이라고 밝혔다. 색채 활용의 대가인 그는 침대, 피크닉, 해변 풍경, 아침 식사 등의 일상적인 가정생활을 작품에 담지만 그런 생활상은 퀴어적 경험을 바탕으로, 말하자면 동성애자 관점의 렌즈를 거쳐 묘사된 것이다. 내밀한 부분을 감추지 않는 방식으로 게이 섹스의 실상을 지극히 솔직하게 보여준다. 도론은 자신의 신체를 활용하는 것을 작품에 대한 의무이자 성관계나 우정 등 퀴어 공동체 일원들과 평생 동안 나눈 교류에 대한 의무로 여긴다. 그의 휴대폰 속 '성기 사진', 그의 파트너들 외에도 캔버스와 그의 몸이 맺는 고유한 관계 말이다. "유화 물감을 쓰는 행위는 마치 제 몸의 일부인 것 같아요. 붓놀림에 고도의 신경을 쓰고, 손으로 물감을 칠하고, 표면을 만지는 다양한 방법을 찾는 과정이 그림의 큰 부분을 차지하니까요." 2020년에도 솔직한 태도로 퀴어 라이프의 전면적 진실을 보여주는 작품을 창작하는 일은 여전히 획기적이거나 충격적이고, 심지어 혁명적이라고까지 여겨진다. 도론은 인간이 하는 모든 종류의 성적 경험에는 언제나 새롭게 해석될 가능성이 있고, 그것을 예술로 형상화하기에 적합한 영감의 원천임을 일깨운다. 우리에겐 아직도 해야 할 이야기가 많다.

아모아코 보아포(Amoako Boafo)는 가나의 예술가로, 고향인 아크라와 빈을 오가며 활동한다. 그의 작품은 흑인의 삶에 대한 예찬이자 흑인 디아스포라(노예무역에 의해 강제로 아프리카 대륙을 떠나야만 했던 이들을 칭함-옮긴이)에 대한 계속되는 탐구다. 그의 작품에는 감정, 내밀함, 특유의 차분한 에너지가 담겨 있다. 보아포는 자신의 손가락을 사용해("제가 붓과 멀어진 이유는 붓이 제가 원한 것을 주지 못했기 때문입니다.") 인물들의 피부를 표현하고 그들에게 회화적 표면을 넘어서는 듯한 광채와 깊이감을 부여해준다. 에곤 쉴레(Egon Schiele)에게서 많은 영감을 얻는데, 쉴레는 보아포가 오스트리아를 발견하게 해준 인물이다. "제가 미술계에서 배운 모든 것은 빈에서 배운 것입니다." 그의 작품은 이 거장 화가 뿐만 아니라 구스타프 클림트(Gustav Klimt), 마리아 라스니그(Maria Lassnig), 케리 제임스 마샬 등 다른 예술가들과도 주파수를 맞추며 미술사적 대화를 진전시킨다. 아모아코에게 중요한 것은 '얼굴'이다. "인간의 형상, 인간의 몸에만 흥미가 생겨요. 풍경화와 정물화도 배웠지만 초상화만큼 끌리지는 않네요." 흑인성을 예찬하는 인물을 담아내는 그의 그림은 흑인의 삶을 긍정적이고 즐거운 방식으로 대변한다. 아모아코는 그런 인물들에게 힘을 실어주는 것을 작업의 사명으로 삼고 있으며 그에 따라 정체성을 다루는 여러 작품을 만들었다. 2018년에는 <남성성 해독(Detoxifying Masculinity)>이라는 전시를, 이후에는 <몸의 정치(Body Politics)>라는 전시를 열었다. 이 두 전시는 동시대 미술에서의 젠더, 남성성, 성적 지향에 대한 탐구를 통해 고정관념을 꼬집거나 가나 출신 남자로 산다는 것이 어떠한지를 드러내기도 했다. "그런 것들이 제가 다뤄보려고 애쓰는 주제가 되었어요... 젠더를 구분 짓는, 어떤 모습으로 보여야 한다고 정해진 외모가 정말로 있나요?" 아모아코의 인물들은 화려한 꽃무늬에 밝은색의 옷을 입고 있으며, 그 점은 아모아코 자신과 비슷하다. "가나 남자가 꽃과 무슨 상관이 있을까요?" 그는 자신의 모델과 자신 모두가 유연한 시도를 해보길 좋아하는데, 그것이 결과적으로 많은 이들을 난감하게 할 때도 있지만, 정작 작가는 "무엇이 어떠해야만 한다는 사회의 통념에 굴복하고 싶지 않다"고 말한다.

Amoako Boafo, *Buttoned Jacket*, 2020, oil on canvas, 120 × 100cm (47 1/4 × 39 3/8 in).
보아포가 초상화에서 취하는 독특한 접근법은 창의적이고 즐겁다.
우리는 그의 패턴 활용과 모든 그림에서 모델이 에너지를 발산하는 방식을 사랑한다.

# 우리 모두는
# 자신이 표현되는 것을 봐야 한다.

한나 퀸란(Hannah Quinlan)과 로지 헤이스팅스(Rosie Hastings)는 미술계의 파워 듀오이자 퀴어 커플로, 오늘날 영국 퀴어 공동체의 기록을 보존해야 할 필요성을 작업의 원동력으로 삼고 있다. 2016년, 두 예술가는 <UK Gay Bar Directory>라는 제목의 중요한 무빙 이미지 아카이브 작업을 선보였다. "저희는 영국 전역을 돌며 14개 도시를 다녔어요. 100군데 이상의 게이 바와 공간을 촬영했습니다... 스태프는 오직 둘뿐이었고, 초소형 고프로(GoPro) 카메라 하나로 찍었죠." "여러 섹스 클럽에 오전 9시쯤 몰래 들어가기도 했어요." 두 예술가는 통상적 영업시간이 아닐 때에 맞춰 퀴어들이 가서 환영 받으며 안전하고, 제대로 자기표현을 할 수 있다고 느끼는 환경을 촬영했다. 이 작품은 공동체가 자신들만의 공간을 가져야 할 필요성을 이해하게 해준다. 엄격한 방침, 자금 부족과 연쇄적인 폐업으로 인해 그런 곳들이 없어지면 한 공동체의 기반과 안전이 완전히 무너질 수도 있다. 두 예술가가 여러 번 깨달은 것처럼 처음에는 특정한 필요를 위해 생겨난 공간일지라도 궁극적으로는 커뮤니티 전체에 도움이 된다. "블랙풀에서는 오전 9시경에 문을 여는 어느 바에 들어갔어요. "왜 오전 9시에 오픈하세요? 미친 일이에요!" 우리의 말에 남자가 이렇게 대꾸했습니다.

"블랙풀의 노숙자 문제는 정말 심각해요. 사람들이 와서 종일 따뜻하게 앉아 있을 만한 곳이 있으면 좋겠다는 생각으로 일찍 문을 열고 있어요."" 그 주인은 상이라도 받아야 마땅하다. 안전한 공간만이 아니라 생명줄까지 되어주는 곳의 사례는 또 있었다. "브라이튼의 바에 갔더니 거기 있던 모두가 여든 살이 넘었더군요... 사장이 이야기하길 "여기는 한마디로 말해 LGBT 양로원이에요." 이후로 지금까지 한나와 로지가 주력하고 있는 모든 작품은 공동체 기반의 예술로, 그들은 작품들이 "공공 자원으로 활용되길 지향"한다. "<UK Gay Bar Directory>가 하나의 예술작품을 넘어 사람들이 연구나 교육을 위해 활용할 수 있는 자료가 되었으면 했어요." 그 작품은 리버풀의 워커 아트 갤러리(Walker Art Gallery)에서 퀴어 예술을 위한 투자 차원에서 특별 제공된 아트 펀드 기금으로 구입했는데 이는 두 예술가가 내린 결론처럼 "지금껏 세계에서 일어난 가장 타당한 일"이었다.

Hannah Quinlan and Rosie Hastings, *Lonely City*, 2019, pastel on paper,
69.5 × 50cm (273⁄8 × 195⁄8in).
퀸란과 헤이스팅스는 드로잉, 비디오, 퍼포먼스, 설치작업을 통해 갈수록 폐업 위기에 몰리고 있는
퀴어 공간들을 탐구하고 또 기억하고자 한다.

Salman Toor, *Four Friends*, 2019, oil on panel, 101.6 × 101.6cm (40 × 40in).
투어의 그림들에는 상상력과 자전적 경험을 통해 알게 된 남아시아와 미국을 오가며 사는
인도, 방글라데시, 파키스탄 출신 퀴어 남자들에 관한 내밀하고 개인적인 이야기가 반영되어 있다.

살만 투어(Salman Toor)는 남아시아 태생으로 브루클린을 주 무대로 활동하며 실제 경험과 상상의 경험을 예술의 원천으로 두루 활용한다. 그는 숙련된 기술로 구상적인 작품을 선보이며 뉴욕시와 고향인 파키스탄 라호르 사이의 어디쯤에 사는 남자들의 이상화된 퀴어 공동체에 관한 내밀한 관점을 제시한다. "저는 때때로 서로 아주 멀다고 여겨지는 두 문화를 합쳐서 하나의 맥락으로 만들 수 있어요." 살만은 직접 체험한 경험이 환상적 경험과 만나는 모든 장면 안에 이야기를 투영해 유화로 작업한다. 이러한 작업 방식을 일컬어 '자전적 허구(autobiographical fiction)'라는 용어로 설명하기도 한다. 살만은 파키스탄에서 자라면서 자신이 "지나치게 마초적인 환경"에 맞지 않는다고 느꼈고, 드로잉의 세계로 도피했다. "드로잉과 친구가 되었어요... 어릴 때 제일 창피했던 기억 중 하나는 드로잉을 하면서 그림에 말을 건네는 저를 아버지가 뒤에 서서 보다가 껄껄 웃으셨던 일이었죠." 나이를 먹으면서 살만은 자신의 드로잉과 그림의 이야기에 집중했다. "거기에는 우정의 이야기가 있습니다... 유색 인종이면서 퀴어인 사람들 사이의 지적이고 예술적인 목표를 쫓고 아이디어를 주고받으면서 정통적이지 않은 가족 개념을 갖는 그런 우정이죠." 그의 작품에는 "퀴어 보헤미안"의 힘이 담긴 장면이 펼쳐진다. 친구들이 함께 마티니를 마시고 춤을 추고 "지적인 문학을 맛있게 소비하며" 스마트폰으로 사진을 교환하고 새끼 고양이들과 놀고 넷플릭스(Netflix)를 시청하고 있다. 이런 인물들은 "언제나 국경과 문화를 가로지르는 품위, 화려함, 예술에 대한 조예"를 지녔다. "저는 캐릭터들을 그런 면들로 가득 채우는 것이 좋아요." 살만은 오늘날 미국에서 예술가이자 유색인 이민자로 살아가는 것에 수반되는 사회적·정치적·경제적 도전들로부터 비롯되는 불안감에서 관심을 돌려 "자신과 같은 사람들의 공동체 찾기"에 집중한다. "굴욕을 느끼기 혹은 자신을 단순한 문서나 피부색으로 축소시키기도" 거부하며 자신이 보여주는 이미지를 통해 "유타주에 사는 어떤 사람이 라호르의 누군가를 이해할 수 있기"를 소망한다. 예술가들은 더 넓은 공동체에 호소하는 대의를 지닌 작품을 만들고, 희망의 표식이자 세계에 전하는 메시지를 담아냄으로써 더 멀리, 더 널리 가 닿을 수 있다. 살만의 말처럼 "사람들을 하나로 묶어주는 유화를 통해 말할 수 있는 이야기를 향한 커다란 사랑이다."

---

**함께 보면 좋을 또다른 예술가들 :**

은지데카 아쿠닐리 크로스비(Njideka Akunyili Crosby) • 알바로 베링턴(Alvaro Barrington) • 길버트 앤 조지(Gilbert & George) • 줄리아나 헉스터블(Juliana Huxtable) • 존 키(Jon Key) • 넬슨 마카모(Nelson Makamo) • 우 창(Wu Tsang)

# ARTIST SPOTLIGHT

존 키 Jon Key

*Family Portrait No. 6 (The Key Family)*, 2020, acrylic on
canvas, 152.4 × 121.9cm (60 × 48in).

*talk* ART

*The Man No. 6*, 2019, acrylic on panel, 61 × 45.7cm (24 × 18in).

존 키(Jon Key)는 작가 겸 디자이너이자 화가이다. 존은 남쪽형 기질(Southerness), 흑인성, 퀴어성, 가족이라는 네 가지 중심 테마로 자화상, 조상, 역사, 정체성에 관해 탐구한다. 최근 작품에서는 쌍둥이 형제이자 동료 예술가인 자렛 키(Jarrett Key), 부모와 조부모를 비롯한 가족들을 소개해왔다. 회화, 판화, 사진, 드로잉 등 다양한 매체를 활용하는 그는 언제나 녹색, 검은색, 보라색, 빨간색, 네 가지 색을 써서 과거와 현재의 내밀하고 사적인 기억들과 결합한다. 존은 다양한 분야의 예술가들이 모인 브루클린의 아티스트 콜렉티브, 코디파이 아트(Codify Art)의 공동 설립자이자 디자인 디렉터이기도 하다. 이 단체는 유색인들의 목소리를 전면에 내세우며, 특히 유색인 여성과 퀴어를 집중 조명하는 작품의 창작·제작·전시를 사명으로 삼는다.

*The Man in the Violet Suit No. 14 (Violet Bedroom)*, 2020, acrylic on panel, 91.4 × 182.9cm (36 × 72in).

Salman Toor, *Boy Ruins*,
2020, watercolour on paper,
24 × 19cm (9½ × 7½in).

Haroon Mirza, *Digital Switchover*, 2012, installation view: \\\\\\\ \\\\
Kunst Halle Sankt Gallen, St.Gallen, 2012
하룬 미르자는 조각, 퍼포먼스 아트, 몰입형 설치를 바탕으로 음향 작품을 제작한다.

사운드 아트를 예술 매체로써 생각해볼 때면 많은 이들이 어중간한 위치를 차지하는 둘째 아이를 떠올린다. 그림을 그리는 현명한 형처럼 사람들이 쉽게 이해하고 가치를 인정하는 것도 아니고, 영화를 만드는 동생처럼 기발하고 신선한 생각을 명쾌하게 표현할 재능이 있는 것도 아니다. 하지만 지난 몇 년간 사운드 아트 예술가들이 부활하기 시작했다. 미술 기관들의 적극적인 지원과 사운드 아트에 특화해서 수여하는 많은 예술상과 보조금에 힘입어 소리는 완벽하게 무대로 돌아왔다. 이제 그 매체가 내는 소리를 제대로 감상해 볼 때다.

소리를 쓰는 많은 예술가는 소리의 가장 순수한 형태—즉, 소리와 소리에서 나오는 진동—을 이용해 자신들의 메시지를 전한다. 아티스트들은 그런 방식으로 단순히 듣는 경험을 예술 형태로 전환한다. 매개적 소리, 다시 말해 당신이 가장 좋아하는 노래나 음악을 떠올려 보라. 그러한 음악을 들으면서 당신 몸의 모든 세포가 깨어나 본질적인 부분을 일깨우고 자유롭게 하며 깊이 내재된 감정적 모순을 드러내 보이기도 하는 것을 생각해 보라. 소리에는 그런 강력한 힘이 있다. 하지만 예술가들은 음악을 해체해 소리의 본질에 이르고 소리의 기본 분자 형태를 활용해 특별한 경험을 선사함으로써 우리가 그렇게 만들어진 소리를 탐험할 수 있게 한다.

음악에서 음향 작업을 분리하는 일은 사운드 아티스트에게 지속적인 골칫거리인 듯하다. 여러 예술가는 하나의 큰 소리 범주로 묶인 음악과 소리를 해체해 서로 분리하는 것에 대부분의 사람이 불쾌함을 느낀다는 것을 알고 있다. 아이러니하게도 많은 사운드 아티스트가 음악을 주축으로 사운드 아트 형식에 이르렀다. "저는 여러분이 80년대 팝 음악이라고 기억할 음악을 들으면서 성장했습니다." 우리는 선도적인 예술가인 하룬 미르자(Haroon Mirza)와 인터뷰를 했다. 그는 음악과 그림을 통해 거의 미개척 분야로 남아있던 사운드 표현주의에 열정을 느꼈고, 그런 열정은 이미 처음부터 그의 내부에 자리 잡고 있었다. "저는 바다 풍경을 그리는 일에 빠져 있었습니다. 그러다 흐지부지되었죠. 그런데 이제 와 생각해보니 제가 사로잡혀 있었던 건 파도였어요." 수년간 하룬은 음파—소리의 이동을 추적하고 기록하고 활용하는 방식—에 매료되어 있었다. "파도, 소리와 빛의 파동, 뇌파와 같은 다양한 형태의 파동이 있어요. 그런 파동을 향한 집착이 여전히 제 작업을 통해 표현되고 있습니다." 하룬은 관람객이 소리를 생생하게 경험할 수 있는 작품을 창조한다. 관람객은 그야말로 온몸으로 소리를 느낄 수 있는 방으로 들어가 실제로 소리를 체험하게 된다. 하룬이 만든 공간은 조명 설치물과 맥박 소리의 진동 사이로 방 안 가득 전류가 흐른다. 공기는 따끔따끔하고 우리의 몸은 반응한다. "작품을 접할 때 몸이 소리에 반응하는 경험을 하게 됩니다. 증폭되는 전자음을 들으며 몸이 생리적으로 반응하죠. 말로 정확히 설명하기가 힘듭니다. 이해를 할 수 있는 문제도 아니고요. 몸에서 벌어지고 있는 일을 실제로 알 수 없을 겁니다. 심지어 소리가 라이브 상태라는 걸 모를 수 있죠. 하지만 몸은 어떻게든 알고 있습니다." 하룬은 "전기는 실재하는 현상입니다. 비나 바람, 불과 같은 자연적인 현상이죠... 많은 사람이 제 전시를 보고 나오면서 두통을 호소하는데, 이러한 반응 역시 생리학적인 것입니다."라고 덧붙인다. 표면적인 차원을 넘어 더 깊은 곳을 가볍게 두드리기, 이는 전 세계의 사운드 아티스트들이 탐험하고 밝혀내는 마법의 비밀같은 것이다.

# '소리에는 시각이 할 수 없는 것을 해낼 수 있는 능력이 있다.'

- 이마-아바시 오콘

소리의 힘을 통해 몰입적인 경험을 생성하는 것은 사운드 아티스트에게 필수적인 일이다. 모든 예술을 감상하는 데 있어 근본적인 '메커니즘'은 감정과 느낌이지만, 사운드 아트는 진정으로 당신을 다른 곳으로 데려간다. 이러한 작업을 만들고 수용하려면 초점을 다른 방향으로 바꾸고 주의력을 새롭게 해야 한다. "작품과 관련된 사람이라면 누구든 머리를 맞대고 앉아서 함께 연구해 보고 싶습니다. 작업에 많은 시간을 쏟을수록 새로 알게 되는 사실이 더 많아지거든요." 이마-아바시 오콘(Ima-Abasi Okon)은 오브제와 환경을 활용해 소리가 전달될 수 있는 구조를 만든다. "소리에는 시각이 할 수 없는 것을 해낼 수 있는 능력이 있습니다." 2019년 런던 치즌헤일 갤러리(Chisenhale Gallery)에서 대성공을 거둔 전시에서, 이마는 갤러리 공간을 기묘한 고요와 냉기, 비현실적인 감각이 머무는 무덤 같은 장소로 바꿔 놓았다. "그곳은 죽은 존재들을 위해 만들었지만, 그렇다고 해서 반드시 죽은 사람만을 의미하는 것은 아닙니다." 11대의 산업용 선풍기를 다양한 속도와 시간 차로 작동시키며, 일부에는 심하게 느린, 유령 같은 속도로 음악이 연주되는 스피커를 달기도 했다. 그 작업을 통해 이마는 소리가 불시에 관람객을 덮치게 하여 에너지의 흐름을 늦추거나 금방이라도 무슨 일이 일어날 것 같은 느낌을 불러일으킬 수 있었다. 우리는 그녀가 이용하는 '지체하기(tarrying)'의 개념에 대해서도 이야기를 나눴다. "지체하기는 저에게 익숙한 태도였습니다. 예를 들면, 제가 다니는 교회에서 '지체한다'는 것은 응답을 기다리는 일종의 기도 형태와 같습니다... 마치 너무도 절실한 나머지 응답이 있을 때까지 여기서 꼼짝도 안 하고 기다리는 거죠." 이마가 감정을 소리로 혹은 소리를 감정으로 바꿀 수 있는 능력은 그녀가 지닌 천재성의 비결이다. "소리의 그런 능력을 어떻게 취해야 사람들의 어떤 감정을 자극할 수 있을까요? 그것으로부터 어떻게 작품을 만들어낼 수 있을까요? 혹은 그것을 어떻게 활용할 수 있을까요?"

과학자들은 우리가 귀보다는 뇌로 '듣는다'는 점에서 청각이 뇌와 가장 가까운 감각 중 하나라는 것을 증명했다. 뇌는 음파에 기반해 환경에 대한 시청각 지도를 만들 수 있다. 2019년 '터너상' 공동 수상자인 로렌스 아부 함단(Lawrence Abu Hamdan)은 베이루트에서 활동하며 그와 관련한 '청취의 정치'를 탐구한다. 그는 소리를 통해 놀라운 특성을 활용할 수 있는 방법에 대해 사람들이 거의 이해하지 못한다고 생각했다. "사람들은 소리가 어딘지 모르게 영적이고 천상의 것이라는 관념에 사로잡혀 있었습니다. 소리를 이미지에 관해 정립된 모든 생각보다 훨씬 뒤처져 있는 매체로 취급했죠... 사람들은 소리 '로' 생각할 준비가 되어 있지 않았습니다. 그저 소리에 '관해' 생각하기에 여념이 없었죠." 획기적인 작업 덕분에 로렌스는 인권단체에서 '전문(傳聞) 증인'(자신이 직접 보고 들은 것이 아니라 다른 사람으로부터 전해 들은 것을 법원에 진술하는 증인 - 편집자)의 자격을 얻었다. 2016년, 국제 앰네스티는 시리아 사이드나야(Saydnaya) 감옥에서 살아남은 6명의 생존자의 변호 문제를 상의하기 위해 그에게 연락했다. 그들은 어둠 속에 감금되거나 눈가리개를 하거나 시야를 차단당한 채 수감 생활을 한 결과 소리에 매우 민감해져 있었다. 로렌스는 그 수감자들을 인터뷰해 달라는 요청을 받았다. "수감자들은 감옥에서 시각적으로 아주 제한된 생활을 했기 때문에 인터뷰는 그들이 들은 내용을 바탕으로 진행되어야 했습니다. 저는 어떻게 인터뷰를 해야 할

Ima-Abasi Okon, *Infinite Slippage: nonRepugnant Insolvencies T!-a!-r!-r!-y!-i!-n!-g! as Hand Claps of M's Hard'Loved'Flesh [I'M irreducibly-undone because] – Quantum Leanage-Complex-Dub*, 2019, installation view: Chisenhale Gallery, London, 2019.
오콘은 복잡하고 때로는 몰입적인 설치작품을 만든다.

지 과거 사례를 찾아보았죠. 그들이 청각으로 기억하는 경험에 실질적으로 다가가는 '전문 증인' 인터뷰를 진행하고 싶었습니다. 하지만 참고할 만한 선례가 거의 없었습니다." 로렌스는 수집한 사례—"모든 중요한 정보는 소리에 기반한 것이었죠"—를 치즌헤일 갤러리 전시에서도 공개했다. 그는 전 세계의 법률 사건에서 이루어진 여러 다른 '전문 증인'의 증언을 바탕으로 광범위한 음향 효과 라이브러리를 만들었다. 이러한 증언은 "건축, 폭력, 인간의 기억, 목소리, 목소리가 되는 것이 소리와 맺는 관계에 관해 가르쳐 주었습니다." 무너지는 건물은 '팝콘이 터지는 듯한' 소리가 났고, 총소리

는 '바닥에 떨어진 쟁반 받침대' 소리 같았다. 2018년 로렌스는 녹음테이프를 사용해 만든 <전문 증인 목록(Earwitness Inventory)>(129쪽 이미지 참조)을 선보이면서 찍찍 소리가 나는 새 신발, 바닥에 떨어지는 솔방울, 건조 카넬로니 파스타면, 필름이 풀린 비디오테이프 등 다양한 '소리 묘사'와 관련된 오브제로 전시공간을 채웠다. 사이드나야 인터뷰에서 로렌스는 다음과 같이 언급한다. "우리는 소리와 음색, 입 모양으로 내는 소리, 주변의 사물, 영화의 음향 효과를 사용하여 본질적으로 말할 수 없는 것에 대한 언어를 만들어 보려고 했습니다."

# "우리는 보는 법을 안다고 생각한다,

# 그런데 듣는 법도 알고 있을까?"

-데이비드 톱

많은 사운드 아티스트가 유익하고 자신들의 작업에 영감을 준다고 평가한 또 다른 획기적인 공연은 2000년 런던 헤이워드 갤러리(Hayward Gallery)에서 펼쳐진 <소닉붐, 소리의 예술(Sonic Boom: The Art of Sound)>이었다. 그 그룹 전시는 사운드 아트 분야에서 활발한 활동을 펼치는 다양한 예술가를 한자리에 모았고, 지금까지 열린 비슷한 종류의 전시 중 가장 규모가 큰 행사였다. 작가인 데이비드 톱(David Toop)의 기획으로 어두운 미술관을 소리로 가득 채워 관람객들이 작품의 안과 밖을 탐험할 수 있게 했다. 전시를 소개하며 톱은 다음과 같이 질문했다. "우리는 보는 법을 안다고 생각합니다. 그런데 듣는 법도 알고 있을까요?"

전체적인 공연 분위기는 개별 작품에 온전히 몰입할 수 있기보다는 불협화음을 이루는 소리가 공간을 가득 메워 많은 이를 당혹스럽게 했다. 전시에는 현재 사운드 아트 역사에서 결정적인 작품으로 평가받는 스위스계 미국인 크리스찬 마클레이(Christian Marclay)의 <기타 드래그(Guitar Drag)>도 있었다. 그 작품에서는 앰프를 장착한 펜더 기타가 픽업 트럭 뒤에 밧줄로 묶여 텍사스 시골 풍경 속을 끌려다닌다.

기타의 몸체가 도로와 자갈길에 부딪히고 긁히면서 앰프를 통해 고통스러운 신음과 비명, 울부짖는 소리가 흘러나온다. 결국 찌그러지고 깨진 본체가 부서지면서 기진맥진한 상태 속에 조용한 흥얼거림이 들려온다. 1999년에 그 작품을 만들 당시 마클레이는 실제 발생했던 린치 사건에 큰 충격을 받았다. 1998년에 49세의 아프리카계 미국인 남성 제임스 버드 주니어(James Byrd Jr)가 텍사스주 재스퍼에서 트럭 뒤에 묶인 채 끌려다니다 사망한 사건이 발생했다. 14분 분량의 정치적 메시지와 은유적 무게가 실린 마클리의 작품(사운드트랙과 함께 비디오가 만들어졌다)은 백인 우월주의자들에게 끌려다니다 죽음을 맞이한 흑인 남성의 이미지를 연상시킨다. 또한 흥분한 록스타가 공연 말미에 자신의 기타를 박살 내 무대를 열광에 빠뜨리고 흥분한 관중들 사이에 진동의 여운이 남은 앰프 소리만 맴도는, 록 공연에서 늘상 반복되는 의식을 상기시키기도 한다. 마클레이는 "저는 그 영상이 다양한 층위에서 모순된 방식으로 사람들의 상상력을 자극하기를 바랍니다. 그 작품은 매혹적이면서 동시에 혐오감을 느끼게 하죠"라고 언급했다.

Lawrence Abu Hamdan, *Earwitness Inventory*, 2018, installation view: Chisenhale Gallery, London.
아부 함단의 소리와 청취의 정치적 효과에 관한 탐구는 매우 강렬한 것으로, 그의 수상 경력에 걸맞은 힘을 지녔다.

*Zoe Bedeaux, From the Mouth of Babes Speak I,*
*17 April 2015, film still.*
우리는 런던 서머셋 하우스(Somerset House)에서 열린
<겟 업, 스탠드 업 나우(Get up, Stand Up Now)> 전시에서
조의 영상을 처음 보았다. 그녀의 영상은 매력적이고, 독특하며,
절박함으로 시선을 사로잡았고, 시적인 동시에 정치적이고,
감정이 풍부했다.

조 브도(Zoe Bedeaux)는 "소리는 우주의 가장 강력한 진동 중 하나로, 소리에는 주위를 둘러싼 에너지를 정화하고 변화시키는 능력이 있어요"라고 말한다. "음악이 그토록 강력한 영향력을 발휘하는 이유가 바로 그것이죠. 노래에서 음악을 제거하고 단어들 외에는 읽을 것이 없게 되면 당신은 다른 영역으로 이동하게 됩니다." 조는 가장(假裝), 불가시성, 목소리에 대한 지속적인 관심과 함께 작품에서 종종 구어(口語)와 소리를 결합한다. 몸을 가리면 목소리는 평소보다 더 강력한 전달력을 얻는다. "그렇게 하면 불순물이 제거됩니다. 당신이 해야 할 일은 그게 전부입니다. 그 외에 다른 것은 없습니다." 이것은 마치 아티스트의 목소리가 공중을 떠다니는 듯한 느낌이다. 라이브로 진행되기 때문에 사람이 그곳에 있다는 것은 느낄 수 있지만, 그녀의 모습은 보이지 않는다. 작품이 끝날 무렵에 관람객은 황홀경에 빠져 동참하게 된다. 맥박이 뛰고 리듬이 흐른다.

조는 실황으로 진행되는 그런 작품들을 '넌-퍼포먼스(non-performance)'라고 말하며 다음과 같이 설명한다. "사람들은 저의 여러 측면을 보게 되지만, 그들이 생각하는 저를 볼 수는 없어요. 관람객이 제 얼굴을 볼 수 있는 카메라 앞에는 절대 서지 않습니다. 언제나 감추고 가리는(masking) 요소가 있어요. 몸을 사라지게 함으로써 사람들은 진정으로 제가 누구인지 이해할 수 있는 경험을 하게 되죠. 따라서 저를 보지 않음으로써 실제 제 모습을 볼 수 있게 되는 셈이에요. 저는 퍼포먼스와 오락거리를 결합하는데, 제가 하는 것은 퍼포먼스가 아닙니다. 퍼포머가 되거나 작품 속에서 수행적으로 되고 싶다고 생각한 적은 한 번도 없습니다. 저의 열망은 전달하는 일에 있어요. 유색인종으로 자라면서 그런 방식이 저와 같은 사람을 드러내고 인정받을 수 있는 몇 안 되는 영역이라는 것을 알게 되었습니다. 현 상황은 '당신은 우리를 즐겁게 해도 되지만, 불편하게 해서는 안 된다'는 무언의 압력으로 저를 불편하게 해요. '시민 평등권 운동'이 한창이던 시절, 평등을 위한 투쟁이 계속되면서 짐 크로우(Jim Crow) 법은 오히려 더욱 엄격해졌습니다. 흑인 공연자는 변함없이 별도의 화장실과 출입문을 사용해야 했죠. 정말 역겨운 일이지만, 400년이 지난 지금도 마찬가지로 불의와 만행, 차별이 계속해서 일어나고 있습니다."

조는 영상 작품도 만든다. 그녀의 <'나'라고 말하는 아기들의 입으로부터(From the Mouth of Babes Speak I)>는 시각적인 시라고 설명할 수 있지만, 그녀는 "그 작품은 청각에 관한 것"이라고 말한다. "(그 작품 속에서) 화장을 과할 정도로 진하게 했는데, 진한 화장이 가면처럼 보이게 됐어요... 그런 모습 역시 없어서는 안 될 부분이죠. 제가 꾸며내고 저의 일부가 된, 부드러운 조각이죠. 시를 어떻게 쓸지에 관한 문제가 아닙니다. 시를 어떻게 전달하고, 운율과 리듬을 만드는 말을 어떻게 표현하고 다룰지가 정말 중요한 문제죠. 제가 의미론적으로 만족감과 주문을 사용하는 것에는 최면적인 측면이 있습니다. 주술적 의식을 통해 저는 마법의 세계에 거주하며 가는 곳마다 반향을 일으킵니다. 보이지 않는 시인은 텍스트로 치유하는 자이며, 현재라는 초월적 시간의 예언자입니다. 그 시들은 직접적인 의식의 장 너머로 갑니다. 사람들이 언어를 기억하지 못한다고 해도, 그들이 느낀 힘과 울림은 사라지지 않고 남아있습니다."

함께 보면 좋을 또다른 예술가들 :
타렉 아투이(Tarek Atoui), 자넷 카디프(Janet Cardiff), 플로리안 헤커(Florian Hecker), 수잔 필립스(Susan Philipsz), 삼손 영(Samson Young)

*Been Around the World (oceanfront property)*, 2018,
yarn, mixed media, found used postcards, clothes pins, paper on burlap,
167.6 × 167.6 × 6.3cm (66 × 66 × 2½in).

# ARTIST
# SPOTLIGHT

# 알바로 베링턴 Alvaro Barrington

알바로 베링턴에게 미술계의 전통은 한계가 아니라고 여겨진다. 2017년 슬레이드 예술학교(Slade School of Fine Art)를 졸업한 지 2년 만에 작가는 수많은 갤러리 관계자의 마음을 사로잡았고, 그들은 미술계의 관례를 깨고 모두 함께 그와 작업하기로 했다. 세계 정상급의 그 갤러리들은 강력한 협력 네트워크로 결합하여 통찰력 있고, 역동적이며, 학식 있는 예술가들을 공동으로 지원한다. 베링턴은 흔히 자루를 만드는 데에 쓰이는 올이 굵은 삼베에 밝은색의 물감을 두껍게 발라 사용하는 것으로 잘 알려져 있다. 베링턴은 남성성을 과시하는 이미지를 구축하는 와중에 가끔 생사(生絲, 삶지 않은 명주실-옮긴이)를 사용해 바늘땀을 만들기도 한다. 튀어나온 남근 모양의 줄기와 분홍빛 엉덩이 모양의 구름처럼 벌어진 신체 부위를 이용해 그는 성적인 의미를 암시하는 모양으로 히비스커스꽃을 배열하여 관람객을 유혹하고 작품으로 초대한다. 요셉 보이스(Joseph Beuys), 전후 독일 표현주의, 고인이 된 래퍼 투팍 샤커(Tupac Shakur), 흑인 디아스

포라의 역사, 피카소 등 무한한 예술적 영감의 원천으로부터 받은 영향은 베링턴의 모든 작품을 형성하고 창조하는 데 중추적인 역할을 하였다.

브루클린에서 성장하며 그가 배운 중요한 교훈은 연대의 중요성이었다. 지금까지도 그는 공동체 정신을 자신의 작업에 반영하며 그러한 의식에 뿌리를 둔 다수의 협업을 끌어내고 있다. 자메이카의 전통음식인 저크치킨을 비롯한 카리브해 음식을 파는 푸드 트럭을 전시 오프닝 행사에서 운영하고, 노팅힐의 카니발 장식 차량, 클럽의 밤, 음악 행사 등 베링턴은 동료 예술가와 어우러져 일하며 자신이 만든 플랫폼을 통해 다른 목소리가 울려 퍼지고 힘을 얻게 한다. 화려한 색채가 가득하고 생명과 에너지가 살아 숨 쉬는 베링턴의 작품은 흥미진진할 뿐 아니라 커다란 영감을 불러일으킨다. 규칙을 깨는 진보적 움직임으로 새로운 대화와 관람객을 위한 장을 만들고, 그만의 독특하고 유기적 환경과 공간을 창조한다.

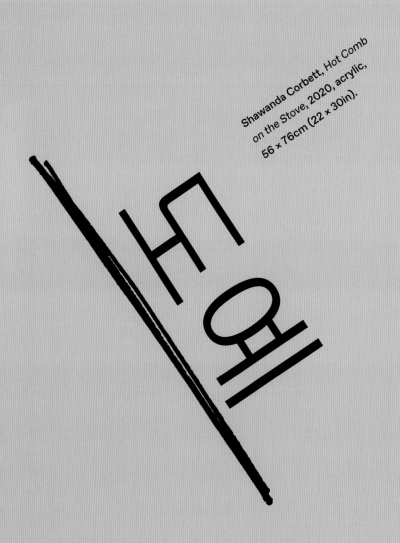

Shawanda Corbett, Hot Comb on the Stove, 2020, acrylic, 56 × 76cm (22 × 30in).

도예는 우리 둘에게 특별한 열정의 대상이다. 우리가 점토에 미쳤다고 해도 할 말이 없을 정도다! 우습게 들릴 수도 있지만, 우리가 새로 발굴한 도예가에 관해 쑥덕거리거나 그릇이나 병 따위에 강한 욕망을 느끼는 것을 자주 볼 수 있을 것이다. 특히 러셀은 점토로 작업하는 신진 예술가를 발견하는 데 예리한 안목과 감각을 갖추었고, 로버트를 그 세계로 끌어들여 도예에 그와 같은 열정을 갖게 했다. 친구가 된 지 얼마 지나지 않아 우리는 런던에 있는 캠든 아트센터(Camden Art Centre)를 정기적으로 방문하곤 했다. 캠든 아트센터는 정규 수업과 단기 강좌를 여는 도예 스튜디오를 오랫동안 운영해 오고 있다. 또한, 도예 작업의 경계를 넓히고자 하는 예술가를 지원하고 그들을 격려하기 위해 관련된 장학금(Ceramics Fellowship)과 레지던시를 제공하기도 한다. 작가들의 에디션을 판매하는 그곳의 서점은 우리가 광적으로 좋아하는 곳이다. 그곳에서 캐롤라인 아샨트르(Caroline Achaintre)나 제시 와인(Jesse Wine), 프란체스카 안포시(Francesca Anfossi), 안야 갈라치오(Anya Gallaccio) 등의 예술가들이 만든 합리적인 가격의 도예품과 조각품을 찾아내 수집할 수 있었다. 현재까지도 캠든 도예 스튜디오에서 갓 만든 독특한 수공예 작품의 에디션을 구할 수 있다는 점은 아주 황홀하고 흥분되는 일이다.

오늘날의 도예를 생각할 때 영국 사람들 대부분이 제일 먼저 떠올리는 예술가는 그레이슨 페리(Grayson Perry)일 것이다. 자전적이고 정치적 메시지가 충만한 그의 도자 항아리 작품은 주류 미술계의 관심을 끌었고, '터너상'을 수상한 '미친 도예가'라는 별명을 가진 그는 (그의 또 다른 자아이자 여장할 때의 캐릭터인 클레어(Claire)와 함께) 현재 큰 사랑을 받는 국

Grayson Perry, *The Sacred Beliefs of the Liberal Elite*, 2020, glazed ceramic,
57 × 51 × 51cm (22½ × 20⅛ × 20⅛in).
**페리의 상징적인 도자기는 다양한 장식적 기법을 도입해 정체성, 계층, 섹슈얼리티 등의 사회적 이슈를 강조하고 미술계에 풍자적인 비판을 가한다.**

## 도예에 있어 사람들이 느끼는 매우 개인적이고

### 친밀한 감정은 도예를 진지한 생각을 전달하기 위한 <u>강력한</u> 도구로 만든다.

가적 보물이 되었다. 1980년대 런던에서 그가 처음 작업하고 전시를 시작할 무렵, 도예는 전혀 '쿨'하지 않은 장르였고, 그런 재료로 작업하는 것은 '현대적이지 않은' 일로 여겨졌다. 지금에 와서는 그레이슨이 자신의 창의성을 마음껏 펼칠 수 있는 해방의 영역인 것으로 밝혀졌지만 말이다. 소위 진지한 미술계 내부에서는 이루 말할 수 없이 거만하게 도예를 취급했다. 도자기는 코크 거리의 우아한 갤러리들에 있는 수준 높은 회화나 조각품과 같은 급에 놓일 수 없는, 먹고 마시는 데 사용하는 기능적이고 실용적인 물건이라는 인식이 여전히 팽배했기 때문이다. 버나드 리치(Bernard Leach)와 자넷 리치(Janet Leach)가 스튜디오에서 만든 가정용의 소박한 도자 전통과 루시 리(Lucie Rie)의 보다 섬세한 작품마저 도자가 공예에 속한다는 주장을 뒷받침했을 수 있다. 혹은 일상적으로 흔하게 찾을 수 있어서 미술계의 담론을 이루는 소재가 되지 못했을 수도 있다. 지금도 그레이슨은 성공한 예술가로서 미술계의 엘리트주의에 끊임없이 이의를 제기하고 있다. "고결하고 정치적이며 지적인 창작의 과정과 장식적이고, 감각적인, 소유하고 싶은 예술의 일면 사이에는 속물근성이 존재합니다. 저는 그 중간에 위치하려고 합니다. 정치적이고 사회적인 생각을 활용하려고 노력하는 동시에 사람들이 '정말로 원하는' 오브제를 만들려고 애쓰기도 하죠.... 저는 미술계가 오직 진보적이고, 지적으로 모호하며, 어려운 아이디어만이 진지하다고 보는 고정관념에 사로잡혀 있다고 생각합니다. 전시장에서 사람들은 마치 숙제를 끝마친 듯한 기분으로 그곳을 빠져나옵니다. 하지만 사람들 대부분은 쉬는 날에 갤러리를 찾잖아요. 그러니까 전시 관람은 여가 활동이어야 하죠, 여러분!"

지난 10년간 섬유 같은 다른 분야를 비롯해 미술계에서도 도예를 대대적으로 재평가하고 수용하는 변화가 있었다 (태피스트리는 그레이슨이 선택한 또 다른 매체다. 우리는 조각천을 패치워크한 쿠션과 퀼트에 완전히 빠졌는데, 그중에서도 프랑스 패션 회사 A.P.C.의 팔다 남은 옷을 사용한 작품을 좋아한다.) 그러한 성장은 매우 빠르고 중차대한 것으로, 지난 5년 동안 도자는 상업 갤러리, 아트페어 부스, 미술관, 예술품 컬렉터의 집 등 어디에서나 찾아볼 수 있게 되었다. 스털링 루비(Sterling Ruby)의 대단한 항아리들부터 나탈리 뒤버그(Nathalie Djurberg)의 환상적인 수공예 점토 캐릭터들, 조나단 발독(Jonathan Baldock)의 기이한 얼굴 현판과 가면, 루비 네리(Ruby Neri)의 거칠게 과장된 인체 조형물, 프란시스 우프릿차드(Francis Upritchard)가 빚어낸 상상적 존재에 이르기까지 우리는 마이애미의 주요 미술관과 유행에 민감한 로스앤젤레스나 런던 페컴의 갤러리들, '베니스 비엔날레'와 같은 유럽의 유서 깊은 예술 축제에서 도예 작품을 볼 수 있다. 아티스트 플로렌스 피크(Florence Peake)는 점토 조각을 만드는 것 외에 안무를 결합해 눈을 뗄 수 없는 라이브 퍼포먼스와 영상도 선보인다. 작품에 등장하는 퍼포머는 나체의 몸에 아직 굽지 않은 점토를 붙이거나 뒤집어쓰며 온몸을 내맡긴다. 그러한 행위는 움직임과 재료의 관계를 확장하고자 하는 것으로, 그때 스트라빈스키(Stravinsky)의 <봄의 제전(The Rite of Spring)>이 배경음악으로 흐른다.

갤러리스트 토마소 코비-모라(Tommaso Corvi-Mora)는 그의 전시 프로그램에 도예 작품을 포함하기로 의식적인 결정을 내렸다. 지난 10년간 갤러리를 운영하는 것 외에 그는 자신의 도예 작품을 만들고 전시하는 일에 많은 시간을 쏟았다. 우리 둘은 런던 메이슨 야드에 있는 듀로 올로우(Duro Olowu)의 매장에서 우연히 토마소의 도자기 그릇을 발견한 이래로 여러 점을 소장하고 있다.

현재 토마소는 다른 장르의 예술가들과 나란히 웨일스 출신의 도예가 아담 뷰익(Adam Buick)을 비롯한 도예 예술가들을 대표하고 있다. "영국 스튜디오 도예 전통의 놀라움에 매료되어 도예에 발을 들이게 되었습니다. 더 정확히 말하면 도예 작업을 통해 그런 놀라운 전통을 알게 되었다고 하는 편이 더 맞을 것 같습니다... 익히 알려진 버나드 리치 이전에도, 가령 윌리엄 스테이트 머레이(William Staite Murray)와 같은 도예가들이 이미 20세기 초에 활동하고 있었고, 1920년대에는 항아리들, 일종의 장식적인 커다란 화병들이 추상화가 벤 니콜슨(Ben Nicholson)의 작품이나 조각품, 회화 등과

Tommaso Corvi-Mora, *Untitled*, 2018, underglaze paint on earthenware, 17 parts, overall approximately 120 × 110 × 46cm (47 × 43 × 18in). 코비-모라의 작품은 영국 스튜디오 도예 전통에 대한 깊은 관심을 바탕으로 도예 제작에 신선하고 역동적으로 접근한다.

Florence Peake, RITE: *on this pliant body we slip our WOW!* 2018, performance view: De La Warr Pavilion, Bexhill-on-Sea. 스트라빈스키의 <봄의 제전>에 맞춘 피크의 작품은 즐겁고 대담한 신체성과 몸의 힘을 기리는 정치적인 표현이다.

함께 전시되고, 그 모든 것이 동등하게 여겨지는 등 아무튼 그런 놀라운 순간이 있기도 했어요."

그리고 나서 무슨 일이 일어난 겁니다. 버나드 리치가 도예의 기능적 측면의 중요성에 관해 이야기하기 시작하면서 변화가 시작되었죠. 도자기를 다시 공예로 끌어내린 당사자가 바로 도예가라는 게 매우 이상한 일이죠. 예술과 공예 사이에는 수십 년간 지속되어 온 아주 거대하고 문제적인 이분법이 자리하고 있습니다. 그래서 제 생각은 다시 20년대로 돌아가, 이를테면 예술작품만큼 개성 있고 독창적인 오브제를 갖고 있다는 점을 상기해보자는 겁니다. 그것들을 다 같이 모아두고 어떤 일이 생길지 지켜보자는 거죠...저는 예술가들에게 도예가들을 소개하는 일을 굉장히 좋아합니다. 그런 만남은 일종의 흥미로운 접점을 만들고 서로를 연결하죠. 아주 멋진 일이 아닐 수 없습니다!"

최근 토마소는 도예와 밀접한 작업을 하는 다학제적 예술가 샤완다 코벳(Shawanda Corbett)과 같이 일하기 시작했다. 그녀의 작업은 사이보그 이론을 바탕으로 인간 생의 주기 변화를 관찰하며 '완전한 몸이란 무엇인가?'라는 질문을 던진다. 2020년 10명의 '터너상' 장학금 공동 수혜자 중 한 명으로 선정된 쇼완다는 장애가 있는 유색 인종 여성의 관점을 반영해 이론을 현실에 뿌리내리는 작업을 하고 있다.

코비모라에서 열린 그녀의 첫 상업화랑 개인전 <동네 정원(Neighbourhood Garden)>에는 존 콜트레인(John Coltrane) 등 다양한 재즈 연주가의 음악에 감응해 직관적이며 유동적인 방식으로 유약을 칠한 일련의 도예 시리즈가 포함되었다. 명상적인 그녀의 제작 방식은 여러 고대 문명을 비롯해 일본 도예 문화와 역사에 큰 영향을 받았다. 미시시피와 뉴욕에서 성장하고 옥스퍼드 대학교에서 공부한 샤완다는 '몸'과 유사한 형상의 조각을 만든다. 그러한 작품은 종종 눈에 띄지 않거나 틀에 박힌 모습으로 전락해버리는 '이웃 사람들'의 캐릭터를 가리키는 흔한 수사적 비유를 탐구해 얻은 결과물이다. 그녀는 주류로부터 거의 인정받지 못하는 사람들에게 작업을 통해 위엄과 인간성을 선물하고자 한다.

뒷장 :

Shawanda Corbett, installation view: *Neighbourhood Garden*, Corvi-Mora, London. 코벳의 작품의 배경에는 성장 과정에서 얻은 경험, 어린 시절의 기억, 자신의 공동체에 대한 공감이 반영되어 있다.

Magdalena Suarez Frimkess, installation view: White Columns, New York, 2014.
수아레즈 프림케스는 1970년대부터 신화적 모티브에서 대중문화 캐릭터와 광고에 이르기까지
폭넓은 분야에서 받은 영향을 바탕으로 그린 그림에 유약을 칠한 도예 작품을 만들어 왔다.

우리는 조나스 우드(Jonas Wood)의 그림에 등장하는 다양한 화분들처럼 예상치 못한 경로를 통해 도자 예술에 관해 많은 것을 배웠다. 조나스 우드가 도자기에 대한 찬미와 애정을 드러내는 분명하고 직접적인 방식은 일종의 축하용 광고처럼 보일 정도다. 그는 그렇게 열심히 자신의 아내인 시오 쿠사카(Shio Kusaka)의 화병과 막달레나 수아레즈 프림케스(Magdalena Suarez Frimkess)가 월트 디즈니에게 영감을 받아 만든 작은 도기 조각상, 머그잔, 접시와 화병 등이 주는 기쁨을 우리에게 소개한다.

베네수엘라 카라카스에서 태어난 수아레즈 프림케스는 칠레로 이주한 이후인 18살에 미술을 시작했으며, 미술전문지 『아트 인 아메리카(Art in America)』는 그녀를 두고 일찌감치 "칠레에서 가장 대담한 조각가"로 묘사한 바 있다. 일 년 후인 1963년에 미국으로 이주, 캘리포니아 클레이 운동(California Clay Movement)의 일원인 도예가 마이클 프림케스(Michael Frimkess)와 협업을 시작했다.

**도예 작품은 아마도 자연이 바깥에 존재한다는 사실을 우리에게 상기해 줄 것입니다.**

**용어 정의→ 캘리포니아 클레이 운동**
**〈CALIFORNIA CLAY MOVEMENT〉**
1950년대에 피터 볼커스(Peter Voulkos)를 필두로 인기를 얻은 미국의 도예 학교.
켄 프라이스(Ken Price)와 낸시 셀빈(Nancy Selvin) 등 한 세대의 예술가들에게 큰 영향을 끼친 선생님인 볼커스는 도예의 초점을 공예에서 예술로 이동시키는 것을 도왔다.

막달레나와 마이클은 스튜디오의 다른 공간에서 각자의 작업을 완성하는 데 몰두하면서도 50년 동안 다수의 공동 작품을 만들었다. 마이클은 단지와 그릇을 꼼꼼하게 빚어내는 데 집중했고, 막달레나는 그 위에 그림을 그리고 색이 있는 유약을 발라 그녀 특유의 자유로운 시각 언어로 장식했다. 이들은 매력적인 수많은 작품을 만들며, 두 개의 상반된 힘을 하나의 대상에 표현하는 방식으로 도자 예술을 그들만의 새로운 차원으로 끌어올렸다. 수십 년 동안 제대로 평가받지 못했던 그들의 작품은 이제 로스앤젤레스의 카운티 미술관(Los Angeles County Museum of Art)과 해머 미술관(Hammer Museum) 등 유명 미술관에서 수집 및 전시하고 있다. 세계의 컬렉터들 역시 그들 작품에서 느껴지는 유쾌하고 즐거운 에너지와 만화책, 애니메이션, 민속 예술과의 관계, 고전적 전통을 해체하는 방식에 매력을 느끼고 있다. 그들의 작업을 소장하고 있는 이들 중에는 유명 패션 디자이너 프란체스코 리소(Francesco Risso)도 있다. 그는 막달레나의 드로잉과 손글씨를 인쇄한 원단을 성공적으로 작업에 적용해 2018년 마르니(Marni) 봄/여름 컬렉션에 등장시켰다. 이제 90대에 접어들었지만 막달레나는 여전히 혼자서 작업을 이어가고 있다. 가마에 구운 점토 조각품, 작은 조각상, 찻잔, 타일 등 크기는 작지만, 이전의 공동 작품보다 더 즉흥적이고 자연스럽다. 최근, 놀라울 정도로 많은 사람이 생생하고 열정적인 활력에 매료되어 그녀의 작품을 찾으며, 전시장을 찾는 관람객 또한 이전보다 늘어났다.

Giles Round, *Still Sorry!*, 2016, partially glazed stoneware,
25 × 24 × 8cm (9¾ × 9½ × 3¼in).
라운드가 시리즈로 제작하고 있는 남근 형태의 도자 꽃병은
이탈리아 디자이너 에토레 소트사스(Ettore Sottsass)의
대표작인 '시바(Shiva)' 꽃병을 참조한 것이다.

최근 몇 년간 다른 분야에서 선두주자로 활동하는 창조적 인물들이 공예와 도자기에 따라다니는 오명을 바로잡는 데 기여하고 있다. 패션 디자이너 조나단 앤더슨(Jonathan Anderson)이 대표적이다. 그는 바구니 직조나 태피스트리 등의 매체를 도예에 접목해 컬렉션과 더불어 소개하며 공예의 아름다움과 가치를 널리 알려왔다. 그런 헌신적인 협업은 고객의 인식을 바꾸는 데도 일조했다. 자신의 이름을 딴 패션 브랜드 외에도 2013년부터 스페인의 럭셔리 패션 브랜드 로에베(Loewe)의 크리에이티브 디렉터를 맡은 그는 '로에베 공예상(Loewe Craft Prize)'을 제정한 일등 공신으로

전 세계에 두터운 고객층이 있다. 2016년에는 JW 앤더슨 워크숍(JW Anderson Workshop) 매장에서 자일스 라운드(Giles Round)를 비롯한 여러 아티스트가 참여한 일련의 창의적인 전시회를 열기도 했다.

라운드가 제작하는 도자기 시리즈는 이탈리아 디자이너 에토레 소트사스(Ettore Sottsass)의 유명한 '시바(Shiva)' 꽃병 아이디어를 차용해 자신의 스타일로 변형한 것이다. 축 처진 남근 모양의 화병은 소트사스에 경의를 표하는 동시에 양해를 구하는 작품이기도 하다.

JW 앤더슨이 개최한 그 흥미로운 전시회는 라운드가 '웨어러블 아트'를 시작한 계기로 작용했다. 핸드메이드 도자기를 이어 붙여 뼈처럼 보이게 만든 10가지 색상의 남근 모형 화병은 각각 30파운드(한화 약 4만 9천 원)에 판매되었다. 그 결과 라운드의 동시대적인 작품뿐만 아니라 포스트모던 디자인 및 건축 그룹인 멤피스(Memphis)의 설립 멤버 소트사스의 초기 아이디어와 영향력까지 소개할 수 있었다. 라운드는 필 루트(Phil Root)와 함께 만든 그랜트체스터 도자기(Grantchester Pottery)로 널리 알려졌다. 그는 도예, 조각, 가구, 인쇄, 회화, 직물 등 폭넓은 분야에서 작업하며, 건축과 디자인 외에도 실용적인 가정용품 제작에까지 예술가들의 관심이 높아지고 있음을 대표적으로 보여준다.

패션과 예술은 오랜 세월 성공적인 협업을 이어왔다. 예를 들어 알렉산더 맥퀸(Alexander McQueen)은 데미안 허스트와, 라프 시몬스(Raf Simons)는 스털링 루비와 작업했고, 루이뷔통(Louis Vuitton)은 리처드 프린스(Richard Prince), 스테판 스프라우스(Stephen Sprouse), 무라카미 타카시(Takashi Murakami), 쿠사마 야요이(Yayoi Kusama) 외에도 수많은 작가와 일했다. 또한 디올(Dior)과 교류한 여러 작가 중에는 아모아코 보아포, 레이먼드 페티본(Raymond Pettibon), 미칼린 토마스(Mickalene Thomas) 등이 있다. 입생로랑(Yves Saint Laurent)의 경우 클로드 라란느(Claude Lalanne)와 협업했지만, 몬드리안(Mondrian)과 마티스(Matisse)로부터 영감을 얻은 것으로도 유명하다. 하지만 패션계와의 협업은 때로 억지스럽거나 서툴게 보일 수 있고 최악의 경우 냉소적 반응을 유발하며, 단순한 마케팅 전략으로만 비춰지기도 한다. 앤더슨이야말로 무엇이 올바른 협업인지 보여주는 모범사례다. 그는 깊이 있는 연구와 지식을 통해 예술을 향한 진지하고 진정한 헌신을 보여주고 있다. 2017년 그는 헵워스 웨이크필드 갤러리에서 <반항하는 신체(Disobedient Bodies)>라는 제목의 그룹전을 기획했다. 전시는 사라 루카스, 헨리 무어, 바바라 헵워스, 루이스 부르주아, 도로시아 태닝(Dorothea Tanning)의 서로 대비되는 다양한 작품과 더불어 루시 리, 한

스 코퍼(Hans Coper), 사라 플린(Sara Flynn)의 도자기 그릇을 선보였다.

같은 해 테이트 세인트 아이브스(Tate St Ives's)에서 열린 대규모 도예 회고전은 도예에 대한 시대정신을 더욱 상세히 보여주며, 도예가 더는 비웃음의 대상이 아니라는 새로운 담론을 뒷받침했다. 도예 역사를 조사하는 이 중요한 전시는 지난 100년의 세월을 되돌아보며 도예를 작업의 주요 소재로 활용한 50명의 도예가와 현대 미술가들의 작품을 한자리에 모았다. 1910년에서 1940년 사이 영국과 일본의 긴밀한 유대를 보여주는 버나드 리치와 쇼지 하마다(Shoji Hamada)의 협업 작품, 앞 장에서 언급한 1950년대의 캘리포니아 클레이 운동 출신 예술가들, 리차드 슬리(Richard Slee)와 질리언 라운즈(Gillian Lowndes)를 주축으로 한 1970년대와 80년대 영국의 도예계, 아론 에인젤(Aaron Angell)의 도예 스튜디오인 트로이 타운 아트 포터리(Troy Town Art Pottery)까지 과거에서 현재에 이르는 작업들을 보여준 전시였다. 도예가 예술가들에게 힘을 실어 주는 것은 분명해 보인다. 도예는 표현의 자유를 장려하고, 즐거우면서도 심각한 정치적, 사회적 문제를 다루는 데에 활용할 수 있는 특별한 창조력을 발산하는 수단이 되고 있다. 루바이나 히미드가 '발견된' 가정용 도자기를 포함시켜 만든 작품 <침을 삼키다: 랭커스터 디너 서비스(Swallow Hard: The Lancaster Dinner Service)>를 보자. 그녀는 100개에 달하는 중고 접시와 주전자, 질그릇찜기에 흑인 시종, 아프리카 문양, 건물과 풍경, 노예선 등을 그려 넣어 가려진 역사의 베일을 걷어낸다. 기존 그릇에 작품을 그리겠다는 히미드의 결정에 관람객들은 일종의 놀라움과 호기심을 느꼈다. 사람들은 도예 작품을 관대하게 받아들인다. 대부분의 사람이 도자기를 집과 주방에서 사용하는 만큼 이미 이해하고 있는 그 소재를 친숙하게 느끼기 때문이다. 바로 그런 개인적인 친밀함이 예술적 맥락으로 심각한 아이디어를 전할 수 있는 강력한 도구가 된다. (83쪽, '예술과 정치 변화'도 함께 읽어 보시라.)

우리는 린지 멘딕(Lindsey Mendick)의 자전적 작품을 사랑한다. 멘딕의 복합적이고 야심 찬 몰입형 설치 작품은 작가의 개인적인 기억에 뿌리를 두고 있다. 그녀의 설치 작업은 야성적이고 생동감 넘치는 도자 조각과 더불어 최근에는 그림이나 자신의 어머니와 협업한 섬유 작품까지 포함한다. 멘딕의 작품은 혐오감과 반감을 수시로 넘나드는 섬뜩한 주제를 통해 고딕적 감성을 전한다. 그녀의 작품은 평범한 일상에서 경험하는 비참함을 유쾌하게 탐험한다.

도예에 대한 관심이 점차 높아지면서 최근에는 수많은 관련 서적이 출판되고 있다. 그런데 왜 도예일까? 왜 지금일까? 자연에 직접적으로 연결되고, 손으로 무언가 '실제로' 느낄 수 있는, 가령 흙에 대한 갈망이 그 이유가 될 수 있을까? 많은 사람이 컴퓨터와 인터넷, 소셜미디어에 중독된 채 살아가는, 이토록 디지털과 자연이 대척점에 있는 시대에 도예는 어쩌면 바깥에 자연이 존재한다는 사실을 우리에게 상기시키고 있는지도 모른다. 아니면 지저분해지는 것에 개의치 않고 마음껏 창의력을 발휘하며 기뻐하던 어린 시절처럼 좀 더 단순한 시대로 돌아가고 싶은 내적 바람이 반영된 것일지도 모른다. 손으로 점토를 반죽하거나 무언가를 만드는 일은 집에서 빵을 굽고 사워도우(발효 반죽빵) 만들기를 시도하는 인구가 늘어난 것과도 관련이 있을 수 있다. 뜨개질의 부활도 마찬가지다... 이 모든 일이 우연히 동시에 발생한 것은 아닐 것이다.

Lindsey Mendick, *First Come, First Served*, 2020, glazed ceramic, 40 × 28cm (15½ × 11in).
**멘딕의 도예작품은 대담하고, 야심차며, 혁명적이다. 그녀는 개인의 자전적인 이야기를 작품 속에 풀어내며 도예의 새 지평을 열고 있다.**

다양한 핸드메이드 제품을 판매하는 디자인 매장과 가정용품 매장이 있는 번화가를 보면 금방 알 수 있다. 우리는 가구점 SCP같은 런던의 상점에서 맥스 램(Max Lamb)이나 포트 스탠다드(Fort Standard) 등의 디자이너들이 만들어 일회성으로만 판매하는 냄비나 그릇을 구입했다. 패션 브랜드 마가렛 호웰(Margaret Howell)은 빈티지 홈웨어와 얼콜(Ercol)의 가구를 엄선해 선보이고 있으며, 영국의 스튜디오 도예가인 니콜라 타시에(Nicola Tassie)가 만든 수제 램프, 그릇, 조각품 등의 가정용품도 홍보한다. 우리는 뉴크래프츠맨(New Craftsman)에서 손으로 그림을 그려 넣은 욕실 타일을 발견하기도 했고, 빈티지 그릇을 찾기 위해 몇 시간 동안 이베이(eBay)를 샅샅이 검색하거나 런던, 파리, 베를린의 노점과 마라케시의 구시가지를 헤매기도 했다. 예술가들이 디자인한 주방용품이 대단히 인기를 모으며 미술관 기념품 숍에서는 트레이시 에민, 캐서린 베른하르트, 데이비드 슈리글리처럼 우리가 사랑해 마지않는 아티스트들의 고급 도자기나 찻주전자, 달걀 받침컵, 머그잔 등을 팔기 시작했다.

도자기 타일에 그림을 그려 대중에게 다가가는 노엘 맥케나(Noel McKenna)처럼 여러 예술가가 합리적인 가격의 독특한 도예품을 제작, 사람들이 도예라는 매체가 가진 가치를 탐구하고 예술에 쉽게 접근할 수 있도록 한다. 런던의 가구 및 소품 업체인 힐(Heal)은 남아프리카 출신 도예가 머빈 거스(Mervyn Gers)가 디자인한 정교한 머그잔과 접시, 그릇을 선보였다. 그러한 유행에 따라 해비타트(Habitat)도 소박한 도자기 접시 등 매장에서 판매하는 도예 제품을 크게 늘렸

다. 심지어 모든 제품이 핸드메이드로 제작되기 때문에 형태가 약간씩 다를 수 있다고 알려주는 스티커를 부착하기도 한다. 가정용 머그잔과 같은 단순한 제품에까지 개별성을 부여하는 움직임은 우리 사회가 어디쯤에 왔는지 대해 많은 것을 시사한다. 획일적이고 동질화 된 세계화 시대에 우리는 유일한 존재가 되고 싶고, 손으로 만든 무언가를 잡고 싶어하는지도 모르겠다.

Francis Upritchard, *Wetwang Slang*, 2019, installation view: Barbican, London.
이 그릇들은 아마 우프릿차드가 뉴질랜드에서 성장하며 접한 1970년 스튜디오 도자기에서 영감을 받았을 것이다.
자세히 들여다보면 다른 세계에서 와 길을 잃은 생명체처럼 보이는 낯선 얼굴이 모습을 드러낸다.

Noel McKenna, *Dog looking at door*, 2016, hand-painted ceramic tile, 14 × 19cm (5½ × 7½in).
집 안의 장면을 그린 맥케나의 도자기 타일과 그림에는 마음을 따뜻하게 하는 개와 고양이의 모습이 반복해서 등장한다.

**함께 보면 좋을 또다른 예술가들 :**

린다 벵글리스(Lynda Benglis), 피슐리&바이스(Fischli & Weiss), 데이비드 길훌리(David Gilhooly), 엘리자베스 클레이(Elisabeth Kley), 클라라 크리스타로바(Klara Kristalova), 타쿠로 쿠와타(Takuro Kuwata), 피터 샤이어(Peter Shire), 세바스찬 슈퇴러(Sebastian Stöhrer), 로즈마리 트로켈(Rosemarie Trockel), 아이 웨이웨이(Ai Weiwei), 베티 우드만(Betty Woodman)

# 주변부의

Ana Benaroya,
*Love Potion Number 9*,
2020, India ink on paper,
22.9 × 15.2cm (9 × 6in).

# 예술

1970년대 후반, 예술을 전공하는 학생 한 명이 필라델피아의 뒷골목을 지나가다가 약 1,200점의 작은 철골 구조조각품이 들어 있는 버려진 상자를 발견했다. 빠르게 변해가는 그 지역에서 유명한 예술가는 없었고, 누가 이 조각품들을 만들고, 어떻게 또 왜 만들었는지는 아무도 알지 못했다. 지난 30년 동안 이와 같은 토템적 조각품들은 큐레이터와 컬렉터, 미술비평가 모두를 당황하게 하는 동시에 호기심을 불러일으켰다. '필라델피아 와이어맨(Philadelphia Wireman)'의 등장이었다. '아웃사이더 예술가'인 그의 존재가 알려지게 된 것은 아웃사이더 예술계의 시조인 헨리 다거(Henry Darger)가 세상에 알려진 방식과 유사하다. 아웃사이더 예술가는 정확히 무슨 뜻이고, 헨리 다거는 누구이며, 이들과 같은 예술가들은 미술계의 규범에서 어떤 자리를 차지하고 있을까?

헨리 다거는 1900년대 시카고에서 병원 청소부로 시간제 근무를 하며 홀로 생활하던 조용한 남자였다. 그는 열아홉 살에 자신의 평생 프로젝트가 될 일에 착수했다. 난해한 형상을 그린 수채화를 포함해 15,000페이지가 넘는 삽화 원고를 완성하는 일이었다. 다거는 방대한 분량의 작업을 침실 하나짜리 작은 임대아파트에서 아무도 모르게 진행했다. 그 사본들은 다거가 사망할 즈음인 1973년이 되어서야 집주인이 발견했다. 그는 미국 남북전쟁을 작품의 중심 소재로 사용했고, 아주 어린 소녀들이 병사들과 싸우며 자유를 찾아 떠나는 내용이 추가되기도 했다. 다거에 대해 알려진 사실은 별로

Philadelphia Wireman, *Untitled (Baseball)*,
c. 1970–1975, wire, found objects, 14 × 12.7 × 18cm (5½ × 5 × 7in).
**필라델피아 와이어맨 조각상은 필라델피아의 한 거리에서 발견되었다. 작가가 누구인지는 여전히 밝혀지지 않았다.**

**이 작품은 가장 진정성 있고,**

**원초적이며 솔직한 인간성을 보여준다.**

없지만, 확실한 것은 그가 창작열에 불타 그 작품들을 완성했다는 것이다. 그는 미술 시장이나 관람객이 아닌, 자기 자신과 내면 깊은 곳의 개인적인 열망에 사로잡혔다. 미술계에서는 다거를 두 가지 범주로 구분한다. 예술 교육의 영향을 받지 않고 혼자 그림을 배우고 그렸다는 점에서 '독학자'에 해당하고, 전통적인 미술계의 담론을 벗어나 작업했으므로 '아웃사이더' 혹은 '아웃라이어'로 분류된다. 소외되고 베일에 싸인 동시에 신비롭고 매혹적인 다거는 그런 종류의 예술에서 가장 많이 회자되고 언급되는 예술가가 되었다. 아웃사이더 영웅으로 그는 필라델피아 와이어맨과 맞닿아 있다. 다거가 어떤 작품을 만들었는지는 알려졌지만, 필라델피아 철제 조각가의 정체는 당분간 전설로 남아있을 듯하다.

그런데 '아웃사이더'라는 말은 어떻게 생겨났을까? 1972년 영국에서 예술 연구자인 로저 카디널(Roger Cardinal)은 영어권 독자를 대상으로 아르 브뤼(art brut) 운동(뒷장 참조)에 관한 책을 쓰려고 했다. 출판사에서는 '브뤼(brut)'라는 프랑스어가 '날 것 그대로의' 또는 '야만적인'과 같이 문자 그대로 번역되는 것을 곤혹스러워했다. 많은 타협과 논쟁을 거친 후에 책 제목은 '아웃사이더 예술(Outsider Art)'로 정해졌고, 그때부터 '아웃사이더'라는 용어가 굳어졌다. 카디널은 이 용어에 문제가 있다고 생각했기 때문에 크게 실망스러웠다. 아웃사이더로 간주되는 것에는 '인사이더'에 결코 포함되지 않을 가능성, 즉 배제된다는 의미를 담고 있어 오늘날까지도 여전히 그런 인식을 바꾸기 어렵다.

## 용어 정의 -> 아르 브뤼(ART BRUT)

'아르 브뤼'라는 용어는 1940년대 프랑스 예술가 장 뒤뷔페(Jean Dubuffet)가 프랑스와 스위스에서 활동하는 주변부 예술가들의 작업을 분류하기 위해 만든 말이다. 자신도 미술 학교를 중퇴한 뒤뷔페는 비정통적인 방식으로 예술작품을 창작하는 일을 요약하려고 그 말을 생각해 냈다. 그는 사회 주변부에서 '미친' 사람들이 만드는 예술에 찍힌 낙인을 지우려 애썼고, 그들의 예술을 주류 문화로 끌어내 이러한 예술을 정당화하려고 했다.

아르 브뤼 계열의 많은 작품은 상업적인 미술 시장의 압력을 받지 않고 창작되며, 미술사를 둘러싼 담론에 어떤 의무도 느끼지 않은 채 표현되는 특징이 있다. 정신건강 문제나 자폐증, 학습 장애나 신체장애(청각 장애와 시각 장애 등)든 장애가 있는 것으로 간주되는 많은 예술가와 '성인 생존자(adult survivors)'로 규정되는 사람들은 가장 진정성 있고, 원초적이며, 솔직하게 인간성을 표현하는 작품을 만든다. 아웃사이더 예술의 챔피언이 꽤 많다. 다수의 현대 미술가가 아르 브뤼로부터 영감을 얻으며, 많은 큐레이터가 이제 예술의 한 범주로 그런 작품을 받아들인다.

전 세계적으로 그런 분야의 예술가들이 창작을 통해 자아를 표현할 수있도록 지원하는 우수한 스튜디오 시스템과 보조금, 펀딩 등의 다양한 자원도 마련되어 있다. 제니퍼 길버트(Jennifer Gilbert)는 상업 갤러리를 운영하며, 독학으로 미술을 배워 서서히 발전하고 있는, 저평가된 예술가들을 소개한다. 영국 맨체스터를 거점으로 물리적 공간 없이 활동하는 제니퍼는 팝업 전시와 소셜미디어, 웹사이트를 활용해 자신이 응원하는 아티스트에 대한 관심과 인지도를 높이고 있다. "저는 이 분야의 예술가들과 아주 오랫동안 함께 일해 왔습니다...처음에는 지역사회의 미술 수업에서 정신분열증을 앓고 있거나 고립된 채 혼자 작업하는 예술가들과 같이 일

Pradeep Kumar, *Carved Toothpicks*.
쿠마는 성냥개비를 면도날로 섬세하게 조각해
매우 정교한 조각상을 만든다. (156쪽 참조).
이 작은 작품은 사람의 얼굴 외에도 새의 형상을 묘사하고 있다.

했죠." 제니퍼는 21세기의 아웃사이더 예술가들에게 확실한 입지를 마련해 주고 그들이 제대로 된 대우를 받도록 돕기 위해 그 일을 시작했다. "저는 그들이 부당하게 이용당하고 부정한 이익의 수단이 되는 것을 막고 싶었습니다. 예술가들이 재능을 꽃피울 수 있도록 돕고 그들의 작업 윤리를 존중하고 싶었죠." 베링턴 팜 신탁(Barrington Farm Trust)의 수탁자이기도 한 제니퍼는 장애가 있는 사람들과 일하며 학습장애가 있는 예술가들을 지원하는 등 주류 미술계 밖에서 작업하면서 제대로 평가받지 못하는 예술가들을 열성적으로 돕고 있다. "결국에는 이들의 목소리를 제대로 들을 수 있게 되는 것이 제가 바라는 일입니다."

최근에는 현대 아웃사이더 예술가들의 작품을 전시하거나 기획하고 수집하는 방식에 주목할만한 변화가 생겼다. 역사적으로 배제되었던 아웃사이더 예술가들에 대한 미술사의 평가와 위상이 크게 변했기 때문이다. 빌 트레일러(Bill Traylor)와 윌리엄 에드먼슨(William Edmondson)은 오늘날의 아웃사이더 예술가들에게 놀라운 가능성과 기회를 만들어주었다.

빌 트레일러는 80대 중반이 되어서야 독학으로 드로잉을 익히기 시작했다. 노예로 태어난 그는 해방된 후 생의 대부분을 소작인으로 보냈고, 1939년에 앨라배마주의 몽고메리로 이주해 거리 예술가로 살며 지나가는 사람들에게 자신의 드로잉을 팔았다. 그는 주변 사람과 사물을 관찰하며 얻은 영감을 작은 종이 조각과 마분지에 옮겨, 평생 1,500점이 넘는 그림을 그렸다. 1940년에 대중에 선보인 전시로 인정을 받은 후에는 민속 예술 운동의 거장으로 칭송받았고, 지금은 현대 미술사에서 중요한 인물로 꼽힌다. 소박한 스타일의 작업은 폭넓은 분야의 예술 애호가들을 매혹시켰고, 그의 가치도 천정부지로 치솟았다. 그러한 변화는 현재 활발한 활동을 펼치는 아웃사이더 예술가들에 대한 인식을 바꾸고 그들의 중요성을 재평가하게 하는 놀라운 역할을 했다.

1937년, 윌리엄 에드먼슨은 아프리카계 미국인 남성 최초로 뉴욕 현대미술관(모마, Museum of Modern Art)에서 개인전을 열었다. 역사적, 문화적 중요성을 띤, 획기적인 그의 작품은 새로운 관람객들에게 소개되었다. 빌 트레일러와 마찬가지로 그도 노예제도와 깊이 관련되어 있었다. 해방된 노예의 아들로 태어나 고난과 가난에 시달리며, 정규교육을 거의 받지 못했다. 25년 동안 병원 청소부로 일한 후에 대공황으로 직장을 잃은 그는 다른 직업을 찾아 전전했고, 마침내 한 석공의 조수로 일하게 되었다. 그는 묘비를 절단하면서 조각에 관심을 갖기 시작했다. 보도의 연석과 철거된 주택에서 찾아낸 석회석으로 작업하며 망치를 휘둘러 돌을 고르고 다듬어 종교에서 영감을 얻은 조각을 새겼다. 신에 대한 사랑으로 그는 자신의 돌을 걸작으로 만들었다. 유명세나 돈은 그의 작품활동을 위한 동기가 되지 않았고, 평생 돈을 거의 벌지 못했다. 그가 사망하고 약 70년이 지난 뒤에 국제 미술 경매에서 자신의 작품이 벌어들이게 될 기록적인 금액을 생전에는 보지 못했다.

### 용어 정의 -> 민속 예술(FOLK ART)

전통적인 순수 미술 교육을 받지 않은, 숙련된 장인이 만든 예술품이나 오브제를 민속 예술로 구분할 수 있다. 그런 민속 예술품은 공동체의 성격이 녹아있는 문화적 대상물이다. 순수한 장식적 목적보다는 대개 유용하고 실용적 목적을 위해 만들어진 민속 예술품에는 바구니 공예, 도예, 가죽 공예, 퀼트 등 시각 예술의 모든 형태가 포함된다. 역사적으로 많은 예술가가 민속 예술에서 영감을 받았고, 피카소의 경우 아프리카 미술의 조각과 가면에서 큰 영향을 받은 것으로 유명하다.

# 독특한 창조적 해방은

# 시스템으로부터 완전히 자유로워야 느낄 수 있다.

신이치 사와다(Shinichi Sawada), 프라딥 쿠마(Pradeep Kumar), 미슬레이디스 카스틸로 페드로소(Misleidys Castillo Pedroso)는 아웃사이더 예술을 대표하는 세계적인 예술가들이며, 이들의 작업은 아웃사이더 예술이 전개되는 방향을 바꾸고 있다. 세 작가 모두 비언어적 방식으로 자신만의 사적이고, 고립된 세계에서 작품을 만든다. 낮에는 빵을 만들고 밤에는 조각하는 사와다는 일본의 한 스튜디오에서 일한다. 그의 창조물은 점토로 조각된 신화적인 바다 생물들로, 작가의 머릿속에 있는 세계에 서식한다. 오후가 되면 사와다는 산속 오두막으로 들어가 작업을 시작한다. 제니퍼 길버트는 "이 오두막은 2000년대 초에 사와다를 위해 지은 것입니다. 말 그대로 논으로 둘러싸인 산 중턱에 자리한 판잣집이죠"라고 설명했다. 그곳에서 그는 거의 침묵한 채 몇 시간동안 성미 까다로운 도자기 괴물을 만든다. 어떤 면으로 봐도 그는 관람객이 아닌, 자기 자신을 위해 작품을 만들고 있다. 현재 사와다의 작품은 과거와 현재의 여러 아웃사이더 예술가와 독학한 예술가, 민속 예술가의 작품을 적극적으로 옹호하는 카우스 같은 유명 예술가가 소장했을 정도로 전 세계적으로 수집된다. 이제 사와다는 여러 미술관에서 전시를 열고, 그의 작품은 미술사적 맥락에서 논의된다. 작품 판매 수익금은 그의 가족에게 돌아가거나 작품을 제작하는 데에 다시 쓰여 작가가 꾸준히 창작에 매진할 수 있게 해준다.

덴마크의 GAIA 아웃사이더 아트 미술관(Gaia Museum Outsider Art)을 포함해 여러 권위 있는 미술관에서 프라딥 쿠마의 작품을 소장하면서, 그의 작품은 예술의 규범 안에 굳건한 자리를 차지하게 되었다. 청각 장애와 언어 장애가 있는 프라딥은 학교 수업을 따라가는 데 어려움을 겪었다. 교사들은 그가 교실 뒤편에 앉아 분필에 정교한 형상을 조각하는 것을 못 본 체했다. 어느 날 성냥개비를 발견하고 나서부터 그는 성냥개비 조각에 매달렸고, 그 작업에 남다른 재능이 있다는 것을 알게 되었다. 그는 작은 성냥개비나 이쑤시개처럼 단단한 나무를 조각하는 데 필요한 기술과 인내심, 집중력을 발휘해 아름다운 작품을 만들 수 있었다. 작은 새, 드레스를 입은 여성, 떠올릴 수 있는 모든 동물, 전통 복장을 한 남성과 같은 작은 조각품을 만든 다음 물감을 칠해 복잡한 세부 장식과 옷을 돋보이게 했다. 프라딥은 갤러리와 미술품 컬렉터들의 관심뿐 아니라, 고국 인도에서도 많은 상을 받았고, 널리 존경받고 있다.

Shinichi Sawada, *Untitled* (53), ceramic,
20 × 18 × 34cm (8 × 7 × 13⅜in).
**독학으로 많은 작품을 제작한 일본 출신 사와다는 작은 가시못으로 뒤덮인 카리스마 넘치는 형상의 도자기를 만든다.**

미슬레이디스 카스틸로 페드로소가 작품의 영감을 어디서 처음 얻었는지는 아무도 모른다. 어느 날 그녀는 보디빌딩을 하는 엄청난 근육질의 남자와 여자의 형상을 그리고 가위로 오려냈다. 손발이 큰 인물은 몸을 거의 다 드러내다시피 한 채로 선명하고 밝은색의 옷을 걸치고 있었다. 그리고 나서 오려낸 그림의 테두리에 작게 조각낸 갈색 스카치테이프를 골고루 붙여 벽 전면에 부착했다. 쿠바 태생의 젊은 예술가 페드로소는 엄청난 팬층을 확보했다. 『뉴욕타임스(New York Times)』와 『아트 인 아메리카』에 그녀의 작품에 대한 비평이 실리기도 했고, 10개가 넘는 국제 전시회에서 작품을 선보였으며, 미술품 컬렉터와 기관 차원의 팬덤을 계속 구축하고 있다. 청각 장애를 안고 태어나 발달 장애의 징후를 보였던 그녀는 다섯 살쯤 자폐증 진단을 받게 될 때까지 전문 보호시설에 맡겨졌다. 가족인 엄마, 오빠와 떨어져 살면서 그녀는 근육질의 몸이 등장하는 세계를 그리기 시작했고, 그림 속의 많은 인물을 실물보다 더 크게 표현했다. 이후 야생동물과 악마를 거쳐서 하나만 그린 발이나 손, 눈, 머리, 인물의 옷과 얼굴에서 잘라낸 일부에 대한 연구로 작업의 주제를 확장했다. 그녀와 가까운 사람들은 페드로소가 예지력을 가지고 태어났고 가끔 손을 사용해 다른 존재와 의사소통을 하는 것 같다고 말한다. 페드로소는 자신이 생활하면서 평온하게 지낼 만한 공동체를 만들었고, 그녀의 놀라운 작업은 계속해서 전 세계의 관람객을 사로잡고 있다.

아르 브뤼/ 아웃사이더/ 아웃라이어 / 독학 예술가들은 자신만을 위해 예술을 만들 수 있지만, 그들이 세상에 받아들여지는 방식은 근본적으로 중요한 문제다. 그들의 내면은 인간 조건에 대한 신비를 간직하고 있다. 그들은 관람객을 매혹시키고 경외심을 불러일으킨다. 현실의 여러 문제에 영향을 받지 않은 채 우리에게 내재된 순수함으로 창조적 재능을 드러낼 수 있다는 사실도 보여준다. 어떤 면에서 아웃사이더 예술가들은 우리가 어떤 존재이고, 누구인지를 이해하는 데 핵심적인 역할을 하며, 시스템에서 완전히 자유로워야 발휘할 수 있는 독특한 창조적 해방을 일깨워준다.

Misleidys Castillo Pedroso, *Untitled, c.* 2015, gouache on paper, 56.5 × 33.6cm (22¼ × 13¼in).
**쿠바 태생의 페드로소는 보디빌더, 신화적 존재, 상상의 악마 등을 표현하는 개성 있는 시각 언어를 발전시켜왔다.**

**함께 보면 좋을 또다른 예술가들 :**
제임스 캐슬(James Castle), 넥 찬두(Nek Chand), 게리 달튼(Gerry Dalton), 매지 길(Madge Gill), 리 고디(Lee Godie), 클레멘타인 헌터(Clementine Hunter), 수잔 테 카 카후랑기 킹(Susan Te Kahurangi King). 아돌프 뵐플리(Adolf Wölfli)

# ARTIST
# SPOTLIGHT

*Lotus Belleek Bottle*, 2019,
glazed stoneware,
38.5 × 25.5cm (15 × 10in).

*Plum Tree No. 2*, 2019, Dehua Blanc de Chine Porcelain,
52.1 × 26.9 × 18.5cm (20½ × 10½ × 7¼in).

*talk* ART

# 제프리 미첼 Jeffry Mitchell

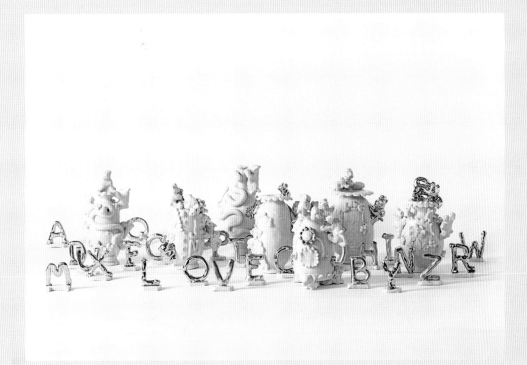

*Fragrant Bottles and Golden Alphabet*, 2019, glazed stoneware with gold lustre, Bottles 22 × 24cm/
8¾ × 9½in (size varies), Golden Alphabet 3 × 3 × 7cm/1¼ × 1¼ × 2¾in (size varies).

    진흙 파이를 만들거나 플레이도(PlayDoh)로 여러 가지 모양을 찍어내는 아이처럼 제프리 미첼(Jeffry Mitchell)은 점토를 자유자재로 다루며 자신의 작품에 본질적인 즐거움, 가벼운 터치, 장난기 넘치는 즉흥성을 불어넣는다. 토끼와 코끼리(혹은 그가 즐겨 부르는 식으로 코키리(Elefants)), 가죽 재킷을 입은 곰에서 활짝 핀 꽃에 이르기까지 그의 도자기 작품은 다가가기 쉽고 친숙하게 느껴진다. 그의 개인적 삶의 특정 시기와 관련해 생각해 보면, 작품을 가득 채우는 장난기

는 복합적인 감정을 내포한다는 것을 알 수 있다. 겉으로 보면 그의 작품은 장식적이고 단순해 보이지만, 내면은 공통된 인간 경험으로 고동친다. 놀라울 정도로 숙련된 그의 작품은 다년간 세계 각국의 도예 전통을 관찰하며 발전시킨 결과물이다. 그는 초기 미국의 유약, 네덜란드의 피클 단지, 일본의 비대칭 미학, 중국의 사자개 등을 참조한 작품을 통해 생명력과 솔직함을 발산한다.

만화 예술

KAWS, TEN (Talk Art),
2020, ink on paper,
27.9 × 35.6cm (11 × 14in).

어떤 면에서 우리 시대의 가장 중요하고, 가장 정치적인 메시지는 만화라는 수단을 통해 제일 잘 전달될 수 있을 것이다. <심슨 가족(The Simpsons)>과 <사우스 파크(South Park)>는 정확히 그런 역할을 수행하고 있다. 이 만화에서는 우리 사회가 어떤 모습이고 무슨 일을 하는지 재치 있게 풍자하고 미래를 예언하기까지 한다. 간절히 애원하는 곤충의 눈, 무지갯빛 피부, 아기 목소리를 내는 귀여운 숲속 동물 등의 만화 이미지를 '안전하게' 사용하면 일시적으로 관람자를 안심 시켜 사람들은 자신이 본 것이 무엇인지 바로 깨닫지 못한다. 예술가는 만화에서 받은 영감을 작품에 녹여내고 마음을 사로잡는 시각 이미지와 잠재적인 메시지를 결합시켜 흥미롭고 새로운 방식으로 이야기를 전달한다. 마찬가지로, 젊은 층을 타깃으로 하는 만화는 대개 그들을 겨냥해 농담을 던지지만, 그외에도 그들의 부모 세대에만 통용되는 농담을 포함할 때도 있다. 애니메이션은 아이들과 청소년이 시각 세계를 처음 접하며 예술과 창의력을 발굴할 수 있는 쉽고 재미있는 방법이다. 러셀의 경우가 이와 비슷한데(19쪽 참조), 애니메이션을 통해 그는 성인이 된 후에도 애니메이션과 만화 도상학을 참조하는 현대 미술가들의 열렬한 팬이 되었다.

뉴저지 태생의 자미안 줄리아노 빌라니(Jamian Juliano-Villani)는 그림을 통해 시각적 공격을 감행한다. 마치 괴물 트럭에 치인 듯 그녀의 그림은 거대한 네온 장도리로 여러분의 얼굴을 후려치는 듯하다. 실크스크린 사업을 하는 부모님 슬하에서 미국 방송사와 케이블 TV의 다양한 채널을 시청하며 성장한 자미안은 어린 나이에 이미지 콜라주와 그래픽 디자인 기술을 습득했다. 그녀가 펼치는 이미지 공세에서는 묘한 기시감이 느껴진다. 반문화(counterculture)를 참조하고 인용해 만든 그녀의 이미지는 관람객에게 '중매 결혼'을 주선한

다. "저는 이 이미지들이 서로 상쇄되기를 원해요. 그래서 완전히 혼란스러워지도록요... 어쩌면 혼란스럽기보다 보는 사람의 뇌가 결정을 내릴 수 없는 상태가 되게 하는 것이죠." 그녀는 너무도 다양한 불분명한 출처에서 가져와 오직 자신만이 진정으로 이해할 수 있는 그림들을 캔버스에 펼쳐낸다. "저는 백과사전적인 뇌를 가지고 있습니다. 이 그림들은 다른 방식으로는 존재할 수 없습니다." 잡지와 앨범 표지 외에 인터넷은 자미안에게 가장 큰 창작 도구이자 자산이다. 하지만 상상 속의 초현실적 장면을 가득 메울 이미지를 가져오는 것이 언제나 쉬운 일은 아니다. "때로는 현실이나 온라인에 필요한 이미지가 없을 때가 있습니다. 그러면 직접 만들어야 하죠." 시각예술 분야의 스타인 다나 슈츠(Dana Schutz)와 에릭 파커(Erik Parker)의 스튜디오에서 한때 조수로 일했던 자미안은 그들을 지켜보며 배우기도 했다. 그녀의 작품이 고립된 상상의 산물만은 아니다. 그녀는 자신의 이미지를 크라우드 소싱 방식으로 구현하는 것을 좋아한다. "이미지에 당신의 목소리만 있다면 일방적인 강의처럼 보이겠지만, 만약 여러 명의 의견이 반영되어 있다면 합창처럼 느껴질 것입니다." 자스민의 작업을 처음 접하는 사람들은 복잡한 이미지 배치—자미안은 무작위로 배치한 것이 아니라고 말한다—에 매혹되곤 한다. 그렇지만 자미안은 관람객이 이러한 작업을 직접 시도해 보며 그 속에서 각자 의미를 발견하기를 기대한다. 대중문화를 발굴해 보다 극단적인 이미지를 도입하며 작업을 이어가는 자미안은 다음과 같이 말을 맺는다. "당신은 그림이 당신에게 불러일으키는 효과를 좋아합니다. 하지만 그것을 인정하고 싶지는 않을 겁니다."

Jamian Juliano-Villani, *Hand's Job*, 2019, acrylic on canvas, 152.4 × 123cm (60 × 48in).
자미안 빌라니는 문화의 보고에서 오랫동안 잊혔던 이미지를 발굴해
새롭고 기발한 방식으로 조합하며 정교한 콜라주를 제작한다.

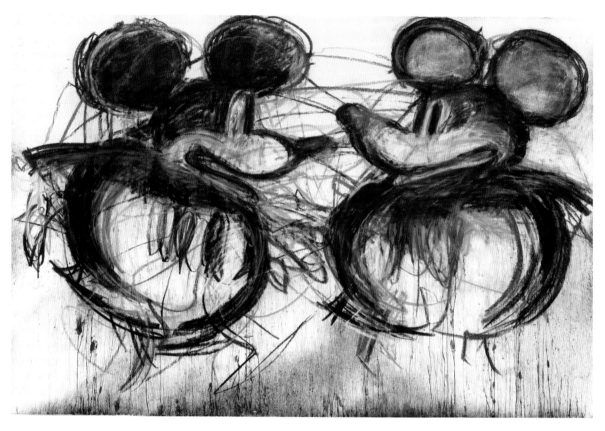

Joyce Pensato, *Underground Mickeys*, 2019, charcoal and pastel on paper, 152.4 × 229.9cm (60 × 90½in).
펜사토는 물감을 뚝뚝 떨어뜨리고, 검은 에나멜로 두껍게 여러 겹으로 칠해
기념비적인 만화 캐릭터와 만화책 영웅의 그림을 완성했다.

이미지의 한계를 넘어서는 것은 많은 예술가에게 어려운 일이다. 그러나 고인이 된 위대한 조이스 펜사토(Joyce Pensato)를 비롯한 여러 예술가가 만화 문화를 활용하고 영향을 받으며 그런 한계를 극복하려고 했다. 펜사토는 유명 만화 캐릭터와 슈퍼히어로를 흑백으로 채색한 표현주의적 그림과 드로잉으로 경력을 쌓았다. 그녀는 "저는 사과와 배, 그 밖의 모든 형편없는 대상을 그리는 기존의 정물화에는 저항했죠. 대신 배트맨과 사랑에 빠졌습니다. 아마도 귀에 반했던 것 같아요"라고 설명한다.

미국 문화는 매력적으로 뒤엉킨 상상력과 결합해 많은 캐릭터를 탄생시켰다. 이로 인해 배트맨과 바트 심슨이 캔버스 아래로 불가사의하게 흘러내리며 불안하고 불길한 시선으로 우리를 응시한다. 액션 페인팅 계보를 잇는 화가로 분류되는 조이스— "저는 전적으로 육체적인 것을 매우 좋아합니다" —는 조심스럽게 칠할 필요 없이 검은색과 흰색의 에나멜페인트를 캔버스에 마구 바르고, 번지게 하고, 휘두르고, 사방에 튀게 했다. 만화 속 캐릭터는 어두운 곳에서 작품에 어렴풋이 모습을 드러낸다. "제 내면 깊은 곳에는 분노가 자리하고 있습니다. 감정적 표현주의... 죽음, 홀로코스트, 이런 것이 저의 일부를 이루고 있죠. 죽는 장면과 고통 등을 그린 독일 표현주의 화가들에 관심이 많습니다." 그녀의 만화 캐릭터는 가까운 가족이 되어 주고, 내면 깊이 잠재한 분노를 표출할 방법이 된다. 어쩌면 당신은 조이스가 순수하고, 행복한, 아이들이 좋아하는 캐릭터에 열광한다고 착각할 수 있다. "만화가 아니라 오직 이미지에만 관심이 있습니다... 그런 목소리를 내는 만화를 도저히 볼 수가 없어요." 그녀는 매우 복잡한 감정을 가진, 우스꽝스럽고, 분노로 가득 찬 만화적 초상화를 그리며, 이 캐릭터에 인간적인 특성을 부여하고 우울증을 앓게 하기도 한다. 이 모든 작업이 얼마나 많은 사적인 부분을 드러낼 수 있는지는 전혀 개의치 않는다. 그 대신 그림들은 꾸미지 않은 날 것의 모습과 분노를 통해 작가를 자유롭게 했다.

코니아일랜드의 팬을 자처하는 세인트루이스 출신 캐서린 베른하르트는 불규칙하게 흩어진, 시각적으로 두드러진 패턴을 화폭에 담는다. 그녀의 작품은 알렉스 카츠(Alex Katz), 크리스 오필리, 로라 오웬스(Laura Owens), 스탠리 휘트니, 조쉬 스미스(Josh Smith), 메리 헤이먼(Mary Heilmann)과 같은 예술가들에게 영감을 얻은 것이다. 고립된 팝 이미지가 서로 연결되지 않은 채 빽빽하게 들어차 있어 앤디 워홀의 에너지와 키스 해링의 분위기를 떠올리게 한다. 캐서린은 아프리카 직물에서 얻은 개념적인 아이디어를 바탕으로 나타났다 사라지는 상어 지느러미, 과자 도리토스(Doritos), 수박 조각, 수영하는 바다거북, 두루마리 휴지, 나이키 운동화, 스카치 테이프, '담배는 항상 그곳에 있었다'와 같은 다양한 현대적 도상으로 화폭을 채운다. 이러한 이미지는 캔버스마다 반복해서 등장하며, 처음에는 특정한 요소와 두꺼운 윤곽선으로 그려진 뒤에 그 위에 액션 페인팅 화가의 무질서한 에너지가 더해진다. "저는 참을 수 없을 정도로 더 엉망으로 만들고 싶었어요. 완전히 뒤죽박죽된 채로 되는대로 맡겨 놓으려고 했죠." 어렸을 때부터 캐서린의 그림에는 만화 캐릭터가 등장했다. "ET처럼 기이한 존재를 그렸어요. ET는 제가 처음으로 그린 그림이었죠... 저는 영화에 푹 빠져 있었습니다." 그리고 나중에는 그녀의 아들이 시청하던 핑크 팬더와 가필드 같은 캐릭터를 그리며, 다시 구상적인 대상을 그리기 시작했다고 말한다. 그녀는 쓸모없는 사물, 충돌하는 색채로 가득 찬 이미지, 우스꽝스럽게 어리석고 비논리적인, 예술을 위한 예술과 같이 어떤 의미도 내포하지 않은 작품을 만드는 것을 목표로 한다. 시간에 쫓기듯 그림을 그리며, 그녀는 과거로부터 아이디어와 영감을 적극적으로 찾고 있다. "시내에서 장 미셸 바스키아(Jean-Michel Basquia)의 <제록스(Xerox)> 전시를 봤어요... 바스키아는 그가 그린 악어 그림 전부를 복사했어요. 그림 전체에 악어가 있었죠. 정말 굉장했어요. 그 악어 이미지를 훔쳐 가고 싶다고 생각했습니다."

뒷장 :

Katherine Bernhardt, *Jungle Snack (Orange and Green)*, 2017, acrylic and spray paint on canvas, 304.8 × 457.2cm (120 × 180in). 담배, 두루마리 휴지, 건전지와 같은 일상용품과 상어, 큰부리새, 난초 등의 자연적 요소를 주제로 한 아이코닉한 그리드 회화는 베른하르트의 작품의 주된 특징이다. 야생적이고 표현적인 베른하르트의 그림은 전 세계에 있는 열렬한 팬들에게 많은 영감을 주고 있다.

# 만화 이미지는 안전함에 대한

## 가짜 감각으로 관람객을 안심시킨다.

여러 명의 위대한 예술가가 시각 예술을 통해 고급문화와 하위문화를 전복시키며 등장했다. "저는 자라면서 만화에 푹 빠져있었죠. 사람들을 좋아하고 스토리텔링도 아주 좋아합니다." 브롱크스를 기반으로 활동하는 샤이엔 줄리안(Cheyenne Julien)은 자화상 시리즈와 가족의 초상, 상상 속 캐릭터를 그리며 꾸준히 과거와 현재의 흔적을 쫓는다. "작품은 제가 사는 장소와 그곳의 사람들에게 깊이 뿌리내리고 있습니다." 샤이엔은 그녀의 특징적인 스타일과 공상과학 소설에 대한 애정을 만화적 장치와 결합해 브롱크스에서의 성장 과정과 삶을 작품에 표현한다. 옥타비아 버틀러(Octavia Butler)나 네일로 홉킨스(Nalo Hopkinson)와 같은 작가의 공상과학 소설을 무척 좋아하는 샤이엔은 흑인의 정체성을 재정의하고 흑인의 몸에 대해 이야기하는 공간으로 공상과학을 활용한다고 말한다. 그녀의 작업은 시각적 강렬함으로 관람객을 유혹하고, 긴장된 에너지와 불안, 사회, 건축, 환경적 인종주의를 폭로하는 심란한 메시지를 인식하게 만든다. "건축은 당신의 몸에 강요되는 것이죠. 몸을 다루는 그런 방식은 당신이 세상에 자리한 방식에 따라 달라집니

다... 인종과 건축은 항상 완전히 뒤엉켜 있습니다." 샤이엔은 '만화 형식주의'를 활용해 인기 있는 캐릭터를 그리는데, 그들은 커다란 만화적인 눈으로 사랑이나 공포를 표현하며, 눈앞에 닥친 위험을 피하거나 관심이 가는 대상을 따라 바쁘게 움직인다. 크고 억센 손과 발이 신체적 특징을 이루며 정직, 진지함, 성실함을 내면에 간직하고 있다. 샤이엔은 디즈니나 해나 바베라(Hanna Barbera) 보다 일본 만화에서 먼저 영감을 얻었다. "저는 많은 일본 애니메이션을 보며 성장했죠. 지금도 계속 보고 있습니다." 일상에서 만화는 현실 밖의 일처럼 느껴지지만, 샤이엔은 만화책의 스타일을 빌려와 자신의 개인적 삶을 조명한다. 이로써 만화는 그녀가 전하는 진실에 더 가깝게 다가가는 수단이자 현실을 더 잘 드러내는 방법이 된다. 그런데 예술가들이 내밀한 개인적인 삶을 세상에 드러내는 것은 힘든 일일까? "만약 제가 그 어떤 면에서도 위태롭지 않다고 생각하면, 오히려 기분이 별로 좋지 않을 것입니다... 저는 작품이 저의 부끄러운 부분을 숨김없이 드러내고 있는지를 보며 좋은 작품인지 아닌지 판단해 왔습니다."

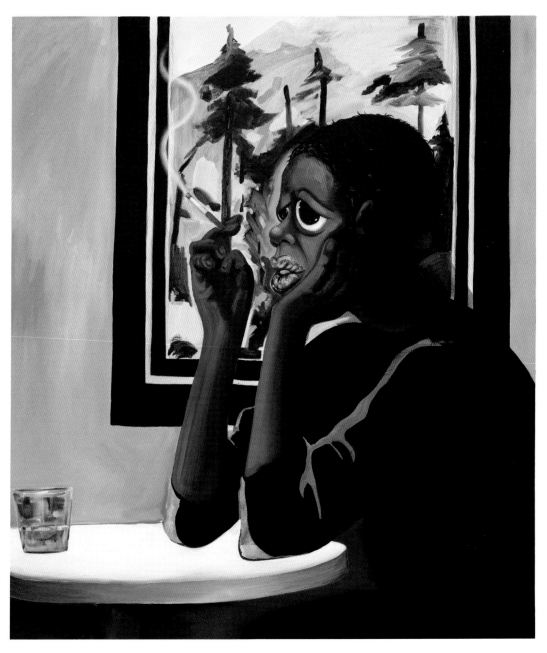

Cheyenne Julien, *Morning Cigarette*, 2018, oil on canvas, 152.4 × 132.1cm (60 × 52in).
샤이엔의 구상적인 작품은 성장 과정에서 경험한 인종차별과 세대 간 트라우마 등의
폭넓은 사회문제를 고찰하며 개인적, 자전적 기억을 표현한다.

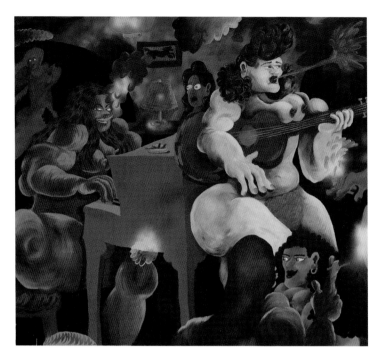

Ana Benaroya, *Hot House*, 2019, spray paint, acrylic paint and oil paint on linen, 190.5 × 210.8cm (75 × 83in). 베나로야는 강렬한 색채를 사용해 여성의 몸을 과장된 근육질로 표현한다. 그녀의 그림은 새롭고 퀴어적인 시각으로 만화와 캐리커처를 작품에 빌려온다.

미국에서 활동하는 또 다른 예술가 아나 베나로야(Ana Benaroya)는 '실버 서퍼(Silver Surfer, 마블 코믹스에 등장하는 인물-옮긴이)'와 '그린 랜턴(Green Lantern, DC 코믹스 만화에 등장하는 슈퍼히어로-옮긴이)'의 액션 피규어와 상상 속에서 대화를 주고받으며 어린 시절을 보냈다. 그녀는 이 순수한 에너지를 현재 작품에 녹여내고 있다. 아나는 캔버스에서 해방감을 맛보며, 어린 시절에 경험한 자유로움을 바탕으로 대담하고 강렬한 색이 돋보이는 작품을 창조한다. 그녀의 그림은 미술관의 벽에서 건너편 관람객을 향해 크게 소리를 지르고 있는 듯하다. 상상 속 과장된 근육질 몸매의 여성이 섹슈얼리티와 활기로 충만한 카니발을 이끌면서 선명하고 치명적인 네온빛의 퍼레이드가 화폭 가득 펼쳐진다. 여성 퀴어 예술가로서 아나는 강한 여성이 화면 속 다른 인물들을 이끄는 모습을 화폭에 담으며, 매우 유쾌하고, 성적인 교류를 나누는 모습으로 그녀가 속한 세계를 조명한다. 과장된 근육질의 보랏빛 피부를 가진 여성이 레슬링 선수의 체격과 밝은 노란색의 멀릿(mullet, 앞은 짧고 옆과 뒤는 긴 헤어스타일-옮긴이) 스타일을 하고서 피아노 위로 기어 올라간다. 그녀의 유두는 바싹 곤두 서 있어 손가락을 대신해 복잡한 악보를 넘기고 피아노의 단조를 누른다. 여성들이 서로 끌어안고 춤추며 빙글빙글 도는 가운데 이두박근이 불거지고 종아리 근육이 전율한다. 담배를 피우며 수다 떠는 여자들 사이로 담배 연기가 반쯤 남은 마티니 잔 위로 피어오르고, 곧이어 있을 자극적이고 난폭한 섹스에 대한 기대가 공기 중을 떠돌면서 여자들의 두꺼운 손목이 흥분으로 떨려온다. 아나의 작품은 신체를 과장해서 표현하며 언제나 구상적이고, 여성에게 권력을 부여한다. 육체적 힘을 가진 여성들은 전통적인 젠더 역할과 예술에서 여성의 섹슈얼리티를 다뤄온 기존 관념을 뒤짚는다.

*talk* ART

삽화에서 크게 영감을 받아 한때 일러스트레이터로 활동하기도 했던 아나는 향수를 불러일으키는 상업적인 대중문화, 엑스맨과 스파이더맨과 같은 만화책, 가필드, 닌자 거북이 등의 만화의 세계관을 상상 속에서 융합해 캔버스 위에 쏟아낸다. 어딘지 모르게 유머가 느껴지는 작품 속 인물들은 극단적으로 변형된 신체를 통해 자신들의 본모습을 더 요란하게 드러내고 마음속 깊이 자리한 환상과 불안을 펼쳐 보인다.

조나단 린든 체이스(Jonathan Lyndon Chase)는 필라델피아에서 태어나고 자라, 1990년대 어린 시절을 보내며 만화와 함께 성장했다. 그는 만화를 보며 몸과 정신 건강, 동성애, 성, 흑인의 정체성을 보다 깊이 이해하게 되었다. 과장되게 표현한 자전적 장면들은 추억과 자부심으로 충만하다. 성적인 분위기가 짙게 흐르는 밝은 톤의 작품들은 비명을 지르듯 관람객의 주의를 사로잡는다. 조용한 조나단의 성격과는 대조적이다. "놀랄 수도 있지만, 실생활에서 저는 다소 조용하고 내성적이며 수줍음을 많이 탑니다." 조나단은 어릴 때 엄마가 그려준 인어와 만화 주인공에서 영감을 받아 '만화적 시선'이라는 장치를 작품에 활용한다. 내면의 소리보다 더 큰 소리가 작품에 울려 퍼지면서 등장인물들을 자유롭게 한다. "저는 작품에 아주 많은 것을 쏟아 붓습니다. 또 가능한

한 솔직하고, 가능한 한 취약성을 드러내려고 하죠." 고독을 중심 테마로 솔직하고 진심에서 우러난 감정을 표현하는 그의 그림은 용감하다는 찬사를 받고 있다. "사람들은 제 그림이 용감하다고 말하는데, 저는 그것을 해방적이라고 설명합니다." 조나단은 사람들의 인식에 혼란을 주고 싶어 한다. 여러 몸을 서로 뒤엉키게 하거나, 다수의 몸을 하나로 보이게 만들거나, 몸을 통해 개인의 다른 측면을 표현하는 등 다양한 접근법을 시도해 인간적 체험을 보다 깊이있게 탐험한다. 캔버스 전체에 발기된 성기가 완전히 노출되어 고동치고, 선홍색과 자주색으로 물든 항문이 여닫힌다. 또 두 명의 흑인 남성이 실내에서 끌어안고 키스를 하는 가운데 그들의 피부는 반짝이는 빛으로 얼룩지고 최신 유행하는 나이키 운동화와 팀버랜드 부츠가 시선을 사로잡는다. "인간 경험의 복합적인 특성이나 미리 결정되고 정해진 대로 일어나는 일이 얼마나 드문지를 이야기해 볼 필요가 있습니다. 몸은 까다롭고 복잡합니다. 사람들도 그렇죠... 섹스는 매우 자연스럽고 실제적인 일입니다. 아주 복잡하기도 하고, 한편으로는 저속하기도 하죠." 조나단은 자신의 그림에 공통점이 전혀 없는 자료와 소재를 가져와 콜라주를 제작한다. 직접 찍은 사진을 활용해 초현실적 장면을 창조하며, 관람객이 진정으로 살아있는 경험에 닿을 수 있게 한다.

---

**함께 보면 좋을 또다른 예술가들 :**
니나 샤넬 애브니(Nina Chanel Abney), 조지 콘도(George Condo), 필립 거스톤(Philip Guston), 탈라 마다니(Tala Madani), 글래디스 닐슨(Gladys Nilsson), 짐 너트(Jim Nutt), 에드 파슈케(Ed Paschke), 칼 워섬(Karl Wirsum), 로즈 와일리(Rose Wylie)

# ARTIST SPOTLIGHT

로즈 와일리 Rose Wylie

Rose Wylie, *Ray's Yellow Plane (Film Notes)*, 2013,
oil on canvas, 216 × 168cm (85 × 66in).

Rose Wylie, *Blue Girls, Clothes I Wore*, 2019,
oil on canvas 183.5 × 325.5cm (72¼ × 128in).

로즈 와일리(Rose Wylie)는 회화와 드로잉을 중심으로 작품활동을 펼치고 있다. 어린아이 같은 솔직함과 독창성으로 본질적이고 유머러스한 작품을 만들며, 정치적 메시지를 담기도 한다. 그녀는 주변을 주의 깊게 관찰하며 놀랍도록 새로운 방식을 도입해 사람들이 아는 것과 알지 못하는 것을 작품에서 결합한다. 와일리는 역동적이고 자유분방한 선과 그녀가 사랑해 마지않는 밝은색을 더해 즉각적으로 알아볼 수 있는 스타일을 발전시켰다. 켄트 교외에 있는 그녀의 작업실은 둥지로 묘사되곤 한다. 작업실이 집의 맨 꼭대기에 자리해 있고 새 신문과 오래된 신문이 바닥 전체에 층층이 깔려 있기 때문이다. 작업실을 방문하고 나서 우리는 바닥에 널린 신문들이 풍부한 영감의 소재가 된다는 것을 알게 되었다. 그림을 그리는 동안 그녀는 나중에 그림의 모티프로 등장할 방대한 사진과 헤드라인도 같이 보고 있는 것이다. 또한 와일리는 패션, 사진, 신화, 미술사, 문학, 스포츠 등 다양한 문화적 소재를 빌려와 작품에 활용하며, 열렬한 영화 애호가로서 아래로 내려다보는 시점으로 촬영한 영화 장면이나 그림도 자주 참조한다. 작품을 통해 그녀는 쿠엔틴 타란티노(Quentin Tarantino)의 영화뿐 아니라 테니스 슈퍼스타 세레나 윌리엄스(Serena Williams)와 같은 유명인에게 찬사를 보내기도 하고, 또 제2차 세계대전 중에 경험한 런던 대공습에 대한 개인적인 기억을 되돌아보기도 한다.

예술작품을 어디서, 어떻게 만나야 할까?

## 갤러리를 방문하라

문화예술 공간에는 중요한 가치가 있다. 모든 공간을 예술 입문자가 항상 매력적으로 느끼거나 쉽게 접근할 수 있다는 의미는 아니다. 2000년대 초반, 우리는 런던 이스트 엔드에 있는 개인 갤러리에 발을 들여놓으며 얼마나 겁이 났는지를 기억한다. 메이페어나 피츠로비아에 위치한 갤러리는 훨씬 더 들어가기 무서웠다. 심지어 벨을 누르는 아주 간단한 행동 후에 문턱을 넘어 조용하고 신성한 갤러리 공간으로 들어가는 것은 매우 떨리는 경험이었다. 그러나 곧 그런 상업 갤러리에서는 방문객이 들어오길 원한다는 것을 알게 되었다. 갤러리의 사업 모델은 미술관과 다르다. 미술관처럼 티켓 판매에 의존해야 하는 것도 아니고, 방문객 수에 따라 주어지는 보조금이나 지원금 조건을 충족해야 하는 것도 아니다. 그럼에도 불구하고 갤러리들은 그들이 소개하는 예술에 열정적인 신뢰를 가지고 있어 가능한 한 많은 사람이 감상하기를 원한다. 갤러리에서는 수개월 전부터 전시를 기획하고 준비한다. 그들은 예술가들을 격려하고 지원한다. 그러한 지원에 힘입어 예술가들은 창작 활동에 매진하고, 새로운 작품을 창조하며, 대담한 설치 작품을 만든다. 소속 예술가들의 작품을 폭넓게 공유할 수 있도록 관람객을 모으고 교육하는 일은 갤러리에서 매우 중요한 업무다. 입소문 역시 미술계에서는 아주 중요하다. 예술가의 작품을 보고 그에 대한 이야기를 하는 사람이 늘어날수록 작가의 성공에 기여하게 되고 큰 도움을 줄 수 있기 때문이다.

*갤러리와 미술관의 차이:* 개인 갤러리는 개인이 소유하며 상업적 목적으로 운영된다. 입장권 판매나 기념품 숍을 통하는 대신 일반적으로 컬렉터에게 작품을 판매해서 수익을 얻는다. 예술가들이 처음 제작한 작품을 판매하며, 1차 시장에서 종종 예술가들의 대리자 역할을 한다. 반면에 미술관은 공공 갤러리이며, 대개 자체 소장품을 관리하고 전시한다. 또 미술관은 교육적이고 영감을 줄 수 있는 주제로 전시를 기획하며, 필요한 작품들을 대여해 정기적으로 전시를 개최한다.

## 대화를 시작하라

전시는 기본적으로 대화를 시작하는 하나의 방법이다. 예술가들은 자신의 아이디어로 소통하기 위해 작품을 만드는데, 관람객이 없다면 예술은 과연 어떤 의미일까? 갤러리에서는 여러분을 크게 환영한다는 것을 항상 기억하라. 관람객이 호기심을 느끼지 않는다면 전시는 그 가능성을 충족하지 못할 것이다. 물론 예술이 발전하고 존재하며 가치를 가지기 위해 직접적인 관람객이 꼭 필요한 것은 아니라는 주장도 있다. 하지만 아웃사이더 예술가들(150~159쪽 참조)을 논외로 하고 아무리 수줍음을 많이 타는 예술가들이라고 해도 사람들과 공유하고 연결되기 위해 작품을 만든다. 질문하는 것을 두려워하지 말고, 예술에 대한 열정을 변명하려고도 하지 마라! 갤러리 관계자들은 열정적인 예술 애호가를 만나서 전시를 즐겼다는 이야기를 듣는 것을 무척 좋아한다. 많은 갤러리에서 방명록을 비치해 전시장을 찾은 사람들의 이름과 그들의 생각을 기록으로 남기려고 하는 것도 바로 그런 이유에서다.

## 취미로 즐겨라

우선 작은 규모의 갤러리와 전시회를 방문하다 보면 금방 중독된다. 그것은 우리가 경험을 통해 알게 된 사실이다. 그런 취미는 정말 재미있고 자유로울 뿐 아니라 친구나 가족과 함께 즐길 수도 있다. 보통은 입장권을 살 필요가 없으며, 대부분의 전시는 관련 설명이나 보도자료를 비치해 집으로 가져갈 수 있다. 또한 미술관에 직접 방문할 수 없거나 더 많은 정보를 얻고 싶은 사람들을 위해 갤러리 홈페이지나 인스타그램 계정으로 풍부한 자료를 제공하기도 한다.

마게이트에 있는 터너 컨템포러리(Turner Contemporary) 갤러리.
화가 조지프 말로드 윌리엄 터너(JMW Turner)와 마게이트의 인연을 기념해 이름을 지은
터너 컨템포러리는 영국의 선도적인 미술 기관 중 하나로, 트레이시 에민, 마이클 아미티지(Michael Armitage),
그레이슨 페리 같은 다양한 예술가의 주요 전시를 개최했으며, 2019년에는 '터너상'을 주최하기도 했다.

## 모든 전시가 재미있는 건 아니다

우리는 대부분의 주말마다 정기적으로 전시를 보러 가자고 서로 부추기고, 예술에 큰 관심이 없다고 생각하는 친구를 데리고 가기도 한다. 솔직히 모든 전시가 항상 재미있지는 않다는 점을 분명히 해두어야겠다. 음악이나 영화, 혹은 다른 창의적 매체와 마찬가지로 공감하거나, 관심을 두거나, 열정적인 반응을 일으키지 않는 예술가의 작품이 있기 마련이다. 그것은 더 폭넓은 경험을 쌓아가는 과정의 일부다. 처음에는 호감이 가지 않았던 작품이라도 2년 후에 갑자기 "유레카!"라고 외치는 순간이 찾아오고 놀랍게도 제일 좋아하는 작품이 되는 일도 가끔 생긴다. 예술가들은 때로 시대를 앞서간 듯한 작품을 만들기도 한다. 그런 작품들은 현 사회에 반응해 '지금 이 순간'에 만들어지고 있기 때문에 일부 동시대 미술에서 분명히 확인할 수 있는 특징이다. 우리가 지금 겪고 있는 일을 파악하고, 이해하고 받아들이며, 심지어 되돌아볼 준비를 마치기까지는 시간이 걸리기 마련이므로 일부 작품들이 시대를 앞서간 듯 느껴질 뿐이다.

## 새로운 시각 언어를 배워라

정기적으로 전시회를 방문하면서 생기는 흥미로운 일은 새로운 시각 언어를 배우는 것이다. 예술가가 자기 생각을 어떻게 전달하고, 큐레이터나 예술가들이 작품을 어떤 주제와 방식으로 결합하고 설치해, 의미를 끌어내고 이야기를 만들어 내는지 배우기 시작한다. 다양한 예술적 기법의 가능성과 세상을 보는, 본질적으로 새로운 방식을 이해하게 되는 것이다. 한 시간 분량의 영상이나 흑백사진 시리즈, 거대한 벽화, 성적 친밀감을 표현한 스케치, 녹는 얼음으로 만든 조각상조차 당신의 인식에 균열을 일으킬 수 있다. 예술 작품은 매우 다양하며, 언제나 새로운 작품 혹은 예술가를 발견할 수 있다. 전시회, 특히 이전에 접해 본 적이 없는 예술가의 전시회를 탐험하는 것은 매우 만족스러운 경험이 될 수 있고, 다른 예술 작품뿐 아니라 사회상과 세상에서 우리가 자리한 곳을 이해하는 기준을 확립하는 데도 도움이 된다. 여러 해에 걸쳐 예술가를 뒤좇으며 그들의 작품이 성장하고 변화하는 과정을 볼 수 있다는 건 멋진 일이다. 마치 생각의 거대한 연결

망과 같다. 그 중 어떤 내용은 다른 사람보다 당신에게 더 큰 의미가 있을 수도 있다. 보다 폭넓은 지식을 쌓는 일은 무엇보다 삶을 풍요롭게 하며 예기치 못한 곳으로 당신을 데려갈 수 있다는 점에서 유익하다.

## 배경지식에 구애받지 마라

처음에 우리 두 사람을 곤경에 처하게 한 것은 작품 자체를 보기도 전에 우선 예술가가 말하려는 바를 이해하고 있어야 한다는 관념이었다. 미술관 벽면에서 자주 눈에 띄는 작품설명과 서점에서 판매하는 텍스트로 꽉 찬 책들을 한 번 생각해보라. 우리는 작품을 접하기 전에 예술가의 생애나 배경지식을 읽으라 세월을 보낸다. 배경을 아는 것은 물론 중요할 수 있다. 특히 역사적으로 중요한 순간이 예술가들에게 어떤 영향을 미쳤는지 고려해 전 생애에 걸친 작품의 흐름을 회고하는 전시에서는 그런 정보가 중요하다. 그렇지만 우리는 이와 정반대의 이유로 상업 갤러리 방문을 즐기기 시작했다! 신진예술가와 중견 예술가들은 계속 발전하고 있고, 당신은 그들의 여정에 동참해 가까이서 지켜볼 수 있다. 어떤 면에서 이것은 훨씬 더 개방적인 제안이다. 이미 대가의 반열에 오른 이들의 작품을 분석하고 대규모로 전시하는 것과 달리 살아 있는 예술가들의 작업은 대개 전시 몇 주 전이나 몇 달, 몇 해 전에 완성된다. 세상에 있는 모든 지식을 알아야 한다는 부담감 없이 관람객으로 자유롭게 미술관에 들어가 예술 작품 앞에서 우리가 느끼는 바를 알아가면 된다. 그 사실은 중요한 발견이자 깨달음이었다.

## 고유한 관점을 찾아라

예술을 경험하며 자신이 어떤 관점을 지녔고, 자신이 누구이며, 마음은 어떻게 작동하는지를 알게되는 것은 예술 감상의 즐거움에서 큰 부분을 차지한다. 하루 동안 있었던 일이나 다음에 해야 할 일은 잊어버리고 가능한 한 현재에 머물려고 노력해보자. 30분 동안만 모든 걱정에서 벗어나 전시와 작품들에 몰입하는 것이다. 우리에게 그런 시간이 소중해진 만큼 여러분도 실천해 보기를 적극적으로 권하고 있다. 전시 감상은 혼자서도 할 수 있는 일이다. 따라서 연인을 설득하지 못하거나, 친구가 술집에 가는 편이 낫다고 생각한다고 해도 그 핑계로 전시 관람을 단념해서는 안 된다. 당신이 흥미를 느낀다면 혼자 행동하는 것을 두려워할 필요가 없다. '나만의 시간'을 갖고, 개인적으로 열정을 느끼는 일을 취미로 삼는 것은 멋진 일이다. 우리가 장담할 수 있는데, 머지않아 그 과정에서 비슷한 관심을 공유하는 다른 예술 애호가를 만나게 될 것이다!

## 예술 공동체를 찾아라

우리는 앞에서 갤러리가 신성한 장소라는 생각을 언급했는데, 어떤 면에서 이 말은 사실이다. 때로 미술계는 종교나 심지어 종교적 체험처럼 느껴질 수 있다. 그렇다고 예술 작품 하나로 "와우, 당신은 영원히 커다란 영적 변화를 겪게 될 겁니다"라고 과장해서 말하려는 게 아니다. 그저 예술은 우리가 믿는 무엇이라는 뜻이다. 예술은 그 자체로 당신에게 의미를 주지만, 그 외에도 공동체를 제공할 수 있다. 당신이 동시대 미술에 많은 관심을 쏟을수록 예술가나 다른 예술 애호가를 더 많이 만나게 될 것이다. 그 외에도 프런트 데스크에서 인사하는 사람이든 다른 팀의 구성원이든 관계없이 갤러리를 운영하는 사람들도 알게 될 것이다. 수많은 작가와의 만남, 큐레이터의 전시 설명이나 무료로 열리는 프라이빗 투어에 참석할 수도 있는데, 그런 행사에 대한 자세한 내용은 그 어느 때보다 쉽게 접할 수 있다. 갤러리 홈페이지나 소셜미디어를 통해 게시하는 경우도 늘고 있어서 사실상 모든 사람에게 정보가 공개되어 있다. 우리는 행사가 열릴 때 조금 이른 시각에 도착하라고 조언한다. 조용하게 전시를 볼 수 있기 때문이지만 새로운 사람을 만나서 전시에 대한 생각을 공유하는 것 역시 좋은 일이다.

Phyllida Barlow, *untitled: upturnedhouse, 2,* 2012, timber, plywood, cement, polyfoam board, polyurethane foam, polyfiller, paint, varnish, steel, sand, PVA, installation view: Twin Town, Korean Cultural Centre UK, London, 2012, 500 × 475 × 322.5cm (196⅞ × 187 × 127in). 발로우는 우리가 매우 좋아하는 조각가이며, 석고, 판지, 시멘트와 같은 독특한 재료를 사용하는 것으로 유명하다. 2014년 테이트 브리튼 커미션(Tate Britain Commission) 참여 작가 명단에 포함되었으며, 2017년에는 '베니스 비엔날레' 영국관 대표 작가로 인상적인 설치 작업을 선보였다.

# 갤러리 시스템에 관한 안내서

상업 갤러리에 발을 들여놓는 순간, 당신은 비밀 생태계에 들어서는 것이다. 발밑에서, 벽 뒤에서, 또 눈에 보이지 않는 곳에서 당신이 예술품을 차분하고 쾌적하게 조용한 환경에서 감상할 수 있도록 많은 일이 벌어지고 있다.

## 입구에서

일반적으로 입구 바로 안쪽의 프런트 데스크에 앉아 있는 사람이, 고개를 들어 바라보기만 한다면, 당신에게 인사를 건넬 것이다. 그들 앞에는 방명록이 펼쳐져 있을 것이다. 당신은 방명록에 서명하거나 이메일과 전화번호 등의 개인 정보를 기재해서 원한다면 갤러리의 소식 알림 목록에 당신을 추가할 수 있다(예술과 갤러리를 좋아한다면 꼭 작성해 갤러리에서 진행하는 프로그램에 참여할 기회를 가져보라). 나가는 길에 '훌륭한 작품'이나 '매우 중요한 전시'와 같은 감상평을 남기는 것도 갤러리에서 환영하는 일이다. 방명록 옆에는 전시하는 모든 작품의 제목과 소재, 크기 등의 정보를 제공하는 인쇄물이 있다. 그 인쇄물은 자유롭게 가져가 보관하거나 원하는 용도로 쓸 수 있다.

## 전시장에 입장하기

갤러리에 들어섰을 때 그곳이 얼마나 조용한지 놀라지 마라. 예술은 우리의 종교이고, 갤러리는 우리의 교회다. 전시장 구석에 젊은 사람들이 앉아 있거나 서 있는 것을 알아차리게 될 것이다. 그들은 주로 책을 읽고 있을 것이다. 고개를 들어 당신을 쳐다보기를 기대하지는 말자. 그들은 지킴이 역할을 하고 있으며, 필요한 경우 관람객에게 정보와 도움을 주는 간단한 일을 맡고 있다. 그들 대부분은 예술을 전공하는 학생들로, 갤러리 시스템을 직접 경험해 보기 위해 시간제로 일한다.

## 보안

작품에 요구되는 조건이 있는 경우 한 명이나 두 명의 보안요원이 서서 관람객이 작품에 너무 가까이 다가가는지 지켜보며 전시장의 질서를 유지한다. 그 일은 갤러리 보험의 일부로 요구되는 사항이다. 상당한 가치가 있는 작품일 경우에는 보안요원이 항상 상주해 있지 않으면 갤러리는 도난과 작품 손상에 대한 보험에 가입할 수 없다.

## 갤러리 직원

갤러리의 조직도는 규모에 따라 한 사람(보통은 갤러리 디렉터)에서 여러 명에 이르기까지 달라질 수 있다. 바바라 글래드스톤(Barbara Gladstone), 데이비드 즈워너(David Zwirner), 사디 콜스(Sadie Coles), 래리 가고시안(Larry Gagosian), 모린 페일리(Maureen Paley), 스페론 웨스트워터(Sperone Westwater), 파올라 쿠퍼(Paula Cooper), 하우저 앤 워스(Hauser & Wirth), 빅토리아 미로(Victoria Miro), 화이트 큐브(White Cube) 등의 대형 갤러리는 대규모의 조직을 유지하고 있다.

1. 디렉터(관장)는 페일리, 웨스트워터, 즈워너, 조플링, 글래드스톤과 워스 부부처럼 우두머리 역할을 맡는다. 그들은 갤러리 피라미드의 최상층에 자리한다.

2. 최고책임자 아래에는 부책임자(associate director)가 있다. 이들은 갤러리 관장의 오른팔 역할을 하며 나머지 직원들을 지휘한다. 모든 정보가 바로 그들을 통해 흘러간다.

3. 그 아래에 갤러리 매니저가 있다. 그들은 갤러리 내의 특정 영역이나 특정 업무를 관리하며, 그 아래 직급인 갤러리 어시스턴트의 업무를 감독한다. 그들의 역할은 세일즈 업무와도 관련되어 있다.

4. 세일즈 디렉터와 부디렉터는 오직 판매 업무만을 맡아 관리하고 책임진다.

5. 대형 갤러리에는 예술가와의 연락을 도맡아 하는 리에종 매니저(artist liaison manager)가 있다. 그들은 각각 3~4명의 예술가를 전담해 관리하는 책임을 맡는다. 매일 예술가들에게 직접 연락해 예술가들의 기분을 살피며 끊임없는 관심을 보여주는 것이 그들의 일이다. 대형 갤러리에서는 내부자들조차도 위화감을 느끼는 경우가 있어 예술가가 자신을 잘 아는 관계자와 소통할 통로를 갖는 것이 중요하다. 또 그들은 미술관과 개인 컬렉션, 전시에 예술가를 자리매김시키고 작품을 판매하는 일도 맡는다.

6. 일부 대형 갤러리에서는 상근하는 내부 큐레이터를 고용하고 그들의 업무를 보조할 직원을 두기도 한다. 갤러리 큐레이터는 전시 진행을 관리하지만, 이외에도 가령, 피카소나 베이컨의 작품을 특정 전시에 확보하는 등의 여러 문제와 관련해 막후 협상을 벌이기도 한다.

왜냐하면 현재 많은 개인 갤러리가 미술관 및 여러 기관과 주요 전시를 놓고 경쟁을 벌이고 있기 때문이다.

7. 갤러리에는 보통 전문기술자(테크니션)로 구성된 소규모의 팀이 있다. 그들은 작품을 포장하거나 해체하고, 전시장에서 모든 예술품을 조심스럽고 완벽하게 설치하는 일을 담당하고 있다. 기술자들의 대부분은 예술가들로 재학중이거나 이제 막 경력을 쌓기 시작한 경우가 많다.

8. 예술작품은 갤러리 내부나 외부에 있는, 온도 조절이 가능하고, 열과 습기로부터 작품을 보호할 수 있는 수장고에 보관한다. 그런 공간은 들어오고 나가는 모든 예술품을 관리하고 보호할 관리자가 필요하다. 수장고 관리 매니저는 경우에 따라 보조 관리자를 비롯한 다수의 인원을 동원해 그러한 요건을 이행하며 예술품을 보호한다.

9. 수장고 시스템에는 예술품 전문 운송업자가 포함된다. 그들은 전 세계 여러 전시에 판매나 대여, 운송하는 예술품을 안전하게 포장하고 나무틀로 보호하는 일을 맡고 있다.

10. 이제 예술가의 차례가 왔다. 드디어! 예술가들이야말로 갤러리를 돌아가게 하는 장본인이지만, 때로는 다른 모든 일보다 뒷순위로 밀리기도 한다. 예술가를 양성하고, 그들이 안정감과 안전함을 느끼게 하는 것은 훌륭한 갤러리 관장과 매니저의 역할이며 이를 통해 그들의 역량을 시험해 볼 수도 있다. 작품과 예술가들이 없다면, 무엇을 할 수 있겠는가? 예술가들은 갤러리 시스템 전체에서 가장 중요한 역할을 담당한다.

런던의 정부 미술품 컬렉션(Government Art Collection) 수장고.
보통 수집한 예술 작품을 전시할 벽이 부족해지면 컬렉터라고 불린다.
예술품 수집가가 되거나 미술관 소장품을 관리할 경우에 수장고는 중요한 문제이며, 종종 비용이 많이 들기도 한다.
미래 세대가 감상할 수 있도록 예술품을 올바르게 보관 및 보호하는 일 역시 매우 중요하다.

## 예술과 공동체

예술과 예술가들이 가는 곳마다 산업이 뒤따른다는 말이 있다. 예술은 전국적으로 확산되어 작은 도시와 마을에 종종 뿌리 깊은 예술가 공동체가 자리 잡았고, 예술 대학과 연결된 전시 공간도 수없이 많이 생겨났다. 예술 갤러리와 미술관은 관광과 교육의 측면에서 지역 공동체가 성장하고 발전하는데 도움을 주고, 전시 프로그램 및 그와 연계된 문화행사로 지역사회의 가치를 높일 수 있다. 런던에서는 30년 전, YBA 작가들이 작업실과 집을 두었던 쇼디치와 해크니 같은 지역만 봐도 과거와 현재의 위상을 비교할 수 있고, 브루클린이나 베를린 등 다른 대도시에서도 비슷하게 이어진 변화의 흐름을 파악할 수 있다.

## 예술과 도시 재생

물론 도시 재생에는 부정적인 측면이 있다. 비슷한 배경의 거주자들끼리만 모여사는 동질화, 문화 생활의 기회, 심지어 번화가 문제 등이 대표적 쟁점으로 꼽히며, 높은 임대료로 인해 쫓겨나는 예술가와 터무니없는 비용에 밀려나는 작은 풀뿌리 예술과 문화 공간은 말할 것도 없다. 특히 2017년에 런던을 찾은 방문객의 80%가 문화와 역사적 유산을 보기 위해 방문했다고 밝혔다는 사실을 고려해 보면 예술 생산성의 하락은 심각한 문제가 아닐 수 없다.

그런 상황에서 예술 기관을 지역 사회로 이전하는 것이 대안이 될 수 있다. 책임감 있고 사려 깊게 추진하며, 다른 이들과 협력해 지역 공동체를 지원하려는 의지로 시행한다면 문화시설 이전은 많은 긍정적인 변화를 불러올 수 있다. 경우에 따라 지역사회에 큰 활력을 불어넣을 수도 있다. 미술관이 지역 산업을 활성화하고 지원하는 데 도움이 될 수 있다는 것은 널리 알려진 사실이다. 펙햄의 사우스런던 갤러리(South London Gallery)에서 요크셔의 헵워스 웨이크필드(Hepworth Wakefield), 사우스엔드-온-시의 포컬포인트(Focal Point), 밀턴 케인즈의 MK 갤러리, 마게이트의 터너컨템포러리에 이르기까지 영국에는 이를 증명할 수많은 사례가 있다. 터너 컨템포러리 개관 당시, 영국에서 가장 가난한 지역 중 한 곳인 바닷가 마을에 미술관을 개관하는 것에 많은 이가 냉소적인 반응을 보였다. 그러나 2011년 갤러리가 문을 연 후에 마게이트에는 창작공동체가 급격히 증가하며 현재는 문화 중심지로 우뚝 섰다. 2019년 마게이트는 '터너상'과 (러셀이 큐레이션한) '마게이트 페스티벌'을 주최했다. 또 로버트가 일하는 칼 프리드먼 갤러리(Carl Freedman Gallery) 같은 상업 갤러리, 리조트(Resort), 림보(LIMBO), 크레이트(CRATE)와 같은 예술가 작업실 단지 외에도 오픈 스쿨 이스트(Open School East), 마게이트 스쿨(Margate School)을 포함한 예술학교도 자리잡고 있다. 예술가들은 런던보다 임대료가 싼 마게이트로 작업실을 옮기고 있고, 소박한 레스토랑들과 식료품점들이 문을 열면서 비평가들이 호평하는 음식문화까지 만들어 가고 있다.

터너 컨템포러리 개관 아이디어를 냈을 때의 상황에 대해 빅토리아 포메리(Victoria Pomery) 관장은 다음과 같이 설명한다. "지역 주민들과 정치인들은 마게이트에서 벌어지고 있는 일에 크게 우려하고 있었고, 도시 재생이 필요하다는 의견에는 공감하는 분위기였습니다. 그래서 빌바오의 구겐하임(Guggenheim)과 콘월에 있는 테이트 세인트 아이브스 같은 미술관을 참고하려고 했죠. 같은 시기에 온라인 복권 판매가 시작되었습니다(1994년이었고, 나중에 미술관 설립을 위한 기금이 거기서 나오게 된다). 예술 위원회(Art Council)의 사람들도 런던 외곽에 문화기반시설이 더 많이 필요하다는 생각을 공유하고 있었습니다.

초창기에는 많은 사람이 미술관보다는 병원이나 학교, 스케이트장을 확충하는 것을 선호했죠. 그런 것도 사람들이 원하는 시설이지만, 예술위원회에서는 자금을 예술적 목적으로만 쓰도록 제한했기 때문에 사람들에게 미술관 건립이 실제로 굉장한 일이 될 수 있다고 설득해야 했습니다... 가령, 미술관은 교육과 학습의 측면에서 유용한 자원이며, 관광산업을 활성화할 수도 있다고 설명했죠. 미술관은 자부심을 가질 만한 것이며, 자랑거리가 될 수 있고, 결과적으로 모든 사람에게 이익이 된다고 강조했습니다."

## 국제적으로 즐기는 예술

예술은 물론 멀리서도 찾아볼 수 있다. 세토 내해의 작은 섬 나오시마는 일본의 예술섬으로 알려져 있으며 쿠사마 야요이의 <호박(Pumpkin)>과 같은 인상적인 예술 작품을 선보인다. 나오시마는 한때 외딴곳에 있는 조용한 섬이었지만, 일본의 한 사업가가 자신의 꿈을 펼치며 빠르게 바뀌었다. 예술을 향한 한 사람의 열정으로 그 섬은 세계적으로 많은 사람의 입에 오르내리며 유일무이한 경험을 찾는 여행자들의 목적지가 되었다. 동시대 미술의 팬이라면 꼭 방문해야 할 곳이다! 그 밖의 세계적인 예술 여행지로는 호주 태즈매니아에 위치한 사립 미술관 모나(MONA, Museum of Old and New Art)가 있다. 모나는 미술관 소유주인 데이비드 월시(David Walsh)가 소장한 1,900점 이상의 작품과 함께 고대와 근현대 미술을 조화롭게 소개한다. 성과 죽음을 중심 테마로 한 전시로 유명세를 떨치자 월시는 모나를 "전복적인 성인용 디즈니랜드"로 묘사하기도 했다.

미국에서는 뉴욕 북부의 디아 비콘(Dia:Beacon)이 굉장한 인기로 팝 아트의 선두주자 앤디 워홀과 미니멀리스트의 상징 댄 플래빈(Dan Flavin), 전설적인 조각가 리차드 세라(Richard Serra)의 중요한 설치 작품을 전시하고 있다. 롱 아일랜드 시티에 있는 모마 PS1(MoMA PS1)과 조각센터(Sculpture Center) 등의 공공 기관은 퀸즈 지역에 문화를 도입하고 예술 애호가들을 불러모으는 데 도움이 되었다. 텍사스 마파는 가장 큰 화제의 중심에 있다. 마파는 예술 애호가와 전문가들에게 일종의 순례지가 되었다. 1970년대에 마파로 이주한 미니멀리스트 예술가 도널드 저드(Donald Judd)가 거대한 예술 작품을 만들어 광대한 사막 하늘 아래에 설치했다. 그때부터 치나티 재단(Chinati Foundation), 비영리 기관인 볼룸 마파(Ballroom Marfa)를 비롯한 수많은 갤러리가 문을 열었다. 그 후로 유명한 설치 작업들의 무대가 되었는데, 그중에서도 아티스트 듀오인 엘름그린(Elmgreen)과 드라그셋(Dragset)은 악명 높은 전시로 회자되는 2005년 <프라다 마파(Prada Marfa)>를 기획해 텅 빈 사막 한가운데 명품 가방과 신발을 전시하는 가짜 매장을 세웠다!

Yayoi Kusama, *Pumpkin*, 2004, fibreglass, height: 200cm (6ft 6in), circumference: 250cm (8ft 3in).
일본의 예술섬으로 알려진 나오시마는 세토 내해의 아주 작은 섬이다.
많은 예술 애호가가 이 섬을 일본에서 가장 좋아하는 여행지로 꼽는다.

# ARTIST
# SPOTLIGHT 렌츠 게르크 Lenz Geerk

*Spaghetti*, 2018, acrylic on canvas, 45 × 60cm (17½ × 23½in).

*Apple*, 2019, acrylic on canvas, 40 × 49.9cm (15¾ × 19⅝).

렌츠 게르크(Lenz Geerk)의 그림은 매우 정형화된 인물이 고된 삶의 억압과 사색의 무게에 억눌린 상태에 있는 것처럼 느껴지는 긴장된 분위기로 마음을 동요하게 한다. 그들은 유연한 몸으로 허리와 목을 구부리고 머리는 기댈 만한 탁자와 침대가 필요하다. 몽환적으로 앞을 응시하지만, 결코 관람객과 눈을 맞추지는 않는다. 극적으로 신체 언어를 표현하는 게르크의 인물들은 엎드린 자세로 몸짓을 통해 강렬한 내면의 심리를 모호하면서도 매혹적으로 나타낸다. 이들의 피부는 흐릿하고 부드러운 톤으로 칠해지고, 다정한 시선은 특정한 순간이나 공간에 머무르지 않는 영원성과 고전적인 향수를 느끼게 한다. 과일, 곤충, 크루아상, 꽃처럼 그가 반복해서 사용하는 모티브는 작품마다 수수께끼 같은 메시지를 더하면서 관람객이 답을 제대로 알지 못한 채 그 의미를 해석해 보게 한다. 뒤셀도르프를 기반으로 작품활동을 하는 렌츠는 거의 매일 그림을 그리며, 계속해서 자신의 이야기를 비범하게 포착한 사적인 순간으로 표현하고 있다.

당신만의

컬렉션을

꾸리는 방법

ART WILL

SAVE THE WORLD

Sophie von Hellermann, *Urania*, 2019, acrylic on canvas, 200 × 190cm (78¾ × 74¾in).
런던에서 활동하는 소피 폰 헬러만이 그린 그림은 잊힌 꿈이나 동화, 전통 우화를 떠올리게 한다.
그녀의 그림은 낭만적이고 용감하며 표현력이 풍부하다.

# 모든 사람이 예술작품을
# 수집해야 하는 이유

## 당신이 사랑하는 예술작품 찾기

모든 사람이 예술작품을 수집해야 하고, 수집할 수 있어야 한다. 수백 년 동안 예술품 수집은 왕족이나 귀족, 혹은 부유하거나 유명한 사람들만 하는 일이라는 생각이 지배적이었지만, 이는 사실이 아니다. 많은 사람이 예술품과 함께 생활하고, 예술품을 수집하고 보호하며, 영감을 주는 작품으로 집을 채우고 싶어 한다. 그림 몇 점을 드문드문 걸어 놓는 미니멀리스트가 있는 반면 우리처럼 가능한 많은 예술품을 걸고 싶어 하는 철저한 맥시멀리스트도 있다. 크든 작든, 잠재력을 소리치는 듯 비어 있는 벽을 보면 우리가 사랑하는 작품을 걸어 둘 완벽한 공간으로 여긴다. 엽서, 냉장고 자석, 컵 받침, 포스터, 한정판 인쇄물이나 멀티플스(multiples, 한정 수량으로 기획하여 생산하는 예술 작품으로 복제품과 달리 원작의 독창성을 보유한 예술품이며 상대적으로 저렴하다-옮긴이) 등 무엇이든 당신이 좋아하는 예술품을 찾아서 액자에 넣어 벽에 걸어두는 것은 더없이 만족스러운 경험이 될 수 있다. 예술과 함께 산다는 것은 영감의 불씨이자 창의력의 원료를 곁에 두는 것이다. 어릴 때부터 누구나 부모님이 벽이나 냉장고에 붙여 놓은 드로잉이나 그림을 따라 그린 적이 있을 테고, 창의력

을 인정받을 때 느끼는 자부심을 잘 알고 있다. 비슷한 방식으로 당신이 매우 좋아하는 예술 작품을 찾아 집으로 가져올 때의 흥분을 느낄 수 있다.

*한정판 인쇄물과 멀티플스의 차이:* 스크린 인쇄나 에칭, 석판화 등의 한정판 인쇄물 또는 멀티플스에는 예술가의 서명이 들어간다. 종종 50부, 100부, 200부 단위로 소량 제작하는 그런 프린트에는 고유 번호가 매겨져 있어 매우 특별하고 수집할 가치가 있는 작품이 된다.

## 창의적인 일

예술은 다른 세계로 통하는 창문일 수 있다. 예술은 당신의 일상에 활력과 빛깔을 더하기도 한다. 밝은색이든 차분한 색이든 당신이 좋을대로 선택하면 그만이다. 선택한 예술을 통해 자신을 표현할 수 있다. 수년간 우리는 다양한 규모의 예산을 가진 전 세계의 컬렉터들을 만나왔다. 모든 수집가의 공통점 하나는 바로 그들의 눈에서 반짝이는 불꽃이다. 예술품을 수집하고 발견할수록 점점 더 커지는 열정 말이다.

Page 193:
David Shrigley, *Art Will Save the World*, 2019, colour
screenprint, 76 × 56cm (29⅞ × 22in).
슈리글리의 재치 있고 도발적인 드로잉과 조각, 설치 작품은
우리 대부분이 속으로는 생각하면서 좀처럼 입 밖으로 소리 내어
말하지 않는 것을 간결하게 표현한다!

# 당신이 사랑하는 예술을 발견하는 방법

## 책

컬렉팅이라는 여정을 시작하는 한 가지 좋은 방법은 당신이 흠모하는 예술가를 다룬 책을 사서 그들의 작품에 관해 공부하고 작가와 작품을 설명하는 에세이를 읽는 것이다. 어떤 예술가들은 인쇄물을 같이 제공하거나 커버를 독특하게 디자인한 한정판 책을 만들기도 한다. 뉴욕에 있는 카르마 (Karma) 갤러리는 최근 몇 년간 예술가들이 제작한 놀라운 책들을 출판하고 있다. 그곳에서 운영하는 카르마 서점은 역시 뉴욕에 위치한 대쉬우드(Dashwood)와 함께 꼭 방문해야 할 곳이다. 그 밖에도 뉴욕의 프린티드 매터(Printed Matter)와 런던의 쾨니히 북스(Koenig Books), 텐더 북스(Tender Books), 클레르 드 루앙(Claire de Rouen)도 훌륭한 서점들이다. 중고 상점과 이베이를 뒤지면 놀랍게도 적당한 가격의 중고 예술서적을 찾을 수 있다. 우리 둘 다 책을 구입해 그 안의 이미지를 세세히 들여다보는 것으로 시작했다. 그런 방법은 가령, 회화나 정물 사진, 도자기 꽃병 등 좋아하는 작품과 자신의 취향을 알아보는 데 아주 효과적이다.

## 아트페어

우리는 반드시 무언가를 살 필요가 없다는 것을 알게 된 후 아트페어에도 방문하기 시작했다. 몇몇 거물급 컬렉터들은 아트페어 특유의 고압적인 분위기에서 돈을 쓰고 싶지 않기 때문에 그곳에선 아무 작품도 사지 않는다는 규칙을 세우고 전시장을 찾기도 한다. 대신 페어장을 천천히 걸어 다니며 새로운 예술가의 작업에 관해 배우는 기회로 활용한다. 우리 둘은 사진을 찍고, 좀 더 조사해 보고 싶은 예술가들의 이름을 적어오는 것만으로 아트페어를 둘러보는 일이 굉장히 즐겁다. 사진을 찍는 것은 그 자체로 일종의 시각적 아카이브인 컬렉션이 될 수 있으며, 직접 모은 풍성한 참고자료를 가지고 있으면 작품 수집에도 큰 도움이 된다.

## 미술관과 갤러리 방문하기

최대한 여러 권의 책을 읽는 것도 좋지만 그저 당신의 눈을 신뢰하는 것 역시 매우 중요하다. 밖으로 나와서 직접 작품을 보라. 정기적으로 미술관과 갤러리를 방문하다 보면 단순히 보는 행위만으로도 당신이 좋아하는 작품과 싫어하는 작품이 무엇인지 파악하게 될 것이다. 단체 전시는 아주 좋은 출발점으로 오늘날 만들어지는 예술에 대한 전반적인 경향을 한눈에 살펴볼 수 있다. 런던의 왕립 미술 아카데미에서 개최하는 여름 전시회(Summer Exhibition)에서는 무려 1,500점 이상의 작품을 소개한다!

## 정말, 정말 마음에 드는 작품만 선택하라

우리가 친구들에게 항상 하는 말이 있다. 바로 사러 가지 말고, 구입할 준비가 되었다고 느껴지면, 오로지 정말로 마음에 들어서 그 작품 없이는 도저히 살 수 없을 것 같은 작품만 구입하라는 것이다. 그러면 원하지도 않는 것에 돈을 썼다는 부담감을 느끼는 일은 없을 것이다! 투자를 목적으로 산 작품으로는 결코 성공하기 힘들다. 혹시라도 일부 예술품 딜러들이 즐겨 하듯 사고 파는 행위에서 쾌감을 느끼는 게 아니라면 말이다. 하지만 우리에게 예술품 수집은 열정적인 취미에 가깝다. 우리와 깊이 연결된 듯한 작품을 찾는 일에 소명을 느끼고 있다. 물론, 그렇다 하더라도 집안의 빈 벽을 무엇으로라도 메워야 한다고 느낄 수도 있다. 우리는 우선 합리적인 가격의 포스터와 엽서를 액자로 만드는 일부터 시작했다. 반드시 원화일 필요는 없다. 패트릭 콜필드(Patrick Caulfield)의 엽서나 앤디 워홀이 디자인한 밴드 벨벳 언더그라운드(Velvet Underground)의 앨범 표지가 될 수도 있다. 심지어 이베이에서 데이비드 호크니의 오래된 포스터나 소니아 들로네(Sonia Delaunay) 전시 포스터의 원본을 발견하기도 했다. 그런 작품들을 발견해 액자에 끼우고 나면 미술사에 등장하는 무언가를 소장한 기분도 느낄 수 있다!

# 예술 작품을 살 수 있는 장소

## 졸업 전시회

뉴욕의 스쿨 오브 비주얼 아트(School of Visual Arts), 뉴헤이븐의 예일대, 프랑크푸르트의 슈테델슐레(Städelschule), 베를린의 국립예술대학(Universität der Künste)을 비롯한 전 세계의 모든 대학에서와 마찬가지로 런던의 왕립 미술학교(Royal College of Art), 골드스미스 런던 대학(Goldsmiths), 센트럴 세인트 마틴(Central Saint Martins), 슬레이드 예술대학(The Slade School of Fine Art)에서도 놀라우리만치 다양한 졸업 작품을 전시한다. 새로운 아이디어와 예술 작품을 보는 것은 아주 신나는 일이며, 게다가 그런 전시회에서는 마음에 드는 작품을 적당한 가격에 구입할 수도 있다. 대략 100~1,000파운드(한화 약16만원~162만원) 정도의 금액으로 원작을 손에 넣을 수 있다! 또 관심의 표현이 예술가들의 발전에 어떤 도움이 되는지를 보는 것도 보람된 일이다. 당신의 열띤 반응과 그들의 작품을 사기로 한 사실을 통해 그들은 마음 깊은 곳에서 자신의 작품이 대학 밖의 세상과 연결되었다는 자부심을 느낄 수 있다. 게다가 그런 교류는 예술가와 친분을 쌓는 좋은 방법이기도 해서 어쩌면 당신은 그들과 계속 연락하며 미래에도 전시에 방문하며 함께 성장해 갈 수 있다. 보통 경력을 처음 쌓기 시작할 무렵에 만나는 예술가들은 계속해서 작품활동을 펼치며 결국에는 미술관이나 상업 갤러리에서 전시회를 연다. 그들이 예술가로 성장해 가는 여정에 작지만 의미 있는 방식으로 도움이 되었다는 사실에서 당신은 비할 데 없는 흥분감을 맛볼 수 있다. 또 작품의 가격이 천정부지로 치솟고, 작품을 구할 수도 없게 되기 전에 원작을 손에 넣을 수 있는 훌륭한 기회이기도 하다. 보통 예술가가 미술 시장에 발을 들여놓고 나면 작품 가격이 빠르게 올라 수천에서 수만 파운드에 이르는 호가가 형성된다. 갤러리를 둘러싸고 벌어지는 정치는 말할 것도 없다. 갤러리에서는 작품을 판매할 대상을 까다롭게 물색하기도 하고 자신과 거래하는 컬렉터들에게 미술관에 작품을 기부하도록 권유하기도 한다.

## 디지털 플랫폼

요즘에는 훌륭한 디지털 플랫폼이 많이 등장했다. 가령, 옥아트(AucArt)는 웹사이트와 어플을 통해 갓 졸업한 예술가들의 작품을 홍보하고 판매한다. 디지털 플랫폼에서는 자선 경매도 자주 연다. 최근 우리는 영국 출신 신진 화가인 솔라 올루로드(Sola Olulode)의 작은 그림을 각각 약 500파운드(한화 약 81만원)에 구입해 스티븐 로렌스 트러스트(Stephen Lawrence Trust)에서 주최하는 중요한 기금 모금에 후원했다(그 후 우리 둘 다 인스타그램에서 솔라에게 메시지를 보냈고 지금은 정기적으로 연락하는 사이가 됐다. 러셀은 그녀의 작업실을 방문하기도 했다). 예술 작품을 쉽게 접할 수 있는 다른 사이트로는 아트시(Artsy)와 아트스페이스(Artspace) 등이 있다.

## 인스타그램

소셜미디어는 새로운 예술 작품과 예술가를 찾는 마법의 도구가 되었다. 뉴욕에서 연기 하는 동안 러셀은 작가 니나 샤넬 애브니(Nina Chanel Abney)가 큐레이션한 그룹전 <펀치(Punch)>에서 존 키의 작품을 처음 접했다. 몇 시간도 지나지 않아 러셀은 인스타그램으로 다이렉트 메시지를 주고받고는 존의 작업실에서 그를 만날 수 있었다. (솔라 올루로드와 마찬가지로 그런 교류를 통해 작품 수집뿐 아니라 새로운 우정을 만들 기회도 얻는다. 물론 모든 예술가의 작업실을 방문할 수 있거나 모두가 방문을 원하는 것은 아니지만 그럴 기회가 분명히 생기며 그것은 의심할 여지 없이 아주 멋진 경험이다.) 인스타그램에서 예술가와 갤러리, 컬렉터, 미술관을 팔로우하는 것은 훌륭한 무료 학습 자료다. 그렇게 전 세계 예술 애호가와 예술가 공동체가 더 가까워질 수 있다.

## 기념품 숍

상업 갤러리 또한 공간 내에 놀랄만한 기념품 숍을 운영한다. 그곳에서 예술가들이 만든 멀티플스를 찾아보는 일은 그만한 가치가 있다.

좌측 :
런던 프리즈 아트페어 2019

아래 :
마게이트에 위치한 칼 프리드만 갤러리
런던 프리즈 아트페어 부스 전경 2019

지난 10년 동안 '프리즈(Frieze)'나
'아트 바젤(Art Basel)'과 같은 아트페어는
세계의 예술 컬렉터들과 예술 애호가
모두에게 점차 중요한 행사로 자리 잡았다.
아트페어는 예술가의 최신작을 발견하고
경험하기에 아주 좋은 장소이며 종종
작업실에서 바로 가져온 작품들을
한 공간에서 감상할 수 있다.

## 판화 전문 출판업체

몇몇 판화 전문 출판업체는 예술 작품을 살 수 있는 온라인 플랫폼을 인기리에 운영한다. 영국에서 우리가 가장 좋아하는 플랫폼은 카운터 에디션스(CounterEditions.com)다. 그렇다. 로버트가 디렉터로 있는 곳이다 보니 다소 편애하는 감이 있긴 하지만, 실제로 우리 둘 다 2000년대 초반부터 그곳을 통해 정기적으로 판화를 수집하고 있다. 카운터 에디션스는 트레이시 에민, 레이첼 화이트리드(Rachel Whiteread), 프랭크 볼링(Frank Bowling), 앤시아 해밀턴, 레베카 워렌, 뤽 튀만(Luc Tuymans) 등을 비롯한 70명이 넘는 세계적인 현대 미술가들에게 판화와 멀티플스를 의뢰해 제작하는 동시에 예술가와 긴밀히 협력해 다양한 매체의 작품을 독점 생산한다. 그곳의 판화는 기존의 작품을 복제하는 대신 그 자체가 원작인 판화로만 존재하기 때문에 매우 특별하게 느껴진다.

## 예술품 경매사(옥션 하우스)

예술품 경매사에서 운영하는 웹사이트에서는 정기적으로 열리는 예술품 경매의 출품작 및 출품 예정 작품을 검색할 수 있다. 온라인 입찰과 동영상 스트리밍으로 하는 라이브 입찰에 힘입어 그 어느 때보다 예술품 경매에 쉽게 접근할 수 있게 되었다. 그런 경매가 모든 사람을 대상으로 하는 것은 아니라고 해도 때로는 적당한 가격의 작품을 발견할 수도 있다. 누가 입찰에 나서느냐가 관건인 경매에서는 운이 도와준다면 피터 블레이크(Peter Blake)의 판화를 수백 파운드에 손에 넣기도 한다. 우리는 컬렉팅 초기에 오래된 경매 카탈로그를 즐겨 읽으며 잘 알려지지 않은 작품들을 공부했다. 이외에도 경매 출품작들을 미리 공개하는 전시에 직접 방문해 작품을 보는 방법도 있다. 입장료를 받지 않으므로 무료로 들어갈 수 있다. 각양각색의 활동을 펼치는 예술가들의 작품이 한 자리에 나란히 모여있는 장면을 보는 것은 평소라면 생각지도 못할 일이므로 그곳에서 작품을 감상하며 동시대 미술을 폭넓게 개괄할 수 있다.

## 미술관과 갤러리

미술관과 갤러리에 가서 직접 작품을 감상하라. 정기적으로 방문하다 보면 당신의 취향을 파악할 수 있을 것이다. 유명한 예술가가 만든 고가의 원작 외에도 규모 있는 전시회에서는 에칭, 스크린프린트, 사진, 종이에 한 작업 등의 판화를 훨씬 합리적인 가격에 판매하기도 한다. 그레이슨 페리나 로즈 와일리와 같은 예술가의 작품도 발견할 수 있을지 모른다. 전시에 다니다 보면 유명 작가의 서명이 있는 한정판 작품을 수천 파운드가 아니라 수백 파운드에 구입할 수 있는 더할 나위 없이 좋은 기회를 얻기도 한다. 아트페어에서도 폭넓은 판화를 선보이기 시작했다. 런던과 뉴욕에서 열리는 '프리즈' 아트페어는 얼라이드 에디션(Allied Editions)이라고 하는 멋진 섹션을 통해 아티스트 에디션을 독점적으로 소개한다. 매년 예술가들의 한정판 판화를 모아 전시하는 그 부스에서는 영국의 스튜디오 볼테르(Studio Voltaire), 현대미술협회(Institute of Contemporary Arts), 화이트채플 갤러리(Whitechapel Gallery) 등 비영리 예술 공간을 위한 기금을 모은다. 그런 아트페어는 단순히 많은 돈을 벌어들이는 것 외에도 일정 수준의 비판적 분석 능력과 안목을 갖춘 큐레이터가 작품을 고른다는 점에서도 신뢰할 수 있다. 각 갤러리마다 판매 가능한 에디션 작품을 웹사이트에 올려놓는데, 스튜디오 볼테르는 <볼테르 하우스(House of Voltaire)>라는 이름의 자체 팝업 스토어를 시리즈로 운영해 인기를 모았다. '프리즈' 뉴욕에서는 노팅엄 컨템포러리(Nottingham Contemporary)(영국), 프린티드 매터(미국), 퀸즈미술관(Queens Museum)(미국), 조각센터(미국), 스코히건(Skowhegan)(미국)이 모두 얼라이드 에디션 부스에 출품했다. 뉴욕의 화이트 컬럼스를 비롯한 다른 기관들도 '프리즈' 아트페어의 자체 부스에서 재능 있는 작가들의 판화를 여러 점 판매했다.

예술품 경매사 본햄(Bonham)

# 예술 작품 구입의 규칙들

## 자신만의 규칙을 정하라

일부 컬렉터들에겐 자신만의 원칙이 있다. 이를테면, '500 파운드 이하의 작품만 구입한다'처럼 예산과 관련된 것일 수 있다. 또 다른 컬렉터는 한 가지 주제에 초점 맞춰 집중적으로 작품을 수집하기도 한다.

가령, 아니타 자불루도비츠(Anita Zabludowicz)는 신진 예술가와 큐레이터를 지원하는 일에 중점을 두고 있으며, 발레리아 나폴레옹(Valeria Napoleone)은 1990년대부터 여성 예술가의 작품을 수집하며 수년간 예술 분야에서 활동하는 여성들을 지원하는 데 헌신하고 있다. 발레리아는 후원 범위를 확대해 공공장소에서 열리는 전시를 재정적으로 돕기도 한다. 그런 컬렉터들의 열정에는 전염성이 있어 다른 수집가들까지도 자신들이 지지하는 예술가들에게 주목하게 한다. 작품 활동을 하는 예술가들은 압도적으로 많으므로 관심 범위를 좁히는 것이 바람직하다.

## 작품 상태를 확인하라

2차 미술 시장에서 작품을 산다면 (즉, 작품이 과거에 적어도 한 번 이상 거래된 적이 있는 경우라면) 작품의 컨디션 리포트를 확인하는 일은 매우 중요하다. 해당 예술 작품은 판매되기 전까지 다른 수집가의 손에 있었을 것이다. 그것은 작품가에 영향을 미치는 요인이므로 상태를 확인하는 일은 필수다. 특히, 사진이나 판화는 상태가 좋은 경우에만 구입하라고 추천한다. 표면에 얼룩진 지문이 묻어 있거나 인화지가 접히고 휘어진 사진이라면 결코 소장하고 싶지 않을 것이다. 그런 정보는 예술품 컬렉터이자 음악계의 슈퍼스타인 엘튼 존 경과 대화를 나누며 배운 사실이다. "제가 수집하는 모든 사진 작품은 우선 검사를 철저히 합니다. 햇빛으로 손상된 사진이 많기 때문이죠. 사람들은 사진 작품을 제대로 관리하지 않아요. 그래서 구매하기에 앞서 액자에서 사진을 꺼내 잘 살펴보고 다시 끼워 넣지요... 가끔은 원하는 이미지를 얻으려면 엄청난 인내심을 가져야 합니다... 오랫동안 손에 넣고 싶었던 다이앤 아버스(Diane Arbus)의 작품이 있었습니다. 센트럴 파크에서 장난감 수류탄을 쥐고 있는 소년의 사진이죠. 20년 동안 이 사진을 구하려고 백방으로 노력했는데, 10년 전쯤에 드디어 뉴욕의 한 경매에 나온 것입니다.

사진 컬렉션 책임자인 뉴웰 하빈(Newell Harbin)이 올라가서 살펴봤습니다. 커피 얼룩이 사진 여기저기에 번져 있었는데도 50만 달러(한화 약 5억 8430만 원)에 팔렸죠. 저라면 손상

예술품 경매사 소더비(Sotheby's) 순수예술품 경매장 전경, 뉴욕

된 작품에는 단돈 50달러도 쓰지 않았을 겁니다. 완벽한 상태여야 하죠. 작년 연말에 개인이 소장하고 있던 작품으로 두 번이나 제의가 들어와서 마침내 원하던 사진을 손에 넣게 되었습니다!" 손상된 작품을 판매할 수는 있지만 보통 아주 낮은 가격에 거래된다.

## 플리핑- 투기성 거래

투기성 작품 거래는 사람들의 눈살을 찌푸리게 만든다. 플리핑(flipping)은 작품을 사고 나서 재빠르게 되팔아 이익을 남기는 투기성 거래를 뜻한다. 작품이 그런 식으로 경매에서 팔린다면, 작가의 경력에 심한 타격을 줄 수 있다. 작품이 마땅히 받아야 할 적절한 가격으로 판매되지 않아 예술가의 가치를 떨어뜨리거나, 그 반대로 너무 높은 가격에 판매되어 거품을 형성할 수 있기 때문이다. 그런 높은 가격 때문에 다른 수집가들이 해당 예술가의 작품을 마구잡이로 시장에 내놓으면서 작품 가격을 높게 유지할 수 없게 된다. 따라서 우리는 항상 작품을 경매장에 내놓기 전에 작품을 구입했던 갤러리나 예술가에게 먼저 거래를 제안하라고 권한다. 그런 행동은 예술가와 작품을 존중하는 태도이기도 하고 그렇게 갤러리나 예술가는 이후에 작품이 어디로 가야할 지 심사숙고할 수 있게 된다.

## 표구

작품을 제대로 표구하는 일은 필수적이다. 많은 사람이 표구를 대수롭지 않게 여기는데, 특히 종이 작품과 사진의 경우 아카이벌 재료와 중성 판지, 자외선(UV) 필터 유리를 사용해 제대로 액자를 맞추는 것이 아주 중요하다. 그렇다, 작품 크기에 따라 150~300파운드(한화 약 25만원~50만원) 정도를 추가로 지출할 수도 있지만, 수준이 담보된 표구사에 찾아가는 일은 충분한 가치가 있다. 판화를 표구사에 맡길 때는 그들에게 작품을 안전하게 보호할 기술이 있는지만 확인하면 된다. 액자에 넣는 과정에서 작품이 손상되는 일만은 결코 경험하고 싶지 않을 테니 말이다.

## 보험

가능하다면 주택 보험의 보상 목록에 예술 작품을 추가하는 것도 아주 중요하다. 그러면 만약 작품이 손상되더라도 보험으로 처리할 수 있다. 작품을 표구사에 맡겼다면 약관에 따라 보험사에 그 사실을 알려야 할 수도 있고, 또는 액자 작업이 이뤄지는 동안에는 표구사에서 가입한 보험 혜택이 적용되도록 요청할 수도 있다. 이메일을 통해서라도 그런 내용을 서면으로 작성해서 표구사와 당신이 서로 동의한 사항을 명확하게 해 두는 편이 좋다.

## 수집한 작품을 계속 갖고 있어라

우리는 어떤 작품은 마치 다른 세상을 보여주는 창문 같다는 이야기를 나누곤 한다. 그런 작품은 거실이나 주방, 침실, 복도에 새로운 활기를 불어넣는다. 당신은 인간 관계와 거의 비슷하게 예술 작품과도 복합적인 일상의 관계를 맺는다. 우리 둘 다 일주일 동안 어떤 그림에 푹 빠져서 지내다가도 두 달 후에는 같은 그림이 믿을 수 없이 눈에 거슬리는 경험을 한 적이 있다. 물론 작품이 달라진 것이 아니라 우리의 취향에 변화가 생긴 것이다! 인간의 감정은 복잡하고, 기분은 시간이 지나면서 바뀔 수 있다. 또 새로운 지식이 쌓이면서 다른 종류의 작품에 더 열광하게 될 수도 있다. 당신이 수집한 예술 작품과 사랑에 빠지거나 싫증을 느끼는 일은 지극히 자연스럽다는 점을 강조하고 싶다. 다만 구매한 작품을 적어도 5년은 계속 갖고 있기를 추천하는데, 당신을 고민에 빠트린 까다로운 작품이 결국 가장 소중한 보물이 되는 일이 생각보다 자주 발생하기 때문이다.

## 작품의 위치를 옮겨보라

집 안에서 작품의 위치를 옮기거나, 다른 자리로 바꿔봄으로써 흥미를 잃었던 작품에서 새로운 활력을 느끼는 경험을 하곤 한다. 작품이 제 자리를 찾았다는 생각이 들 때까지 위치를 옮겨보고 집 안 여기저기에 배치해 보는 것은 지극히 바람직한 일이라는 것을 잊지 마라. 당신 내면의 큐레이터가 자신의 목소리를 찾을 수 있도록 하라.

## 여러 작품을 함께 두어라

여러 점의 작품을 같이 걸어 놓는 것도 즐거움을 더하는 일이다. 함께 걸린 작품끼리 서로를 보완하고 작품들 사이에 대화가 형성될 수 있다. 예를 들면, 나란히 걸려 있는 그림과 사진을 새로운 시각으로 감상하며 작품들과 보다 깊은 친밀감을 느낄 수도 있다.

## 타이밍

타이밍이 열쇠다. 어떤 작품은 시대를 앞서 있다. 예술가의 작업이 진전을 이루는 데는 10년 이상 소요되기도 한다. 그들의 초기 작품들을 되돌아보면서 지금까지 해 온 작업이 그들의 놀라운 발전을 얼마나 잘 예견하고 있었는지 갑자기 깨닫게 될지도 모른다.

## 개성

최고의 컬렉션들에게는 '개성'이라는 한 가지 공통점이 있다. 우리는 거물급 작가들의 작품으로만 채워진 컬렉션을 자주 봐왔다. 투자를 목적으로 구입했다는 것이 명백하고, 작품이 정말 좋아서라기 보다는 자신의 사회적 지위를 과시하기 위한 경우 말이다. 물론 그런 거래 덕분에 미술계의 일부가 돌아가기도 하지만, 우리는 좀 더 개인적인 방식을 선호한다. 최신 동향이나 유행을 따르는 대신 당신 자신의 소리에 가만히 귀를 기울여보라. 미술 시장에서의 흥행과 미술사의 일부가 되는 것은 완전히 다른 일임을 항상 잊지 말자. 예술은 아주 느리게 진행된다. 오늘날과 같이 정보가 빠른 속도로 확산되는 문화에서는 쉽게 방향을 잃을 수 있다. 방향 감각을 제대로 유지하려면 당신이 누구이며, 무엇을 좋아하는지 아는 것이 중요하다. 훌륭하고 의미 있는 소장품 목록은 당신의 열정과 관심에 기반해 만들 수 있으며, 컬렉션은 매우 설득력 있게 당신의 성격을 반영한다.

거물급 예술가의 작품만을 소장할 필요는 없다. 신진 작가를 물색하거나 아직 유명해지지 않은 좀 더 나이가 많은 예술가를 찾아보는 것도 한 방법이다. 당신의 후원이 그들에게 정말 큰 도움이 되며, 몰랐던 개념을 접하고 새로운 아티스트들의 등장에 일조했다는 기분은 몹시 유쾌한 일이다. 예술 작품 수집은 평생의 여정이다. 그러니 무엇을 기다리고 있는가? 당장 밖으로 나가자!

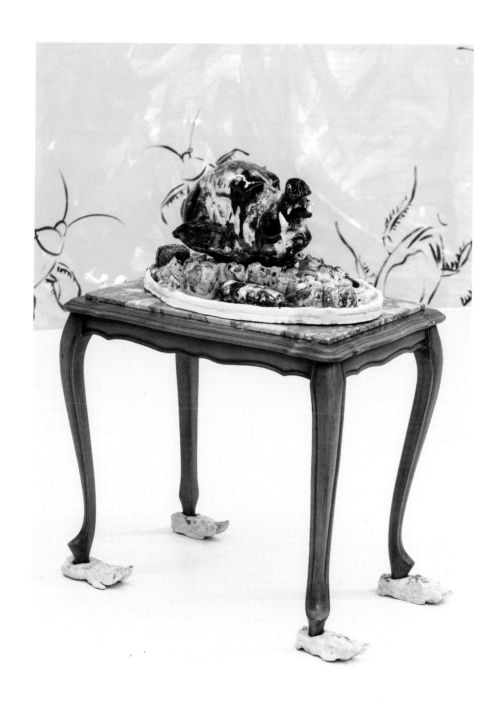

Lindsey Mendick, *Nose to tail*, 2018, glazed ceramic, marble table, 90 × 40cm (35½ × 15½in).
멘딕은 하위문화와 고급문화에서 받은 영향을 조합해 와일드하고 재미있는 설치 작품을 만드는데,
작품에는 종종 개인적인 기억이 녹아있다.

이제 막

싹을 틔운

예술가들을 위한

조언

Simon Denny, *Mine,* installation view: K21, Dusseldorf, 2020.
뉴질랜드 출신 아티스트인 사이먼 데니는 현재 베를린을 기반으로 활동한다.
작품을 통해 그는 기술과 광고 산업이 전 세계의 문화를 형성하는 데 미치는 영향을 탐구한다.

## 자기 자신이 되어라

예술가가 되는 일은 종종 고독하고 외로운 여정처럼 느껴지기도 한다. 하지만 한편으로는 타인들에게 한 발 가까이 다가가는 방법이 될 수도 있다. 우리가 배운 가장 중요한 조언은 단 하나다. 바로 자기 자신이 되라는 것이다. 제리 살츠는 그 점을 "당신의 이야기는 흥미롭다!"는 말로 완벽하게 설명한다. 처음에는 굉장히 지루하게 들릴 수 있는 말이지만, 세상을 바라보는 고유한 관점이야말로 그 어떤 것보다 확실하게 당신과 다른 이들을 연결해주는 요소다.

## 단 하나의 옳은 길이란 없다

세계적으로 성공을 거둔 일부 예술가들 중에는 예술학교에 다닌 적이 없는 사람도 있다. 일부는 형편없는 라이프 드로잉 실력 때문에 자신의 재능이 어디에 있는지 발견하고 그것을 발전시키기 전에 지레 겁을 먹어 포기하려고 하기도 했다. 예술가가 되는 길에 하나의 정답은 없다는 것을 알아야 한다.

## 일단 시작하라...

힘든 일의 절반은 시작에 있다. 꾸물거리거나 산만해지기는 너무나 쉽다. 억지로라도 시작하는 것이 해결책이다. 일단 시작하고 나면 작업이 생각보다 훨씬 재미있고 흥미진진하다는 사실에 깜짝 놀랄 것이다. 또 의식의 흐름을 따라가면서 자신을 믿고 떠오르는 생각을 그대로 쏟아내라는 말도 있다. 지나친 생각에서 오는 압박감이나 확고한 개념을 바탕으로 작품을 구상해야 한다는 생각은 창작에 오히려 방해가 될 수 있다. 혹은 심혈을 기울여 완성한 작품이 진정으로 당

*205페이지 :*

Katherine Bradford, *Superman with Color Border*, 2014, oil on canvas, 17.8 × 12.7cm (7 × 5in). 로버트가 자신의 컬렉션 중에서 가장 좋아하는 작품이다. 아주 작은 그림이지만 변화와 희망에 대한 거대한 아이디어를 담고 있다.

신을 보여주지 않는 것처럼 느껴질 수도 있다. 가끔은 무의식이 통제되고 지적인 의식보다 '우리'를 더 잘 대변한다. 우리는 쉽게 한 작업이 종종 가장 힘 있는 결과물이 되는 것을 자주 봐왔다. 당신은 이렇게 생각할 수도 있다. "오, 드로잉은 나한텐 아주 손쉬운 작업이니까 이제 회화를 시작해야겠다." 그렇게 드로잉이 당신이 가진 최고의 재능이자 주특기임에도 그와는 완전히 다른 무언가를 시도해 보려고 한다. 이미 자신에게 있는 '손쉬운' 재능을 향상시키려 매진한다면, 탁월함이 자연스럽게 따라올 것이다. 타고난 소질을 바탕으로 노력할 때에 더 향상되고, 더 나아지고, 더 훌륭해질 수 있기 때문이다.

## ... 계속하라

성공의 열쇠는 한결같음이다. 자신을 갈고 닦으며 스스로에게 만족하는 것 역시 빼놓을 수 없는 자질이다. 다시 한번 강조하는데, 훈련은 당신과 당신의 마음에 잘 맞는 특정한 방식으로 이뤄져야 하지만 가장 중요한 것은 그 방법이 생산적이고, 영감을 주며, 결과적으로 창의적이어야 한다는 점이다.

## 집중하라

이 책을 쓰는 동안 많은 친구와 동료가 효과적으로 글을 쓰는 방법에 관한 아이디어와 조언을 해주었다. 우리는 결국 각자에게 어떤 방식이 가장 효과적인지를 알아냈다. 이를테면 로버트는 아침에 일어나자마자 바로 쓰거나 잠자리에 들기 전에 쓰는 것을 선호했다. 자신의 능력을 최대한 발휘할 수 있는 방법을 파악하는 것은 인생에서 하는 모든 일의 핵심이다. 우리에겐 다른 직업도 있고, 팟캐스트도 계속해서 녹음하고 있었다. 이미 벌여 놓은 일이 너무 많은 상태에서 어떻게 책까지 쓸 수 있을지 두려웠다. 하지만 '당신이 어떤 일을 성사시키고 싶다면, 바쁜 사람에게 부탁하라!'라는 오래된 격언이 진실임을 몸소 체험했다. 우리가 이런 이야기를 하는 이유는 만약 당신이 생활비를 벌기 위해 다른 일을 병행하는 상황이라도, 예술 활동과 경력 또한 이어갈 수 있음을 보여주고 싶어서다.

## 시간은 한정적이다

무언가를 하는 데 시간이 한정되어 있다는 사실이 가끔은 도움이 된다. 가령, 매일 저녁 한 시간만 작품 제작에 집중할 할 수 있다면 그런 규칙적인 루틴동안 모든 힘을 발휘할 것이다. 또 무엇으로 채워야 할지 모르는 나날들이 당신 앞에 놓여 있는 게 아니므로 부담감을 덜 수도 있다. 일과의 한 부분으로 창작 활동을 하다 보면 훨씬 더 개방적이고 편안한 태도를 가질 수 있어 제한적이고 한정된 시간 안에 창의력을 샘솟게 할 수 있다.

## 밖으로 나가라

어떤 사람에게는 완전히 고립된 환경에서 은둔자처럼 사는 게 좋은 선택일 수 있다. 하지만 작품으로 무언가 말하고 싶은 게 있다면 대부분의 사람은 바깥에 나가서 삶을 살아야 한다. 세상에서 하게 되는 여러 경험을 통해 당신은 작품에 포함할 더 많은 아이디어를 얻게 된다.

## 주변을 둘러보라

매주 시간을 내어 독서를 하거나 주변을 살펴봐라. 반드시 예술 관련 서적이나 예술 작품일 필요는 없다. 주변 세상을 둘러보며, 당신이 어떻게 느끼고 무엇에 반응하는지, 또 지역 공동체나 사회 전반 혹은 전 세계에서 어떤 일이 일어나고 있는지 생각해 보라. 당신의 목소리는 매우 중요하며, 사회를 돕고, 세상이 진보하는 데 기여한다는 점을 잊어서는 안 된다.

## 자신만의 세계를 창조하라

우리는 항상 우리가 좋아하는 예술가들은 자신만의 우주를 만들었다고 말한다. 자신만의 우주를 만드는 일은 새로운 언어의 창조에 필적할 만하다. 그들은 시각적 요소를 바탕으로 만든 자신만의 기호와 글자, 단어를 가지고 있다. 그런 요소는 독특한 일련의 규칙과 가치를 담고 있어 즉각 알아볼 수 있을 뿐 아니라 무척이나 흥미롭고 재미있기도 하다.

## 깊이 파고들라

자기 자신을 알고, 스스로를 돌보며, 자신을 책임질 수 있어야 한다. 그것은 '다른 사람을 사랑하기 전에 자신을 사랑하는 법을 배워야 한다'는 사랑에 대한 오래된 상투적 문구와 비슷하게 예술 작품의 창작에도 그대로 적용된다. 깊이 파고들어 당신이 무엇을 두려워하는지, 자신 내면에 있는 것 중 대면하기 무서운 점은 무엇이고, 좋은 점은 무엇인지 파악해서 그 모든 것을 작품에 표현해 보는 것이다. 자전적인 작품을 만들어야 한다는 말이 아니다. 당신의 시각과 사물을 보는 관점은 특별한 것이고, 다른 사람들이 흥미를 느끼는 것도 바로 고유함에서 나온다. 또한 그런 관점이 곧 당신이 추상미술이나 설치미술, 퍼포먼스, 영상 등에 접근하는 방식이기도 하다.

## 기술을 향상시켜라

우리가 깨달은 또 다른 중요한 교훈은 시작하기에 너무 늦은 때란 없다는 것이다. 모두는 각자 다른 시기에 발전한다. 당신 앞에 놓인 빈 종이만큼 두려운 것은 없지만, 어쨌든 가장 좋은 방법은 그리고 쓰기 시작하며, 일단 무엇이든 '시작'하는 것이다. 그런 다음에는 계속 작업을 이어가면 된다. 집중과 노력, 끈기는 반드시 보상받을 것이다.

실패도 과정의 일부이며, 중요한 부분이다. 시도하고 실패해보면서 전체 과정을 배우며, 그 여정에서 새로운 발견을 하고 다음 단계로 도약하게 된다. 전부터 라이프 드로잉을 배워보고 싶었다면 '지금' 당장 수업에 등록하라! 직접 시도해봐야만 성장할 수 있다. 그러니 일단 시작하라! 출발하라! 창의성을 발휘하라! 열정과 집중력이 당신을 더 멀리 데려다 줄 것이다. 만약 과슈로 그림을 그려보고 싶다는 생각이 있었다면, 책을 구해서 배워보라. 자신의 분야에서 널리 알려진 리사 유스케이바게조차도 최근 과슈로 그리는 방법에 대한 책을 사서 연습하며 기법의 완성도를 높이고 있다. 배움은 평생 지속되는 활동이다. 계속해서 새로운 지식을 쌓는 것은 당신이 올라야 할 산과 같다. 위대함은 그렇게 만들어진다. 끊임없는 학습으로 당신의 작품은 결코 지루하거나 정체되지 않을 것이고, 당신의 관심도 계속 이어질 것이다.

talk ART

## 새로운 것을 시도하라

새로운 것을 시도하는 일을 두려워말라. 어떤 유형의 작품으로 성공했다면 아주 훌륭한 일이지만, 다른 일을 시도해 보려고 스스로를 밀어 붙일 필요가 없다는 의미는 아니다. 현재 수많은 예술가가 스스로를 '다학제적(interdisciplinary)'이라고 묘사하며 여러 매체를 넘나든다. 옥스포드의 러스킨 예술학교(Ruskin School of Art)에서 철학박사 과정을 밟던 샤완다 코벳은 도예 작업을 더 이상 계속하지 않기로 결심한 적이 있다. 그녀는 도예 작품으로 유명해졌지만 그 대신 퍼포먼스 작품을 창작하고 싶어했다. 당시 지도교수였던 리넷 이아돔-보아케(Lynette Yiadom-Boakye)는 샤완다가 도예 작업을 그만두기를 원하는 타당한 이유를 말해 보라고 했다. 샤완다의 대답을 듣고는 두 장르를 병행할 수 있을 것이라고 판단해 그녀에게 둘 다 해보라고 권유했다. 이제 샤완다의 도자기 그릇과 함께 그녀가 연출한 퍼포먼스를 보며 당신은 그 둘이 본질적으로 연결되어 있음을 알 수 있다. 이질적으로 보이는 두 분야는 서로 영향을 미치고, 그로 인해 관람객은 작품을 더 흥미롭고, 복합적이고, 역동적으로 경험하게 된다. 게다가 예술가가 얻은 힘과 영감이 작품에 녹아든 결과를 목격할 수도 있다. 위험을 무릅쓰고 용기를 내서 두려워하던 일을 하려고 나아가면서, 당신은 이전에 알지 못했던 창의적인 기분을 맛보게 될 것이다.

## 자부심을 가져라

당신과 당신의 작품에 자부심을 가져라. 작품의 의도와 신념을 당당하게 밝혀라. 그렇게 하면 나쁜 평가나 부정적인 피드백을 받더라도 작품이 단단하고 진실된 의도로 만들어졌고, 따라서 그 시점에서 만들 수 있는 최고의 작품이라는 것을 당신 자신이라도 알게 될 것이다. 성장을 위해 건설적인 비판을 듣고 수용하는 일은 아주 바람직하다. 그렇지만 마찬가지로 사람들이 단순히 못되게 굴거나 도움이 되지 않기도 하며, 혹은 당신의 작업을 완전히 오해하고 있을 때도 있다는 것을 알아야 한다. 당신의 길을 묵묵히 따르며, 진실되게 작업에 임한다면 모든 일은 제 자리에 놓일 것이다.

## 당신의 작업을 기록하라

처음부터 모든 기록을 남겨라. 그것이 힘이다! 당신의 작품이 어디에 있고 누가 구입했으며 언제 얼마에 판매되었는지 알고 있어야 한다. 모든 작품을 전문적으로 촬영해 놓거나 소속 갤러리에 그렇게 하도록 요청하라.

## 동료 예술가의 지원

동료 예술가의 지원(Peer support)은 반드시 필요하다. 다른 예술가나 당신이 신뢰할 수 있는 조언을 해주는 사람들로 그룹을 형성해보라. 자신의 본능과 생각에 귀를 기울이는 일은 매우 중요하지만, 우정을 나누는 일도 역시 커다란 도움이 된다. 예술가의 길을 걸으며 초기에 맺은 우정은 종종 가장 오래 지속되고, 친구들과 같이 성장하며 서로의 기쁨과 슬픔을 공유하는 돈독한 사이가 된다. 막대한 성공을 거둔 예술가들도 기복을 겪는다는 것은 다른 무엇보다 중요한 사실이다. 어떤 직업이든 어려운 시기가 있고 심각한 문제를 겪기 마련이다. 예상치 못한 어려움을 헤쳐나가도록 도와주는, 신뢰할 수 있는 사람들이 있다는 것은 매우 귀중한 일이다. 미술계는 실제 세계의 축소판과 같다. 멋지고, 영감을 주는, 훌륭한 사람이 있는 반면 까다롭고, 복잡하고, 완전히 제멋대로 행동하는 사람도 있다! 그러니 당신과 당신의 작업에 진정으로 관심을 기울이는 사람을 찾아 좋은 관계를 유지하도록 하라. 충실하고 의미 있는 우정을 다지는 일은 무엇보다 값지다.

## 작품을 최대한 보관하라

지난 10년 동안 미술 시장에 대한 관심, 특히 신진 예술가들의 작품에 대한 관심이 높아지면서 작업이 끝나기가 무섭게 작업실이 텅 비는 일이 유행처럼 번졌다. 로버트가 함께 일하는 예술가들에게 자주 조언하듯이 자체적인 컬렉션을 위해 제작하는 모든 작품의 10%, 가능하다면 20%까지 작품을 보관하라. 그런 면에서, 전시회가 끝난 후 작품 몇 점을 다시 작업실로 가져올 수도 있다. 그 작품들을 보며 당신의 작업이 어떻게 발전해 왔는지를 되짚어 볼 수 있을 뿐더러 장기적으로도 여러모로 유용하다. 물론 다양한 이유로 작품을 판매해야 할 수 있다. 생활비와 작업실 임차료도 내야 하고 많은 관람객과 큐레이터에게 작업을 홍보하는 데도 돈이 필요하다. 그렇지만 가능하다면 그림 한 점이든, 밑그림이나 콜라주, 무엇이 되었든 다시 가져와 소장하고 있는 게 좋다.

## 참여하고, 관계를 맺어라

캐서린 브래드포드는 "자신이 관심을 얻으려면 다른 사람에게 관심을 기울여라"라는 놀라운 조언을 한 적이 있다. 작품 활동에 너무 방해가 되지 않는 선에서 최대한 많은 시간을 동료들과 관계 맺는 데에 써라. 인스타그램은 생각이 비슷한 예술가들과 소통할 수 있는 유용한 수단이다. 그룹 전시를 열거나 서로 도움을 주는 것도 좋다. 협업은 필수다! 다른 사람들과 함께 작업함으로써 작품에 대한 야심찬 아이디어나 비전을 실현할 수도 있다. 크게 생각해라! 가장 좋아하는 갤러리 프로그램을 찾아 그들을 팔로우해라. 장기적으로 관심을 기울이며 적극적으로 참여하라. 공동체의 일원이 되어라. 하룻밤 사이에 사람들과 친해지기를 기대할 수는 없지만, 프라이빗한 초대 전시에 갈 기회가 있을 때는 일찍 전시장을 찾아 갤러리에서 일하는 사람들을 만나고, 동료 예술가나 다른 관람객들도 만나 대화를 나눠 보기도 해라. 얼마나 짧은 시간에 서로 도움을 주는 네트워크를 만들 수 있는지 깜짝 놀랄 것이다. 수줍음이 많거나 비교적 사교적이지 못한 사람들에겐 그런 행동이 어려울 수 있음을 알고 있다. 하지만 우리는 활발하고 수다스럽고 사람들과 어울리기를 좋아하는 것처럼 보이는 사람들 중에도 매우 민감하고 사려 깊은 성격으로 스스로는 수줍음을 느끼는 사람들이 많다는 것을 여러 번 경험했다. 존경하는 예술가에 관해 알아보라. 용기를 내서 말을 걸자! 예술가들은 사람들이 자신의 작품을 얼마나 좋아하는지를 들을 기회가 별로 없다. 그래서 당신이 그들의 작업을 존경하고 공감하고 있는 것을 알게 되면 그들은 당신의 작업에도 놀랄 정도로 지원을 아끼지 않는다. 인터뷰 등에서 다른 예술가를 언급하거나 전시를 기획해서 젊은 예술가나 아직 제대로 알려지지 않은 예술가와 자신의 플랫폼을 공유하며 도움을 주는 예술가들이 많다. '우리는 함께일 때 더 강해진다'는 말이 있는데, 예술가들에게 더 없이 맞는 말이다.

## 갤러리를 신뢰하라

함께 일하는 갤러리를 신뢰하고 그들과 잘 소통할 수 있도록 노력해라. 갤러리와 예술가는 오랫동안 관계를 이어갈 수 있다. 따라서 다른 모든 관계와 마찬가지로 제대로 관리할 필요성이 있다. 미술계에서는 종종 한 번의 악수로 모든 일이 진행되기도 한다. 갤러리가 대표하는 많은 예술가는 그들과의 관계를 명시한 계약서를 작성하지 않는다. 그러나 우리는 당신의 작품을 전시하는 갤러리와 위탁 또는 대여 계약을 서면으로 체결하거나 요청할 것을 강력히 권한다. 갤러리는 당신의 작업실에서 작품을 가져오는 순간부터 전시하는 기간까지 당신의 작품에 보험을 들고 배송하고 보호할 의무가 있다. 명확한 계약을 맺는 것은 양쪽 모두에게 최선의 일이다. 우리가 아는 많은 예술가가 위탁 계약서를 작성하지 않았을 때 부정적인 경험을 했다. 계약서는 양측이 서명한 한 장짜리 간단한 워드 문서로 충분하다. 긴 법적 계약일 필요는 없으며, 갤러리와 당신이 어떻게 함께 일할지를 명확히 설명한 내용이면 된다.

## 경쟁

건전한 경쟁을 하는 것은 바람직할 수 있지만, 다른 사람과 겨루고 자신과 비교하는 데 너무 집착하지는 말자. 모두에게 각자의 여정이 있다. 물론 경력을 쌓기 위해 밟는 특정 단계가 있지만 모든 일에는 타이밍이 중요하다. 가끔은 당신이 만

든 작품이 시대의 취향과 즉시 공명하지 않을 수도 있다. '이것이 바로 강점이다!'라는 것을 부디 기억하라. 다르다는 것은 좋은 일이다. 전시회를 열거나 성공을 바라는 마음으로 특정 방식의 작품을 만들어야 한다는 부담감은 떨쳐 버려라. 당신이 할 수 있는 만큼 최대한 자기 자신이 되기만 하면 된다.

## 영감을 얻어라

모든 방법을 동원해 당신을 앞서 간 예술가들로부터 영감을 얻어라. 최고의 예술가는 훔치기도 하지만 배운 것을 가져와 새로운 맥락에 다시 적용해 보고, 영감으로 활용하고, 재구성해서 자기 것으로 만든다. 경력을 쌓기 시작할 때는 당신이 흠모하는 예술가의 작품들을 따라서 그려보고, 라이프 드로잉 수업에도 참여해 보고, 드로잉과 페인팅에 필요한 기술을 습득하기 위해 고군분투하는 것은 아주 바람직하다. 일단 배울 수 있을 만큼 배우고 나면, 지금까지 익힌 모든 것을 해체해 자신만의 작품으로 창조하는 데 필요한 충분한 무기를 갖게 된다. 앞서 간 예술가들로부터 힘을 빌려와 열정적으로 연결하라. 거인의 어깨 위에 서는 것은 좋은 일이다.

## 작업실로 초대하라

우리가 만나는 많은 예술가는 작업실에 사람들이 방문하는 것을 꺼려한다. 매주 주말마다 작업실을 공개할 필요는 없지만, 신뢰하는 사람을 초대해 제작 중인 작품에 대한 대화를 나누는 일은 유용할 수 있다. 오랫동안 모든 것을 비밀로 유지하는 것은 실제로 창작 활동에 별 도움이 되지 않을 수 있다. 작품에 대해 많은 이야기를 나눌수록 작품이 더 좋아질 수 있으며, 특히 더 이상 예술 학교에 다니지 않거나 특정 시스템 밖에서 혼자 작업하는 경우라면 다른 사람의 의견은 좋은 피드백이 된다. 당신의 생각을 말하는 과정에서 새로운 생각이 떠오르고, 현재 만들고 있고 또 앞으로 만들게 될 작품을 신선한 관점으로 보게 될 수도 있다.

## 전시 및 설치하기

당신의 작품을 어떻게 전시하고 설치하기를 원하는지 구체적으로 설명해라. 특정한 조건에서 설치해야 하는 작품이라면 관련 지침의 목록을 작성해라. 또 그것을 문서화해서 작품의 새로운 소유자에게 작품과 같이 전달할 수도 있다. 그문서는 분실할 경우를 대비해 장기간 저장 및 보관해야 한다.

## 마음을 열어라

마음을 열고 즉흥성을 받아들여 새로운 기회를 만들자! 기회는 자연스럽게 찾아온다. 잘못된 맥락의 기회라고 판단될 경우에는 그저 '아니오'라고 말하면 된다. 때로는 아주 좁은 공간에 작품을 전시하는 일이 아주 큰 발전을 의미할 수도 있다. 그런 전시를 통해 작업실 바깥으로 나올 수 있다. 그렇다, 사람들에게 당신의 작품을 공개하는 일은 몹시 긴장되는 경험이지만, 성장하려면 반드시 거쳐야 하는 과정이다. 용기를 갖고, 작품을 공유해라.

## 온라인을 활용하라

인스타그램에 가입해라. 웹사이트를 만들되 그것을 위해 너무 많은 시간을 쓰지는 마라. 연락처 정보와 이력서, 작품 사진을 추려서 공유하는 것이 가장 중요하다. 방대한 아카이브가 될 필요는 없다. 필수적인 정보만 간단히 정리한 페이지로도 충분하다.

**Tracey Emin,** *The Last Great Adventure is You,*
**2014, neon, 450 × 172cm (177 × 67¾in).**

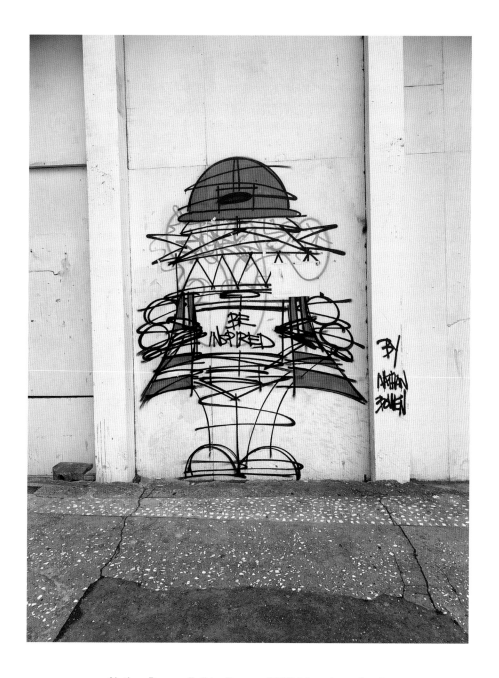

Nathan Bowen, *Builder Demon*, 2020, Margate seafront.
런던에서 활동하는 스트리트 아티스트인 보웬은 '사후의 삶(After Lives)'이라는 운동을 처음 시작했지만,
15세기 네덜란드 화가 히에로니무스 보쉬(Hieronymus Bosch)가 혼란스러운 지옥의 환영을 담은 유명한
그림에서 영감을 받아 그린 '악마' 그림으로 더 유명하다.

# 참고문헌

*Art Collecting Today:
Market Insights for Everyone
Passionate about Art*
– Doug Woodham, Allworth, 2018

*Art is the Highest Form of Hope*
– Phaidon, 2016

*Art Studio America: Contemporary
Art Spaces*
– Hossein Amirsadeghi & Maryam
Eisler,
Thames & Hudson, 2013

*Black Refractions:
Highlights from The Studio
Museum in Harlem*
– Connie H. Choi & Thelma Golden,
Rizzoli, 2019

*Collecting Art for Love,
Money and More*
– Ethan Wagner & Thea
Westreich, Phaidon, 2013

*Commissioning Contemporary
Art: A Handbook for Curators,
Collectors and Artists*
– Louisa Buck & Daniel McClean,
Thames & Hudson, 2012

*Could Have, Would Have,
Should Have: Inside the World
of the Art Collector*
– Tiqui Atencio, Art/Books, 2016

*Defining Contemporary Art:
25 Years in 200 Pivotal Artworks*
– Daniel Birnbaum, Cornelia H.
Butler & Suzanne Cotter, Phaidon,
2017

*Great Women Artists*
– Phaidon, 2019

*A History of Pictures: From the
Cave to the Computer Screen*
– David Hockney & Martin
Gayford, Thames & Hudson, 2016

*How to Be an Artist*
– Jerry Saltz, Ilex, 2020

*How to See: Looking, Talking, and
Thinking about Art*
– David Salle, W. W. W. Norton
& Company, 2016

*Lucky Kunst: The Story of YBA*
– Gregor Muir, Aurum Press, 2009

*Masculinities: Liberation through
Photography*
– Alona Pardo, Prestel, 2020

*The Mirror and the Palette:
Rebellion, Revolution and
Resilience, 500 Years of Women's
Self-Portraits*
– Jennifer Higgie,
Weidenfeld & Nicolson, 2021

*On Being an Artist*
– Michael Craig-Martin,
Art/Books, 2015

*Owning Art: The Contemporary Art
Collector's Handbook*
– Louisa Buck & Judith Greer,
Cultureshock Media, 2006

*Painting Now: Five Contemporary
Artists*
– Andrew Wilson, Tate Publishing,
2013

*A Poor Collector's Guide
to Buying Great Art*
– Erling Kagge,
Die Gestalten Verlag, 2015

*Seven Days in the Art World*
– Sarah Thornton, Granta, 2008

*Strangeland*
– Tracey Emin,
Hodder & Stoughton, 2013

*Tracey Emin*
– Carl Freedman & Honey Luard,
Rizzoli, 2006

*The Whole Picture: The colonial
story of the art in our museums &
why we need to talk about it*
– Alice Procter, Ilex, 2020

*Why Your Five Year Old Could
Not Have Done That: Modern Art
Explained*
– Susie Hodge, Thames & Hudson,
2012

*The $12 Million Stuffed Shark:
The Curious Economics of
Contemporary Art*
– Don Thompson, Aurum Press,
2012

*100 Contemporary Artists A–Z*
– Hans Werner Holzwarth,
Taschen, 2009

# 찾아보기

*작품 제목은 *이탤릭체*로 표기

*talk* ART

# 이미지 크레딧

Renato César, *Talking Elton*, 2020, digital drawing,
21 × 21cm (8¼ × 8¼in).

브라질의 예술가 레나토(Renato)는 2018년 가을 talk ART 팟캐스트를
시작한 이래 계속 후원을 아끼지 않는 열혈 청취자이며,
여러 편의 에피소드를 작품으로 만들어 함께 기념하고 있다.
그는 <토크 아트>에서 영감을 받아 그린 50점 이상의 작품을 인스타그램
계정에 @Tatto_Olive 공유했는데, 그중에서도 이 그림은 우리가
손에 꼽을 정도로 좋아한다. 2020년 4월 국가 봉쇄령이 한창이던 와중에
'QuarARTine' 시리즈에 대한 토론을 벌인 러셀과 로버트, (그리고 러셀의
반려견 로키와) 음악계의 거장 엘튼 존이 함께 있는 모습을 그렸다.

# 감사의 글

이 책에 작품을 실을 수 있도록 허락해 주신 모든 예술가와 갤러리 관계자 여러분, 우리가 진행하는 팟캐스트에서 자신들의 통찰과 경험을 공유해주신 게스트들, 이 책을 읽고 듣는 독자 여러분과 청취자들께 감사드립니다.

특히 영감으로 충만한 서문을 써준 제리 살츠와 시간이 지나도 영원히 남을 필체로 talk ART 라는 제목을 적어주고, 우리 둘을 서로에게 소개해 준 트레이시 에민에게 진심으로 감사합니다.
각 장의 시작에 들어간 멋진 원화를 만들어 준 캐서린 베른하르트, 잉카 일로리, 테레사 페럴과 알바로 베링턴, 렌츠 게르크, 캐서린 브래드포드, 존 키, 살만 투어, 샤완다 코벳, 아나 베나로야, KAWS의 이름도 빼놓을 수 없습니다. 끝없는 격려와 응원을 보내준 레베카 워렌과 토인 오지 오두톨라, 칼 프리드먼 외에도 팟캐스트의 커버와 로고 디자인 및 사진을 맡아준 플러스 에이전시(Plus Agency)의 톰 라드너에게도 깊은 감사를 전합니다.

또한 스피릿랜드 프로덕션(Spiritland Productions)의 안토니, 크리스, 개리스를 비롯해 인디펜던트 탤런트(Independent Talent)의 루이스, 그레이스, 자크, 로지, 폴, 옥토퍼스 출판사(Octopus Publishing)의 엘라, 벤, 젠 그리고 전체 팀원께도 감사드립니다.

마지막으로 팟캐스트를 시작할 수 있도록 용기를 주고 모든 방송을 들으며 격려해 준 엄마를 비롯한 가족들, 동료들, 친구들, 스티브, 아치, 쿠퍼, 로키에게도 감사를 전합니다. 우리는 여러분을 사랑합니다!

# *talk* ART

**초판 1쇄 발행** 2022년 1월 1일
**지은이** 러셀 토비 · 로버트 다이아먼트 | **옮긴이** 조유미 · 정미나
**펴낸곳** Pensel | **출판등록** 제 2020-0091호
**주소** 서울특별시 은평구 통일로 660, 306-201
**펴낸이** 허선회 | **책임편집** 이가진 | **편집** 김재경 | **디자인** 호기심고양이
**인스타그램** seonaebooks | **전자우편** jackie0925@gmail.com

* 'Pensel'은 도서출판 서내의 성인 브랜드입니다.

First published in Great Britain in 2021 by Ilex, an imprint of
Octopus Publishing Group Ltd.
An Hachette UK Company
www.hachette.co.uk

Printed in Thailand

표지 & 1쪽 : Tracey Emin, *talk ART*, 2020, pen on paper